本书受高水平地方高校建设计划上海美术学院项目经费资助
2023年国家社科基金艺术学项目（项目编号：23BG144）阶段性成果
2021年教育部首批新文科研究与改革实践项目（项目编号：202160028）阶段性成果

媒介 ｜ 场域 ｜ 内涵

公共艺术美育

金江波　张秋实　主编

Aesthetic education of public art

苏州大学出版社
Soochow University Press

图书在版编目(CIP)数据

公共艺术美育 / 金江波,张秋实主编. -- 苏州：苏州大学出版社, 2025.1. -- ISBN 978-7-5672-5089-5

Ⅰ. J

中国国家版本馆CIP数据核字第2025X0Q722号

| 书　　名：公共艺术美育
| GONGGONG YISHU MEIYU
| 主　　编：金江波　张秋实
| 责任编辑：孙腊梅
| 出版发行：苏州大学出版社(Soochow University Press)
| 社　　址：苏州市十梓街1号　邮编：215006
| 印　　刷：苏州工业园区美柯乐制版印务有限责任公司
| 邮购热线：0512-67480030
| 销售热线：0512-67481020
| 开　　本：787 mm×1092 mm　1/16　印张：12.25　字数：207千
| 版　　次：2025年1月第1版
| 印　　次：2025年1月第1次印刷
| 书　　号：ISBN 978-7-5672-5089-5
| 定　　价：58.00元

若有印装错误,本社负责调换
苏州大学出版社营销部　电话：0512-67481020
苏州大学出版社网址　http://www.sudapress.com
苏州大学出版社邮箱　sdcbs@suda.edu.cn

序

美育是审美教育、情操教育、心灵教育，也是丰富想象力和培养创新意识的教育，能提升人们的审美素养、陶冶情操、温润心灵、激发创新创造活力。其作为培养学生审美观念、审美情趣和审美能力的重要途径，一直以来都受到教育界的广泛关注。2013年，党的十八届三中全会明确提出"改进美育教学，提高学生的审美和人文素养"。2015年9月，国务院办公厅印发《关于全面加强和改进学校美育工作的意见》，这是具有里程碑意义的我国第一个国家层面的专门美育文件，该文件提出了加强和改进学校美育工作的指导思想、基本原则和总体目标，并就课程设置、教材建设、师资队伍建设、教育教学、资源配置、考试评价、制度保障等提出了具体实施措施。2018年8月30日和2020年10月23日，习近平总书记分别给中央美术学院老教授、中国戏曲学院师生回信，专门就学校美育工作做出重要指示。2018年9月10日，习近平总书记在全国教育大会上对学校美育工作提出明确要求："要全面加强和改进学校美育，坚持以美育人、以文化人，提高学生审美和人文素养。"这些政策和指导方针的出台，表明了党和国家对学校美育工作的高度重视，旨在推动学校美育工作的改进和发展，培养具有较高审美和人文素养的新时代人才。

近年来，随着人们生活水平的提高和审美需求的多样化，美育的重要性更加凸显。公共艺术作为连接公众与艺术、城市与文化的桥梁，其美育功能尤为显著。然而，在实际教学中，我们发现关于公共艺术的美育教材

相对匮乏，难以满足人们日益增长的美育工作需求。此外，随着科技的进步和艺术形式的不断创新，公共艺术也呈现出多元化、跨界融合的发展趋势。从传统的雕塑、壁画到现代的数字艺术、新媒体艺术，公共艺术的形式和内容不断丰富，其美育功能也随之拓展。这就需要我们不断更新教育观念，拓展美育的视野和内涵，以适应时代发展的需要。

因此，我们迫切需要一本能够紧跟时代步伐、全面反映公共艺术美育理论与实践的教材，本书正是在这样的背景下应运而生。本书的独特之处在于打破了原有的美学原理框架，从审美能力的培养出发，不是将美学的理论知识全盘托出，而是以教育实践为中心，围绕经典的公共艺术案例，为读者提供一个全面、深入学习的素材。本书共分为上、中、下三篇，每篇设立三章，在考虑课时安排的基础上，更具有实用性。上篇从公共艺术的媒介之美出发，分别对传统媒介、现代媒介和新兴媒介予以介绍；中篇探讨了公共艺术的场域之美；下篇为公共艺术的内涵之美，立足公共性、在地性与问题性，深入分析了公共艺术的内在属性与价值。

在撰写本书的过程中，我们力求突出以下几个特点：

1. **系统性**。本书从公共艺术的基本概念入手，逐步深入到其发展历程、理论框架、实践案例等各个方面，形成了一个完整的知识体系。这样的结构安排有助于读者全面、系统地了解公共艺术美育的精髓。

2. **前沿性**。本书紧跟时代步伐，充分吸收了近年来公共艺术领域的新成果、新观点和新方法。特别是针对不断涌现的新兴媒介和技术，本书进行了深入的探讨和分析，为读者提供了丰富的理论和实践指导。

3. **实践性**。本书不仅注重理论知识的传授，更强调实践能力的培养。通过大量的实践案例和分析，读者可以更加直观地了解公共艺术的创作过程、实施方法和效果评估等，从而在实践中不断提升自己的美育素养。

4. **跨学科性**。公共艺术是一个跨学科的领域，涉及艺术、设计、建筑、城市规划等多个学科。本书在撰写过程中充分融合了这些学科的知识和方法，为读者提供了更加广阔的学习视野和更加多元的思维方式。

5. **国际视野**。在全球化的大背景下，本书注重融入多元文化元素，介绍不同国家和地区的公共艺术的风格和特点。通过对比和分析，帮助学生拓宽国际视野，了解不同文化背景下的公共艺术的差异和共性，培养他们的跨文化交流能力和全球意识。

本书可作为高等院校美育课程教材，也可作为美育工作者和美育

爱好者的参考用书。本书在编写过程中，得到了众多美育领域专家学者、一线教师及从事公共艺术创作的艺术家的帮助和支持，在此表示衷心的感谢！由于时间仓促和水平有限，书中难免存在疏漏和不足之处，恳请广大读者批评指正，以便我们不断修订完善，努力打造高质量的精品书籍。

编　者

目录

上篇：公共艺术的媒介之美 / 1

第一章 传统媒介的公共艺术 / 3

第一节 公共空间中的雕塑 / 3

一、雕塑的定义与特性 / 6
二、雕塑与公共空间的关系 / 7
三、雕塑的美学价值与社会功能 / 8
四、公共空间中雕塑的形态表达 / 9

第二节 公共空间中的壁画 / 14

一、壁画的定义与特性 / 14
二、平面叙事手法与文化表达 / 16
三、美学价值与视觉影响力 / 18
四、社会功能与公共教育 / 22

第二章 现代媒介的公共艺术 / 24

第一节 公共空间中的装置艺术 / 24

一、材料选择的基本原则 / 25
二、常见材料与公共艺术表达 / 29
三、材料选择与公共空间的互动关系 / 35

第二节　作为公共空间的建筑 / 40

一、建筑作为公共艺术媒介的独特性 / 40
二、建筑与环境的一体化设计 / 44
三、公共艺术与建筑的互动共生 / 44
四、科技媒介在建筑美化中的创新应用 / 47

第三章　新兴媒介的公共艺术 / 50

第一节　数字艺术与新媒体 / 50

一、数字艺术的崛起 / 50
二、多媒体艺术与公共空间的整合 / 53
三、VR 与 AR 技术的艺术呈现 / 56
四、互动叙事与观众参与度的深化 / 60

第二节　生物艺术与人工智能艺术 / 61

一、生物艺术的探索与表达 / 62
二、人工智能艺术的应用与美学创新 / 65
三、生物艺术与 AI 艺术在美感教育中的潜力 / 69

中篇：公共艺术的场域之美 /71

第四章 自然场域中的公共艺术 /73

第一节 公园与绿地 /74

一、户外雕塑与环境的融合 /74

二、互动装置与公众参与 /77

三、临时艺术展览与装置 /78

第二节 水域与河岸 /82

一、水景雕塑与动态艺术 /82

二、水体投影与光影艺术 /88

三、生态艺术与水体保护 /90

四、水上文化艺术节 /93

第三节 山林与步道 /95

一、自然材料的运用 /96

二、互动的体验 /98

第五章 城市公共场域中的公共艺术 /100

第一节 街头与广场 /100

一、视觉冲击与空间利用 /100

二、社会互动与公众参与 /103

三、文化表达与历史传承 /107

四、社会评论与观点表达 /109

第二节 交通枢纽 /110

一、空间美感与舒适度的设计 /110

二、地方特色与城市形象的展示 /115

三、通勤中的艺术疗愈功能 /115

第六章　社区场域中的公共艺术 / 119

第一节　城市社区 / 119

一、社区中的艺术区 / 120
二、社区景观与艺术装置 / 121
三、社区艺术活动 / 123
四、环保与可持续性发展 / 126

第二节　乡村社区 / 130

一、乡村艺术节 / 130
二、乡村公共艺术 / 132
三、乡村美育 / 134

下篇：公共艺术的内涵之美 / 139

第七章　公共艺术的公共性：公众参与与共享 / 141

第一节　公共性的内涵与意义 / 141

一、公共性的内涵 / 141
二、公共性的意义 / 144

第二节　实现途径与方法 / 146

一、建立有效的参与机制 / 146
二、互动性设计 / 148
三、开放的公共空间 / 150
四、政府支持与多方合作 / 151

第八章　公共艺术的在地性：地域文化与特色的呈现 / 153

第一节　在地性的内涵与价值 / 153

一、在地性的内涵 / 153

二、在地性的价值　/ 156

第二节　路径与策略　/ 158

　　一、深入理解地域文化与历史背景　/ 158
　　二、合理规划与设计策略　/ 160
　　三、持续评估与优化　/ 162

第九章　公共艺术的问题性：批判与反思的力量　/ 164

第一节　公共艺术的批判性视角　/ 164

　　一、公共艺术的社会诊断功能　/ 165
　　二、激发公众意识与讨论　/ 167
　　三、推动政策与行动　/ 169

第二节　公共艺术的反思性实践　/ 173

　　一、创作过程中的自我审视　/ 174
　　二、材料与形式的隐喻　/ 176
　　三、情境营造与情感共鸣　/ 178

参考文献　/ 181

后记　/ 183

上篇：公共艺术的媒介之美

　　加拿大传播学家马歇尔·麦克卢汉（Marshall McLuhan）曾提出"媒介即讯息"的观点，他认为媒介本身才是真正有意义的讯息，即人类有了某种媒介才有可能从事与之相适应的传播和其他社会活动。在艺术领域，这一观点同样适用且得到了延伸。艺术作品的媒介，亦被称为艺术材料，是艺术家创作过程中不可或缺的物质基石。它们不仅仅是物理意义上的工具或手段，更是艺术家表达思想、情感与审美追求的桥梁。艺术家通过这些媒介——无论是传统的画布与颜料、雕塑的黏土或石材，还是现代的数字技术与多媒体平台——将内心的艺术构思转化为可感可知的艺术形象，从而与观众建立深刻的情感与认知链接。因此，艺术媒介的选择与应用，不仅影响着艺术作品的最终形态，也深刻反映了艺术家的创作理念与时代精神。

第一章 传统媒介的公共艺术

公共艺术作为一项重要的艺术表达方式，深深植根于各类公共空间中。使用传统媒介的公共艺术更加注重媒介的物理属性，通过突出材料本身来凸显艺术性。本章将探讨两种主要的使用传统媒介的公共艺术形式：雕塑和壁画，探讨它们在公共空间中的意义与特性、与公共空间的关系，分析其美学价值、社会功能与形态表达。

第一节 公共空间中的雕塑

在人类文明的长河中，雕塑艺术以其独特的三维形态，成为公共空间中不可或缺的文化表达形式。雕塑不仅是一种艺术形式，更是历史、文化与社会价值的载体。在公共空间中，雕塑主要用于纪念，它们或纪念伟人，或记载历史，成为连接过去与未来的桥梁。它们同时也作为人们寄托心灵的载体。

从世界史的角度来看，史前石器时期的雕塑大多属于原始艺术范畴，以石雕、骨雕和陶塑为主。雕塑作品多作为生活工具或器皿上的装饰，具有浓厚的实用性和象征性。例如，旧石器时代的原始人已经开始制作简单的石雕和骨雕，用于生活装饰或作为图腾崇拜的象征。在公元前 27 世纪左右，雕塑艺术在古埃及达到了极高的成就，代表作品如金字塔、狮身人面像等，展现了古埃及人对于永恒和神秘的追求。之后，雕塑艺术在古希腊古典时期（公元前 5 世纪至公元前 4 世纪中叶）达到了顶峰，其追求

"真实的美",代表作品如米隆(Myron)的《掷铁饼者》、菲迪亚斯(Pheidias)的《雅典娜神像》等,展现了古希腊人对人体美的崇尚和精湛的雕塑技艺。与此同时,随着佛教的兴起,印度雕塑开始大力表现佛陀形象,雕塑作品注重细节刻画和精神表达。彼时中世纪时期的欧洲雕塑深受基督教影响,作品多用于教堂、祭坛等宗教场所,雕塑风格逐渐摒弃了古典时期的自然比例法则,转而追求更适合宗教题材的形式多样的风格。在公元前3世纪的中国,秦朝的兵马俑是中国雕塑艺术的一个重要里程碑,展现了秦代雕塑的写实和雄浑风格。直到文艺复兴时期,雕塑艺术在欧洲迎来了第二个高峰。艺术家们重新发现了古希腊、古罗马艺术的魅力,追求人体的完美比例和真实再现,意大利的米开朗基罗(Michelangelo Buonarroti)是这一时期的杰出代表,他的作品《大卫》(*David*)(图1-1)展现了极致的人体美。近现代以来,雕塑艺术的发展更加多元化和具有实验性。巴洛克与洛可可风格的雕塑作品以其独特的艺术语言和表现形式,丰富了雕塑艺术的内涵和外延。而19世纪以来的雕塑家们,则不断突破传统束缚,探索新的表现手法和媒介。从罗丹(Auguste Rodin)的《思想者》(*The Thinker*)到当代艺术家利用3D打印技术创作的雕塑作品,雕塑艺术始终保持着旺盛的生命力和创造力。

图1-1 米开朗基罗 《大卫》①

① Lourdes Flores. Michelangelo's David to get Earthquake-proof Pedestal. (2014-12-29) [2025-01-30]. https://www.accademia.org/344-michelangelos-david-get-earthquake-proof-pedestal/.

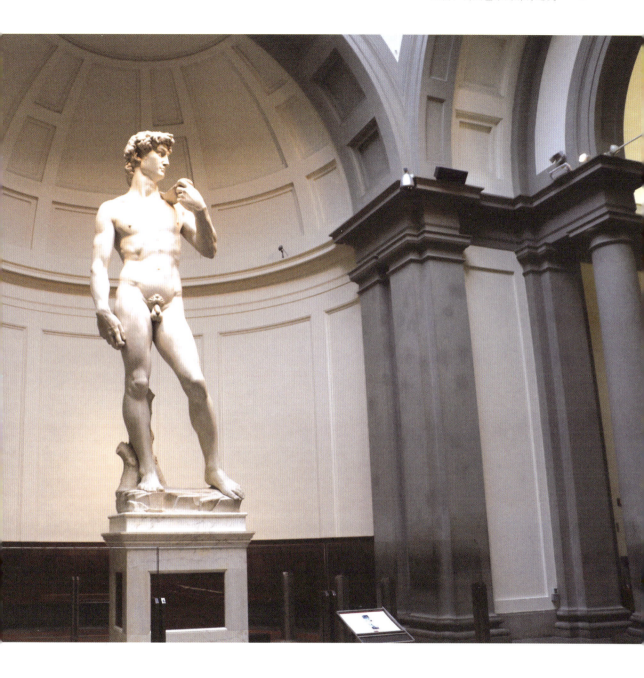

然而，雕塑的价值远不止于其艺术表现。在公共空间中，雕塑作为一种纪念性媒介，其社会功能和文化意义同样重要。诸如《自由女神像》的雕塑可以激发公众的民族自豪感，而罗丹的《思想者》则可以传达社会理念。雕塑的存在美化了公共空间，更丰富了人们的精神生活。在本节中，我们将从雕塑的定义和特性出发，追溯其历史演进，分析其形态

与表达，探讨其与公共空间的互动，讨论其材料与技术，并通过对著名案例的分析研究，全面理解公共空间中雕塑的纪念性特质及其形态表达。我们还将探讨雕塑的美学价值与社会功能，以及其在现代视角下的演变和发展。

一、雕塑的定义与特性

雕塑作为三维空间艺术形式的代表，其定义随时间和文化背景的变迁而演进。在传统意义上，雕塑被理解为一种通过雕琢或塑造来创造形象的工艺，这种工艺可以是削减材料（如石雕、木雕）或是添加材料（如泥塑、焊接）。在现代艺术的语境中，雕塑的定义更为宽泛，不仅包括传统的雕刻和塑造，也涵盖了装置艺术、动态雕塑等多种形式。

雕塑的特性首先体现在其三维性上。与绘画等二维艺术形式相比，雕塑作品占据实际的空间，观众可以从多个角度进行观察和体验。这种多维的观赏方式赋予了雕塑独特的视觉和触觉价值。雕塑的体积、形态、质感和空间关系共同构成了它的艺术语言，艺术家通过这些元素传达情感、思想和观念。雕塑的另一个显著特性是其材质的多样性，从传统的石材、木材、金属到现代的塑料、玻璃、光纤，不同的材料不仅决定了雕塑的物理属性，也影响了作品的表达方式和观众的感受。例如，大理石雕塑以其细腻的质感和温润的光泽，常用于表现人物的肌肤和衣物的流动感；而青铜雕塑则以其坚固和耐久性，适合表现力量和动感。雕塑的创作过程也独具特色。与绘画相比，雕塑的制作过程更为复杂，涉及设计、制模、选材、雕刻或塑造、打磨、上色等多个步骤。这是一个考验艺术家技艺的过程，也体现了艺术家对材料的理解和对空间的感知。在某些情况下，雕塑的创作过程本身也成了艺术表达的一部分，如表演雕塑和互动雕塑，是艺术家将雕塑创作过程的全部或某一阶段公之于众，有些作品会用影像记录下创作过程，在后期的展示中，视频与最终的物质性作品融合在一起。除此之外，公共性是雕塑的一项重要特性，在公共空间中，雕塑作品常常作为纪念物或象征物而存在，它们不仅是艺术创作，也是社会和文化的产物，这个特性逐步引导着一些雕塑作品凸显公共性，成为公共艺术作品。

在美学上，雕塑的价值体现在其形式美和内容美上。形式美指的是雕塑作品在视觉和触觉上的审美特质，如比例、平衡、节奏与和谐等。内容美则涉及雕塑作品所表达的主题和情感，如纪念性、象征性、叙事性和隐喻性内容等。优秀的雕塑作品往往能够在形式和内容上达到统一，给人以美的享受和思想的启迪。

所以，一方面，雕塑作为一种跨越时间和空间的艺术形式，不仅在技术上有着丰富的表现力，更在内容和形式上承载着多维度、多层面的文化和美学价值；另一方面，雕塑与公共空间的结合，在美化环境的同时更丰富了人们的精神生活，成为连接过去与未来的桥梁。

二、雕塑与公共空间的关系

雕塑作为公共空间的一部分，不仅仅是独立的艺术作品，还与周围环境相互作用、相互影响。公共空间为雕塑提供了展示的平台，而雕塑则赋予公共空间特定的文化意义和精神价值，这种互动关系是雕塑艺术公共性的重要体现，也是空间设计中不可或缺的一部分。

首先，雕塑往往在公共空间中占据至关重要的位置。雕塑的布局需要考虑其与周围建筑、景观和道路的关系，以及它在公共空间中的可见度和可达性。例如，位于城市广场中心的雕塑，往往成为广场的焦点，引导着人们的视线和行动路径。而位于公园或花园中的雕塑，则与自然环境融为一体，为人们提供一种静谧的观赏体验。

其次，雕塑有着协调的尺寸和比例，以及考究的材质。雕塑的尺寸往往取决于艺术家需要传达的意图，超出日常认知的大尺寸雕塑能给观众带来震撼的视觉体验，超小尺寸的雕塑能引导观众注意日常尺寸之外的美。所以，雕塑的高度、宽度和深度，以及它与周围物体的相对位置，都会影响人们对它的感知和理解。此外，雕塑的材料和质感也会影响其与公共空间的互动，从而影响人们对公共空间的体验。

再次，公共空间中观众与雕塑存在参与性和互动性。许多现代雕塑作品鼓励观众的参与和体验，如可触摸的雕塑、可进入的雕塑或可互动的雕塑。这种参与性雕塑为公共空间增添了一种动态和活跃的元素，使人们成为雕塑艺术的一部分，从而增强了雕塑在公共空间与观众的互动性。

最后，社会和文化背景非常重要。不同的社会和文化对雕塑的理解和接受程度不同，这会影响雕塑在公共空间中的地位和作用。在一些文化中，雕塑被视为神圣或崇高的象征；而在另一些文化中，雕塑则被视为日常和普通的物品。这种文化差异会影响雕塑的设计、制作和展示，也会影响雕塑在公共空间与观众的互动方式。可见，雕塑在公共空间与观众的互动是一个复杂而多元的过程，涉及位置、尺寸、主题、参与和文化等多个方面。这些因素让雕塑成为公共空间的装饰和点缀，更使之体现公共空间的灵魂和象征，体现一个城市或社区的文化品位和精神追求。

三、雕塑的美学价值与社会功能

雕塑的美学价值首先体现在其形态与材质的和谐统一上。雕塑家通过精湛的技艺，将各种材质塑造成生动、具象或抽象的形态，力求通过这些形态形成视觉上的冲击力，并引发观众的情感共鸣。无论是细腻的陶塑、坚硬的石雕、还是流畅的金属铸造，雕塑家都能巧妙地运用材质的特性，赋予作品独特的艺术魅力。此外，其美学价值还体现在空间感和体量感上。雕塑作为三维艺术，其形态和空间关系形成了独特的视觉效果。通过巧妙的构图和布局，雕塑能够在公共空间中创造出独特的氛围和视觉效果。同时，雕塑的体量感也为观众带来了强烈的视觉冲击力，使得观众在欣赏时能够深刻感受到其存在和力量。

雕塑的社会功能主要体现在以下几个方面。首先，雕塑具有纪念和象征的功能，通过塑造历史人物、事件或抽象概念的形象，雕塑能够纪念重要的历史时刻和人物，传递文化和价值观，比如许多城市的中心广场都竖立有英雄人物的雕像以记录历史并激励后人。其次，雕塑具有装饰和美化公共空间的作用，作为城市景观的一部分，雕塑能够提升环境的美感，增强公共空间的吸引力，使人们在日常生活中感受到艺术的熏陶。再次，雕塑还具有教育和启发功能，通过艺术的形式表达复杂的思想和情感，引发公众的思考和讨论，促进文化交流和社会进步。最后，雕塑也在一定程度上体现了社会的政治和经济状况，是社会权力结构和经济水平的象征，通过公共空间中的雕塑布置，可以反映出一个区域社会的价值取向和发展状态。

四、公共空间中雕塑的形态表达

纪念性雕塑作为公共艺术的重要形态，其核心价值在于对历史事件、历史人物或重要时刻的永恒铭记。这类雕塑通过宏大的规模、深刻的主题和精湛的技艺来激发公众对历史的敬畏之情。艺术家为了达到这类艺术效果，在媒材的选择上往往更倾向于厚重的石材、不锈钢板材等，用具有稳重性的材料来承载深厚的历史与文化内涵，并最终体现民族自豪感和文化认同感。比如由梁思成、林徽因设计的，位于北京天安门广场的《人民英雄纪念碑》，它由两层月台、两层须弥座、碑身和碑顶组成，通高37.94米，东西宽50.44米，南北长61.54米，共使用1.7万多块花岗岩和汉白玉。通过浮雕、碑文等形式呈现中国革命历史，是近代以来中国人民和中华民族争取民族独立解放、人民自由幸福和国家繁荣富强精神的象征，展现对革命先烈的崇高敬意，具有强烈的文化认同感和教育意义。（图1-2）再如华裔建筑师林璎（Maya Ying Lin）位于美国华盛顿的作品《越战纪念碑》（*Vietnam Veterans Memorial*），与其他纪念碑的伫立形态不同的是，这件作品采用下沉式设计，仿佛是在地面上刻画出来的两条通道，林璎解释其设计寓意是地球因为战争而留下的不可愈合的伤痕。作品主体是两面呈L形的黑色反光材质花岗岩墙体，这两面墙一端指向华盛顿纪念碑，另一端指向林肯纪念堂，墙体单侧是一条L形的通道，通道最深处约3米，从最深处逐步延伸向两侧与地面齐平。这件作品虽然不是传统的雕塑形象，但是以极简的手法，深刻传达了战争的残酷。

装饰性雕塑以其轻松活泼、形式多变的造型，为公共空间增添了艺术氛围。这类雕塑往往不承载特定的历史或文化意义，而是以其独特的艺术魅力和审美价值，成为城市景观中的亮点。它们通过美化环境、提升空间品质，为公众带来心灵上的愉悦和放松。比如伫立于丹麦哥本哈根海滨根据安徒生童话《海的女儿》创作的小美人鱼雕塑，有着优美的姿态和细腻的表情，成为哥本哈根海滨的标志性景观。小美人鱼静静地

图1-2 梁思成、林徽因《人民英雄纪念碑》

斜坐在海边，成为城市海岸线一道亮丽的风景线，还向世人传递了安徒生童话的纯真与美好。

功能性雕塑是公共空间中艺术作品与实用功能相结合的典范。它们在保持审美功能的同时，融入了各种实用功能，如坐靠、照明、储物等，为公众提供了更加便捷和舒适的使用体验。功能性雕塑的出现，打破了传统雕塑的单一性，使雕塑作品在拥有艺术性的同时更加贴近公众生活，成为公共空间中的多功能设施。四川美术学院院长焦兴涛的作品《如歌的日子》（图1-3）位于重庆市悦城路的一个公交站台，"它应该颜色明快、尺度非常，击打人们被庸常训练得熟视无睹的眼睛，它还应该是亲切的、可爱的，来唤醒被忽视的情感和亲和力"。这是作者希望作品具有的属性——日常且惊奇。该作品由一红一蓝2个巨型板凳及17个正常大小的板凳构成，板凳是在重庆大街小巷中司空见惯的日常物件，也是市井文化的代表。作品中，小板凳是正常尺寸，可以供乘客等车时休息，2个巨型板凳分别高4.14米、3.35米，可为乘客遮风避雨。这类雕塑结合了实用性与艺术性，使公共设施成

图1-3 焦兴涛《如歌的日子》[①]

① 焦兴涛."凳子"的故事[EB/OL].（2024-07-24）[2024-10-09].https://mp.weixin.qq.com/s/fgrrHFG0l6sxloFN_c5t7g.

为城市文化的一部分。

第二节　公共空间中的壁画

一直以来，公共空间中的壁画是作为装饰性元素而存在的，更是文化传递与历史记载的重要媒介。壁画往往具有宽阔的画幅和直观的视觉效果，能够在平面上展开视觉叙事，讲述故事，传达信仰，记录历史，成为连接不同时代与文化的纽带。壁画艺术的起源可追溯至古代文明，如古埃及的墓室壁画、罗马时期的庞贝壁画，以及中国古代的敦煌壁画，这些作品展现了各自时代的艺术风格，也反映了当时的社会生活和宗教信仰。随着时间的流逝，壁画在不同文化中呈现出多样化的发展轨迹，但其在公共空间中的视觉叙事和文化展现职能始终未变。

在本节中，我们将深入探讨壁画在公共空间中的平面叙事与文化表达，从壁画的定义与特性、平面叙事手法与文化表达，到美学价值与视觉影响力，以及其社会功能与公共美育等方面进行系统阐述，旨在探究其在公共空间中的美学价值和社会功能，以及如何通过壁画艺术促进文化交流和提升公共空间的文化品质。

一、壁画的定义与特性

壁画，指绘在墙壁上的艺术，这一术语源自意大利语"Affresco"，指的是直接在湿石膏上绘制的绘画技术。作为室内装饰的一部分，壁画以其独特的制作方式和视觉效果，在建筑空间中创造出连续的视觉叙事和文化表达。壁画除了作为墙面的装饰，还通过与建筑结构的融合，扩展了空间的视觉和概念边界，成为公共空间中不可或缺的文化元素。

壁画的特性首先体现在其尺寸上。与小型绘画作品相比，壁画通常覆盖大面积的墙面，甚至整个房间，为艺术家提供了广阔的创作空间。这种尺寸不仅增强了作品的视觉冲击力，也使得壁画能够容纳更为复杂的叙事内容和象征元素。例如，米开朗基罗在梵蒂冈西斯廷教堂穹顶上绘制的《创世纪》（Genesis）（图1-4），通过九幅画面展现了画家对人类历史和宗教信仰的深刻反思。壁画的另一个显著特性是它与建筑环境的紧密结合，壁画的设计和制作须考虑建筑的结构、光线、色彩和空间布局，以实现与建筑的和谐统一。这种结合既增强了壁画的视觉效果，也使其天然

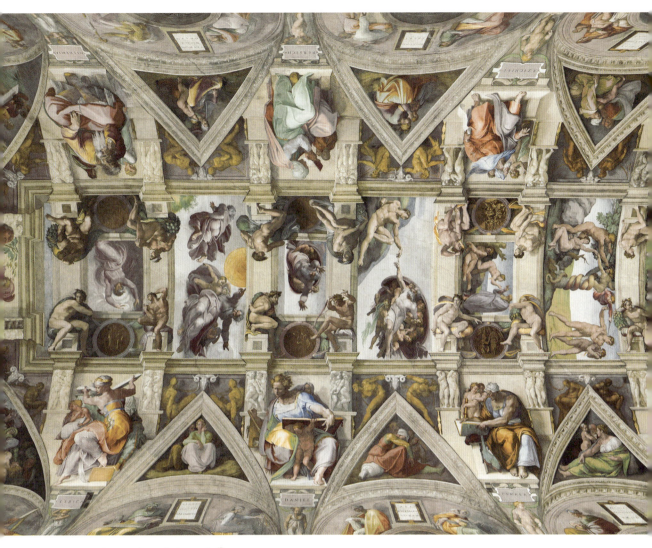

图 1-4　米开朗基罗《创世纪》①

地成为建筑空间的一部分,共同构成一个有机的整体。例如,西班牙阿尔塔米拉洞窟壁画中,先民刻画的动物形象与洞穴的自然形态相得益彰,展现了史前人类对自然世界的崇拜和敬畏。

　　壁画还具有强烈的公共性和社会性。作为公共空间的一部分,壁画往往承载着特定的社会信息和文化价值,反映了当时社会的宗教信仰、政治理念和审美趣味。壁画的公共性使其成为传播文化、教育公众的重要媒介。此外,持久性也是其特性之一。与纸或布面绘画相比,

① Pony 欧尼. 艺术流派那些事之文艺复兴(佛罗伦萨画派之米开朗基罗)[EB/OL].(2020-09-14)[2024-10-09].https://www.zcool.com.cn/article/ZMTE3Nzg0MA==.html.

壁画更为耐久，能够跨越时间的限制并保存数百年，成为历史的见证。在探讨壁画的定义与特性时，我们不仅应关注其作为艺术形式的美学价值，也应关注其在社会文化中的角色和功能。

二、平面叙事手法与文化表达

壁画作为一种平面艺术形式，在有限的二维空间内展开叙事性内容，其独特的艺术魅力在于能够在观者的心中激发出无限的想象和深远的思考。壁画的平面叙事不仅依赖于图像的直观表达，更依赖于艺术家对空间布局、构图节奏和象征语言的精心设计。

在西方艺术史上，米开朗基罗的《最后的审判》是平面叙事艺术作品的典范。这幅壁画覆盖了梵蒂冈西斯廷教堂祭坛后方的整个墙面，通过精心设计的构图，将数百个人物和复杂的故事场景有序地安排在一个统一的视觉场域中。画面中央是耶稣基督，周围是圣母玛利亚、圣徒和天使，他们在基督的左右两侧，协助进行最后的审判。下方是复活的死者，他们向上仰望，表现出对审判结果的期待和焦虑。米开朗基罗巧妙地运用了透视法和动态的人物形象肢体语言，使得整个画面呈现出一种螺旋上升的动态感，引导观者的视线从画面底部向顶部移动，从而体现叙事内容的高潮。在中国，敦煌莫高窟的壁画则展现了另一种东方的叙事风格，这些壁画通常描绘佛教经典中的故事，如《九色鹿本生》（图1-5）。艺术家通过横向的长卷式构图，将不同的故事情节并置在同一画面中，每个情节都有独立的边框，通过人物的表情、姿态和周围的环境来讲述故事。这种叙事方式在清晰地展现故事连贯性的同时，也体现了东方艺术中对于时间和空间的独特理解。壁画的平面叙事艺术，无论是在西方的宗教主题还是在东方的宗教故事中，都体现了艺术家对于叙事内容和形式的深刻理解。通过壁画，艺术家能够在平面上创造出一个充满生命力和动态感的视觉世界，引导观者进入一个超越现实的叙事空间，体验故事的情感和思想。壁画的这种叙事力量，使其成为公共空间中传递文化价值和历史记忆的重要媒介。

壁画作为公共空间中重要的艺术形式，以其独特的艺术语言，深刻地传达和展现了丰富的文化内涵与象征意义，通过具象或抽象的艺术表现手法，在无形中传递着深刻的文化语义和象征信息。正如敦煌莫高窟的壁画，这些壁画以其精湛的绘画技艺和丰富的文化内涵，成为中国壁画艺术的瑰

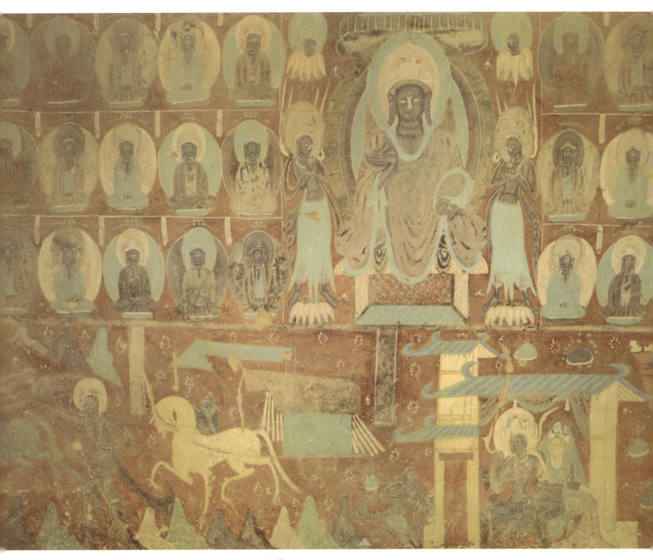

图1-5　北魏-257窟西壁《九色鹿本生》①

宝。除了前文介绍的《九色鹿本生》外，其他洞窟的壁画也呈现了栩栩如生的人物形象、描绘细致入微的场景。无论是佛陀的庄严神圣，还是众生的世俗生活，都通过画师的巧手得以生动展现。那丰富的色彩和优美的线条将宗教教义、道德观念和文化精神融入其中，使得观众在欣赏艺术的同时，也能深刻感受佛教文化的博大精深。此外，敦煌壁画中的艺术语言也充满了象征意味：在具象表现方面，画师通过描绘特定的场景和人物，传达出深刻的文化内涵，如壁画中常见的莲花、菩提树等元素，既具有

① 敦煌研究院. 莫高窟第 257 窟 北魏 [EB/OL].[2024-10-09].https://www.e-dunhuang.com/cave/10.0001/0001.0001.0257.

装饰美化的作用，也象征着佛教的纯洁与智慧；而在抽象表现方面，则通过色彩、线条和构图的运用，创造出一种超越具象的象征意义，如运用强烈的对比色彩和流畅的线条表现出一种神圣而庄严的氛围，使观众在视觉上感受宗教文化的崇高与神圣。

同样，古埃及的金字塔壁画生动地描绘了古埃及人的宗教信仰、神话传说和日常生活。通过具象的人物和场景描绘展现了古埃及文化的神秘与庄严，通过符号和图案，如太阳神、鹰头等形象（它们代表着古埃及人的宗教信仰和神话传说），传递一种超越时空的文化精神。

三、美学价值与视觉影响力

壁画的美学价值体现在提升空间的文化内涵上。在公共空间中，壁画可以通过其主题、内容和表现形式，传递丰富的文化内涵。20世纪80年代，北京地铁2号线首次在站台设置了六幅壁画，开辟了国内地铁公共艺术作品设置的先河。以建国门站为例，外环方向的壁画《中国天文史》以古代神话和天文故事为主题，通过女娲补天、后羿射日等传说概括地表现了中国长达几千年的天文学发展史。作品构图巧妙，通过不同场景和人物的穿插形成了一幅生动的历史画卷，采用釉面瓷砖作为材料，既适应了地铁站的潮湿环境，也使得壁画更加持久且易于维护。（图1-6）再如，北京奥林匹克公园的壁画群以其精湛的绘画技艺和深刻的主题内涵，与奥林匹克公园的现代建筑相得益彰，它们或描绘运动员的矫健身姿，或展现自然风光的壮丽景色，或反映中国传统文化的精髓，与公

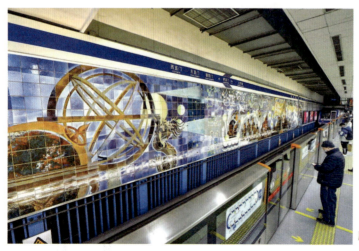

图1-6（1） 建国门地铁站壁画[①]

① 李博，武亦彬. 记忆里的建国门地铁壁画，重新亮相![EB/OL].（2020-01-22）[2024-10-09].https://xinwen.bjd.com.cn/content/s5e27bfc0e4b0745e67f93c7b.html.

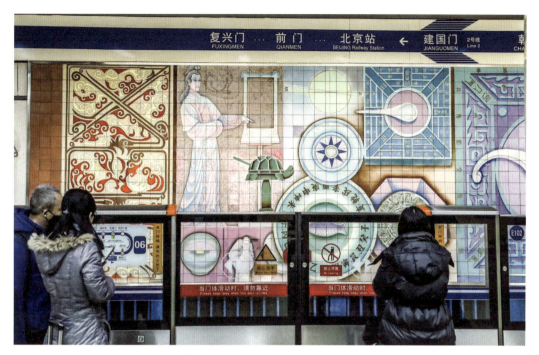

图 1-6（2） 建国门地铁站壁画①

园内的体育场馆、景观绿化等形成完美的呼应。这些壁画丰富了奥林匹克公园的艺术内涵，更提升了其作为国际文化交流平台的功能。

 壁画的美学价值体现在增强空间的视觉冲击力上。一幅优秀的壁画能够迅速吸引人们的目光，成为空间中的视觉焦点，这种视觉冲击力也增强了人们对空间的记忆和认同感。斯德哥尔摩地铁站的壁画是艺术与生活的完美融合。自 20 世纪 50 年代起，艺术家们便开始在地铁站内创作，将原本沉闷的地下空间转变为充满艺术气息的长廊。这些壁画让乘客在通勤过程中享受到艺术的熏陶，使日常通勤变得生动有趣。瑞典斯德哥尔摩地铁站（T-Centralen）被誉为"全球最美地铁站之一"（图 1-7），是斯德哥尔摩早期的洞穴站，设计者让蓝白相间的橄榄枝叶在如岩石洞穴般的地铁站内肆意生长，让每一个匆匆路过的人都赏心悦目。德国柏林墙的壁画则是另一种风格的展现，壁画作品在残垣断壁上绘制而成，以其鲜明的色彩和强烈的视觉冲击力，与柏林墙冷峻的灰色调形成鲜明对比。作品描绘了人物、场景以及抽象图案，反映了历史与现实的交织，为这座曾经

① 李博，武亦彬. 记忆里的建国门地铁壁画，重新亮相! [EB/OL].（2020-01-22）[2024-10-09].https://xinwen.bjd.com.cn/content/s5e27bfc0e4b0745e67f93c7b.html.

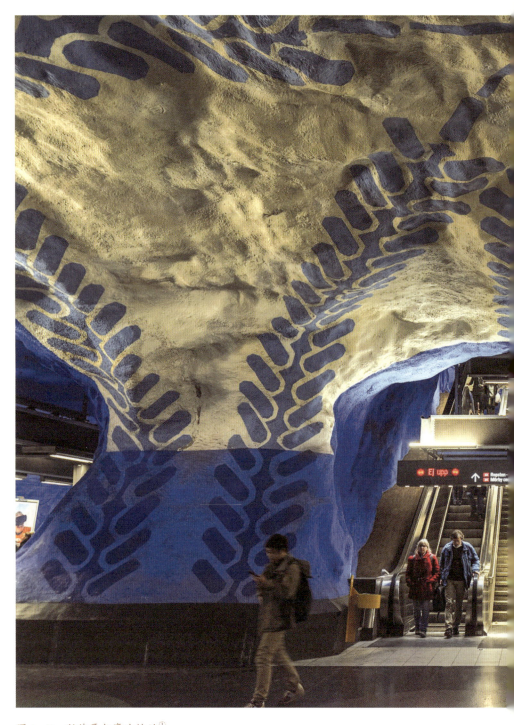

图1-7　斯德哥尔摩地铁站①

①　参见艾德莱特官网：https://adelante.jp/%20noticias/blog/estacion-con-arte/。引用日期：2024-10-09。

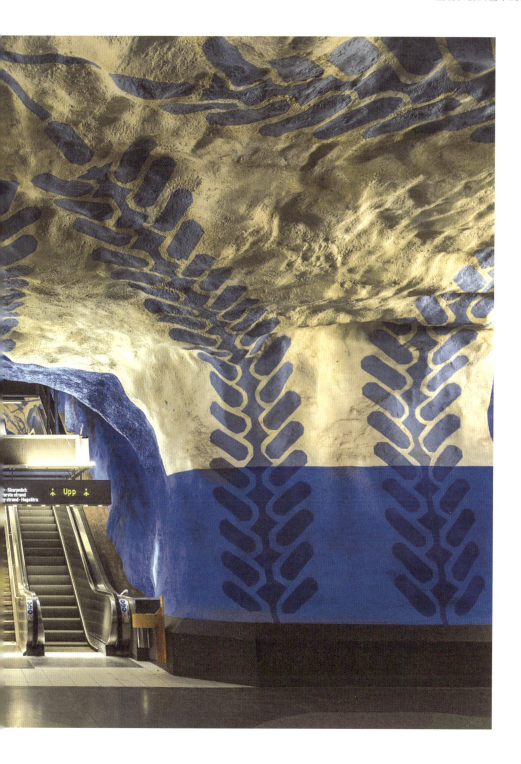

的政治分隔墙赋予了新的文化内涵和艺术价值。这些壁画作为柏林的新地标,让人们在欣赏艺术的同时思考历史与现实的关系。

通过分析这些具有代表性的壁画案例,我们可以看到壁画在公共空间中的美学价值与视觉影响力。它们通过平面的叙事方式展现了丰富的文化内涵和审美理念,更以其独特的视觉冲击力吸引人们的目光,为公共空间增添更多的文化气息和艺术魅力。

四、社会功能与公共教育

壁画的广泛可见性和公共参与性使得其具有地域文化传承和艺术表现的功能,具体体现在以下三个方面。

一是信息传递与知识普及。在公共空间中,壁画通常位于社会公共集会的场所,如宗教神庙、市政建筑或公共集市,通过视觉叙事向广大民众传达道德教育、历史记忆及社会规范。例如,古埃及的墓室壁画,其主要功能是宗教祭祀,同时也通过展现细致的日常生活场景,为后世了解古埃及的社会结构、信仰及科技发展状况提供了依据。这些壁画中的象征性元素和精细描绘的活动场景,如农作、打猎和宗教仪式等反映了古埃及的社会规范,向公众展示了彼时社会理想的行为模式。

二是情感共鸣与价值引导。壁画作为信息的载体,更是情感共鸣和价值观的引导者。壁画通过富有感染力的画面和深刻的主题触动人心,引发公众的情感共鸣。同时,壁画所传递的价值观和社会观念,也可以对公众产生潜移默化的影响,引导公众形成正确的价值判断和道德观念。

三是社区凝聚与文化认同。壁画在公共空间中的展示,有助于增强社区居民的凝聚力和文化认同感,这是因为壁画通过艺术性地展现社区历史、文化及传统,可以成为社区居民共同记忆的载体,加深居民对社区的归属感和认同感。并且壁画也可以成为不同文化、不同背景人群之间交流的桥梁,促进文化的多样性和包容性。在古罗马,公共壁画广泛应用于公共浴场、市场甚至是街道的装饰,这些壁画往往描绘神话故事、历史战争或是理想的乡村生活,以此传递古罗马的理想国民形象和公民身份的重要性。通过这些生动的视觉叙事,壁画增强了社区居民的凝聚力,也起到了教育民众、传承文化的作用。在中世纪的欧洲,教堂壁画尤其突出其社会功能与教育意义,这些壁画通过描绘宗教故事,如耶稣生平和圣徒传奇,旨在向大众传播基督教教义。教堂壁画的普及使教堂

成为大众精神的归宿，也使之成为社区教育的中心，这些壁画使宗教教义得以视觉化，更易于被大众理解和接受。

因此，壁画在美化公共空间的同时，也具备了传递知识、规范行为、宣扬社会规范及教育公民的多重功能。它们既是公共艺术的代表，也是社会公共教育的重要媒介，通过视觉艺术直观地影响和教育广大民众。

● **本章思考题**

1. 请分析雕塑与壁画在公共空间中的特点和作用，探讨它们如何影响城市文化形象。

2. 如何理解雕塑与壁画的材料选择对公共艺术传达效果的影响？请举例说明。

第二章　现代媒介的公共艺术

随着时代的进步，公共艺术的媒介从传统的雕塑、壁画等形式逐渐过渡到现代的多样化形式。运用现代媒介的公共艺术不仅继承了传统艺术美化环境和增强社区凝聚力的功能，还引入了更多具有互动性和技术性的元素，进一步促进了公众的参与性和作品社会价值的表达。在本章中，我们将探讨现代媒介在公共艺术中的应用，特别是装置艺术和建筑艺术的兴起与进一步发展。这些艺术形式如何在公共空间中展现其独特的意义与特性，以及它们在美学价值、社会功能和技术表现上的创新之处将是本章讨论的核心。

第一节　公共空间中的装置艺术

装置艺术又称环境艺术、实体艺术，是 20 世纪 60 年代末期出现的一种新兴艺术形式，装置艺术由艺术家在特定的时空环境内，对人类日常生活中的已消费或未消费过的物质文化实体进行艺术性地有效选择、利用、改造、组合，以演绎出新的展示个体或群体丰富的精神文化意蕴的艺术形态。可以看出，装置艺术是与环境、空间相关的，它的主要表现方式是阐述材料及媒介的语言。装置艺术和传统公共艺术在起源、侧重点和表现形式等方面存在一定的区别，但它们在互动与参与、社会功能与文化价值等方面有着共通之处。

因此，公共空间艺术表达的关联性是装置艺术领域中的一个重要议题。本节从材料选择的基本原则、常见材料与公共艺术表达及材料选择与公共空间的互动关系等方面进行论述，以使读者更好地理解公共艺术创作的内涵和价值，为未来的公共艺术创作提供有益的启示和借鉴。

一、材料选择的基本原则

功能性、审美性和创新性是公共艺术材料选择的三大基本原则，它们共同构成了艺术家在选择材料时的指导思想，确保了公共艺术作品既实用又美观，同时还能够与公共空间和谐共存。

功能性原则：要求艺术家在选择材料时，必须充分考虑到作品在公共空间中的实际使用需求。在创作户外雕塑时，艺术家通常会选择耐候性强的材料，如不锈钢或花岗岩，以确保雕塑能够经受住风雨的侵蚀，长期保持其形态和色彩。这样的选择能够有效保证作品的使用寿命，也体现了艺术家对公共空间的尊重和对作品的负责。例如，雕塑家沈烈毅的作品《雨》就是一个很好的案例，该作品选择坚硬的花岗岩作为创作材料，这种材料本身具有阳刚、粗粝的质感，与水的阴柔、流动形成鲜明对比。艺术家通过在这种坚硬的材质上刻画出水的波纹和涟漪，展现了刚柔相济的意境美及多种象征意义，如生命的循环、时间的流逝、情感的波动等。

审美性原则：艺术家应注重材料的美学特质，通过巧妙的搭配和运用，创造出令人愉悦的视觉效果。以玻璃材料为例，透明、光滑的特性使得它在公共艺术中能够呈现出独特的美感。艺术家可以利用玻璃的折射和反射效果创作出充满梦幻感和神秘感的作品，为公共空间增添一份诗意和浪漫。例如，美国艺术家凯瑟琳·威杰里（Catherine Widgery）的公共艺术作品，大多用玻璃或反光材料并结合自然元素、光影效果和动态结构，创造出与观众和环境紧密互动的艺术效果。其中《决定性混沌》（*Deterministic Chaos*）（图 2-1）是明尼苏达大学委托其创作的公共艺术作品，作品分为三个部分并被安装在不同的区域，用反光的炫彩玻璃材质借由光和风展示出无形能量与节奏。作品包括外面的二进制代码谜题屏风、前厅的光影投射及内墙的动感彩虹色彩屏幕。它融合了科学与艺术的元素，展现了确定性与混沌之间的动态张力，艺术家希望通过这些由玻璃元素构成的有序矩阵，揭示我们周围不断变化和不可预测的力量。

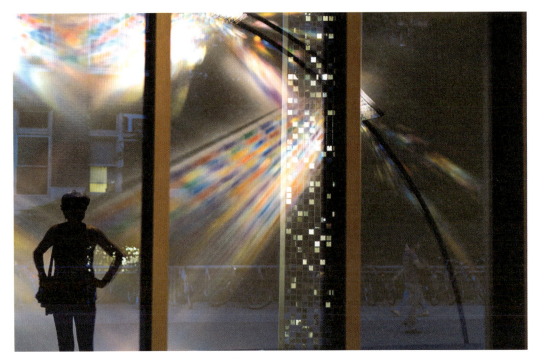

图 2-1　凯瑟琳·威杰里《决定性混沌》①

创新性原则：鼓励艺术家勇于尝试新材料、新工艺和新技术，以推动公共艺术的创新发展。美国艺术家克里斯托和简·克劳德（Christo&Jeanne-Claude）的作品《包裹国会大厦》（柏林计划）[*Wrapped Reichstag*(Berlin)]（图 2-2）深刻阐释了这个原则，这件作品是克里斯托夫妇艺术生涯的巅峰作品。德国国会大厦高 46 米、长 183 米、宽 122 米，在二战期间遭受了严重的破坏，战后经过修复重新成为德国民主的象征。早在 1971 年，克里斯托夫妇就有了包裹这座大厦的想法，并开始了长达 24 年的构思和准备，并绘制了大量的实施草图（图 2-3）。这件作品的创作耗资高达 1530 万美元（约 1.1 亿元人民币），他们游说了近 190 位德国国会议员，最终于 1994 年通过了该作品计划。克里斯托夫妇认为，物体被包裹之后，原有的形式被"陌生化"，形成一种特别的视觉力量，从而凸显出对象的本质、历史等内涵，他们希望通过这种方式，让观众重新审视和感受德国国会大厦这座建筑。他们采用超过 10 万平方

① 参见凯瑟琳·威杰里官网：https://widgery.com/deterministic-chaos/。引用日期：2024-10-09。

米的镀铝防火聚丙烯面料包裹建筑,将其变成一座通体闪耀着银色光芒的巨大几何雕塑。从这个层面来说,作品的材质和艺术家的理念甚至作品实施过程均体现出了前所未有的创新,作品所呈现的视觉效果也引发了全球范围内的关注和惊叹。

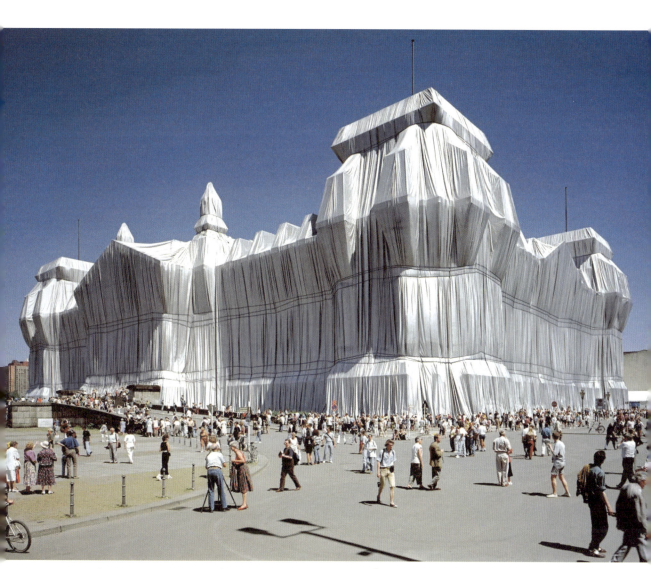

图 2-2　克里斯托和简·克劳德《包裹国会大厦》(柏林计划)[①]

① 参见 Christo&Jeanne-Claude 官网:https://christojeanneclaude.net/artworks/wrapped-reichstag/。引用日期:2024-10-09。

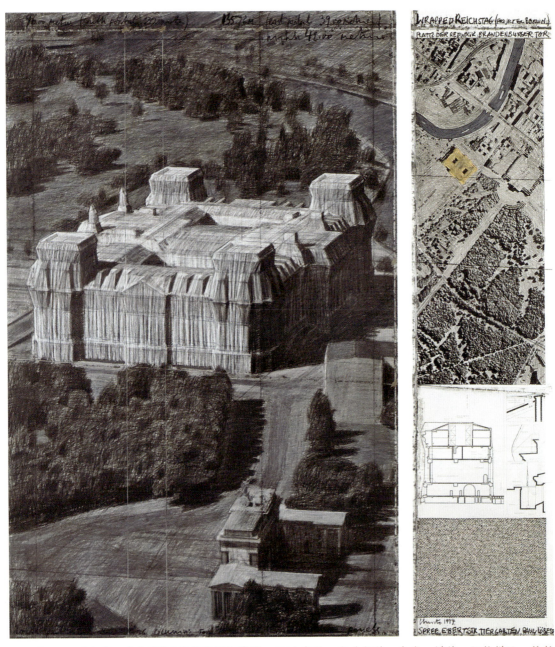

图2-3 《包裹议会大厦》(柏林计划)草图,1994年绘,分为铅笔、木炭、蜡笔、织物样品,航拍照片和技术数据两部分[1]

[1] 参见 Christo&Jeanne-Claude 官网:https://christojeanneclaude.net/artworks/wrapped-reichstag/。引用日期:2024-10-09。

二、常见材料与公共艺术表达

金属是公共艺术作品运用最广泛的材料之一,不锈钢、铜、铁等这些冷硬而光亮的材质常常是艺术家表达现代感与科技感的得力助手,通过焊接、锻造、切割等工艺手法可以展现这些材质坚硬、光泽和可塑性强的特点。中国艺术家展望因不锈钢作品《假山石》被大众所熟知,他的作品不只局限于雕塑,还有以装置、行为、影像等艺术形式呈现的,他2001年的作品《镶长城》(图2-4)是其介入公共领域的一次重要尝试。他选用了200多块与长城砖同样大小的镀钛金空心不锈钢砖作为创作材料,这种材料经久耐用而且富丽堂皇,造价相对较低,却能够

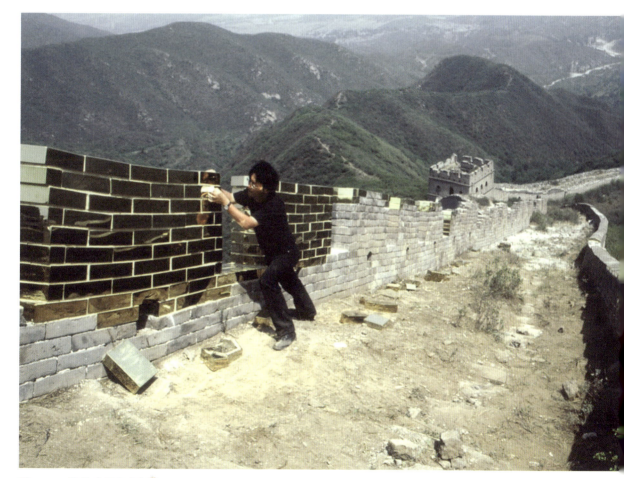

图2-4 展望《镶长城》[①]

[①] 参见艺术家展望个人网站:http://www.zhanwangart.com/works/31。引用日期:2024-10-09。

达到仿真金的效果。他将作品选址于八达岭镇以西的残长城上,这里的长城部分墙体残缺,他雇佣民工将这些自制的"金砖"背上长城,再逐个"砌"在残缺的城墙上,试图恢复长城原来的样子。从远处望去,金色的"砖块"在阳光下闪闪发光,与古老的长城形成了鲜明的对比,产生了强烈的视觉冲击力。这种对比突出了作品的存在感,也引发了观者对长城及其所代表的历史与文化的深刻思考。同时,该作品通过与长城绿色工程组委会的合作,试图提醒人们关注长城的环保问题及文化遗产的保护问题。

木材这一温暖而天然的材质能为公共艺术作品带来一种亲切与舒适的气息。质朴的纹理、柔和的色调和可塑性强的特点,使得木材作品能够给人一种亲切、舒适的感觉。日本艺术家川俣正(Tadashi Kawamata)在世界各地的公共环境中设计了一系列没有规律的场地特定装置作品,他使用回收的木质椅子包裹住建筑物的外立面创作了《雪崩》(*Avalanche*)(图2-5),与克里斯托夫妇不同的是,川俣正的灵感来源于鸟类的筑巢行为,因为该系列作品旨在探讨人与自然的关系,以及人类活动对自然活动的影响。同时,他将原本在室内的椅子堆砌在建筑物外,又似乎是对日常用品进行跨越空间的诠释,甚至是通过艺术的手法引发观众对消费主义的思考。

图2-5 川俣正《雪崩》

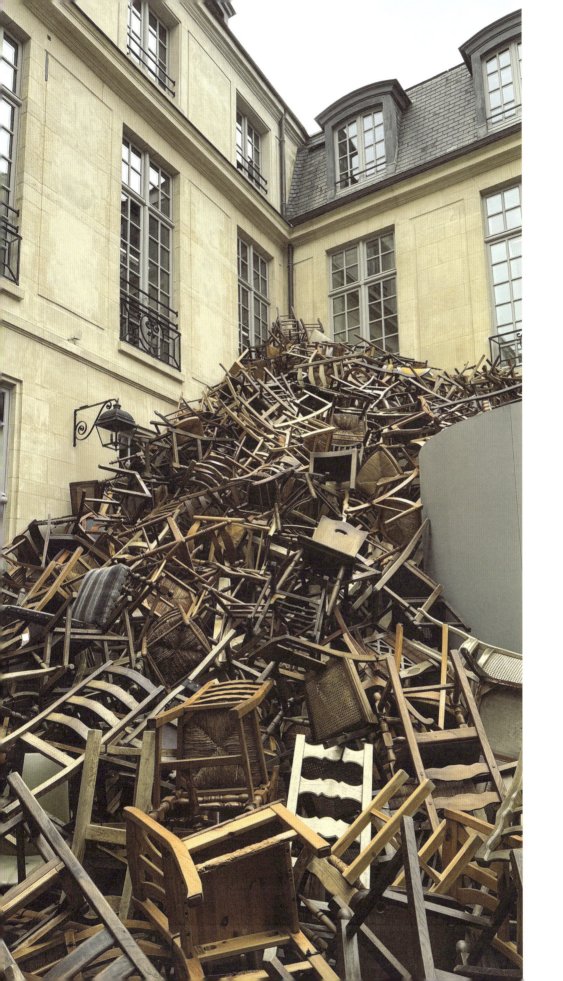

此外，玻璃、陶瓷等材料也在公共艺术中得到广泛应用。玻璃以其透明、光滑的特性，为作品带来了梦幻般的效果；而陶瓷则以其丰富多彩的色彩和细腻的质感受到艺术家的青睐和大众的喜爱。如旅美华裔公共艺术家盛姗姗为北京大兴国际机场创作的作品《二十四节气》(图2-6)，该作品由近50片艺术玻璃回旋排列、盘旋上升而成，每两片玻璃上绘制一幅代表一个节气的画面。其连续的曲线轮廓如同天空、宇宙、河流，代表了二十四节气在时空中的交替变化，彰显着历史长河中流淌的中国传统文化精髓。艺术家还根据万年历和二十四节气的变化，设置了多媒体灯光投射，到某个节气时，作品对应的局部会发出亮光，如同一个缓慢的时钟告诉人们不同节气的到来。

图2-6 盛姗姗《二十四节气》①

① 戴陆."云"发布丨《美术研究》2020年第3期·当代设计与摄影专题.中央美术学院官方澎湃号[EB/OL](2020-07-17)[2024-10-09].https://m.thepaper.cn/newsDetail_forward_8311387.

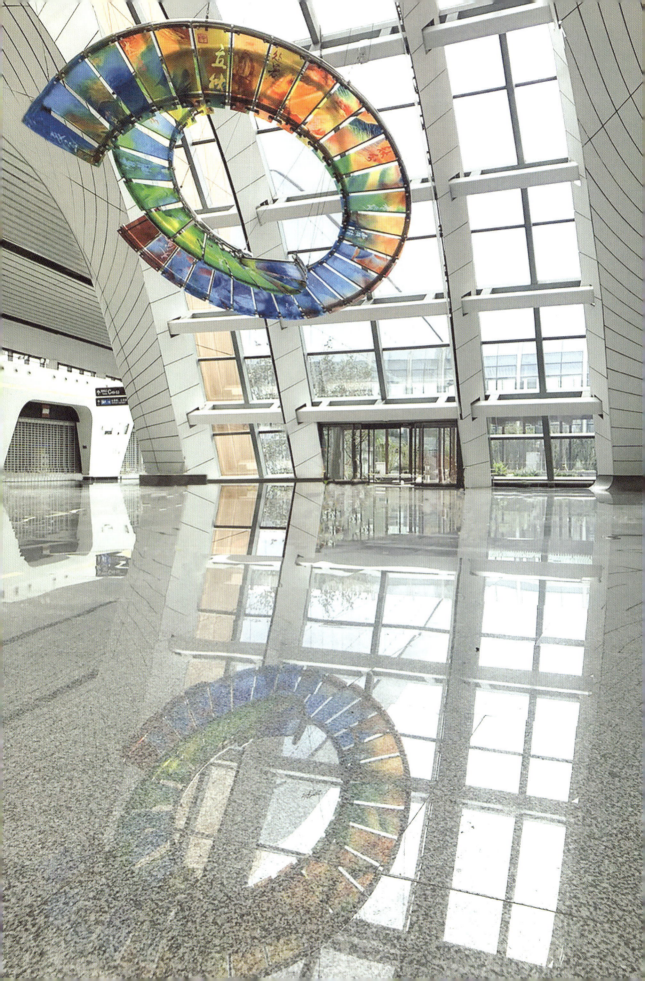

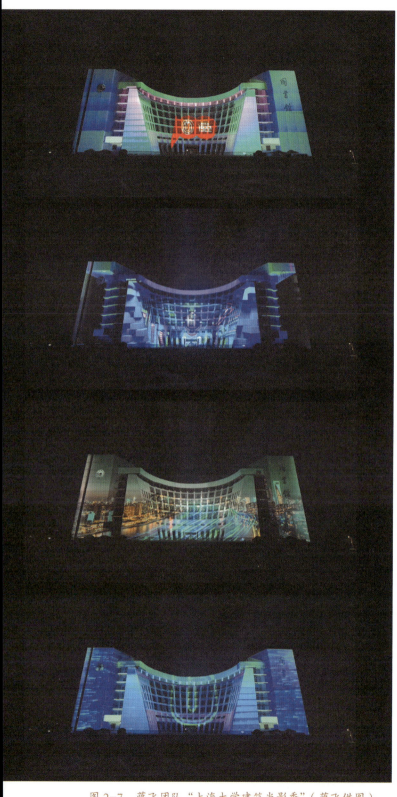

随着科技的发展,数字媒介如投影技术等开始被用于公共艺术创作。在纪念上海大学建校 100 周年的系列活动中,一场花费 282 天精心制作而成的名为"百年传承、踵事增华"的光影秀成功出圈。这场纪念上海大学建校 100 周年主题的光影秀(图 2-7)是一个沉浸式建筑投影作品,主创团队由上海大学上海美术学院蒋飞教授及其 8 名研究生组成,作品以上海大学图书馆为载体,通过数字投影技术,将实体建筑与虚拟艺术完美结合。内容包含了上海大学建校百年历史中的重要人物、历史事件、取得的成果及对未来的展望,当夜幕降临时,建筑表面被精心创作的画卷覆盖,光影的流动让建筑焕发出奇幻的视觉效果。

图 2-7 蒋飞团队"上海大学建筑光影秀"(蒋飞供图)

三、材料选择与公共空间的互动关系

在公共艺术实践中,材料的物质属性代表了作品的艺术所指,更与公共空间的整体氛围、功能需求及人们的互动体验密切相关,材料与公共空间的互动关系决定了作品与环境的和谐共生与统一。

首先,公共艺术作品材料的选择应与公共空间的功能需求相匹配。不同的公共空间有着不同的使用功能和受众特点,因此,需要选择与之相适应的材料。在人流密集的广场或公园内,艺术家可以选择耐磨、耐候性好的材料,以确保作品能够经受住时间和环境的考验。而在相对宁静的庭院或廊道中,则可以选择更为细腻、柔和的材料,以营造一种温馨、舒适的氛围。比如大星吉子设计工作室设计的《光之浮想》(图2-8)公共艺术装置,它由一系列发光的结构组成,以柔和的光线介入城市公共空间,营造出包容性极强的场所氛围。这些结构的光影效果消解了周围环境的喧嚣,为人们提供了一个冥想和休憩的空间。艺术家使用光作为媒介,探索了公共艺术在连接人与环境、激发社区活力方面的潜力。

图2-8 大星吉子《光之浮想》(张超摄)

其次，公共艺术作品材料的选择能够增强公共空间的互动性。公共艺术作品的魅力在于其能够与人们产生互动和共鸣，而材料的选择则是实现这一目标的关键。例如，使用触感温润的木材或柔软舒适的布料等材料，可以吸引人们触摸和感受作品从而增强与作品的互动体验。一些互动性强的材料，如感应灯光或动态雕塑等能够通过声、光、电等多种方式与人们进行互动，进一步丰富公共空间的体验层次。在新加坡樟宜机场的1号航站楼内，有两组名为《动能雨》

图 2-9　ART+COM 工作室《动能雨》①

① 参见 ART+COM 工作室官网：https://artcom.de/?project=kinetic-rain。引用日期：2024-10-09。

(图2-9)的公共艺术作品,该作品由608个镀铜铝构件组成,总面积75平方米,高7.3米,是ART+COM工作室为樟宜机场设计的大型装置艺术品。它们通过细钢缆单独连接到计算机控制的小型电机上,电机可以使它们上下移动,从而变换出16种不同的"舞姿",比如抽象造型的飞机、风筝、龙等姿态,吸引着往来的游客驻足观赏。

再次，公共艺术作品材料的选择应与公共空间的文化特色相契合。不同的城市和文化背景孕育着不同的公共空间氛围和文化特色，因此艺术家在选择材料时应充分考虑这一点。例如，在具有浓厚历史氛围的古城中，可以选择具有历史感的石材或传统工艺制作的材料，以凸显城市的文化底蕴。而在现代感强烈的都市中，则可以选择具有科技感和未来感的金属材料或新型复合材料，以体现城市的现代特征。比如清华大学美术学院教授董书兵的作品《大地之子》（图2-10），是一座位于中国甘肃省瓜州县戈壁滩上的雕塑，雕塑长15米、高4.3米、宽9米，以红砂岩为主要材质，其简洁而风格强烈的形象与周围的自然环境形成鲜明的对比。艺术家利用材料的耐久性强和随时间变化色泽的特点，来象征生命力的顽强和对未来的希望，也成为当地文化的一个标志性符号。评论家孙

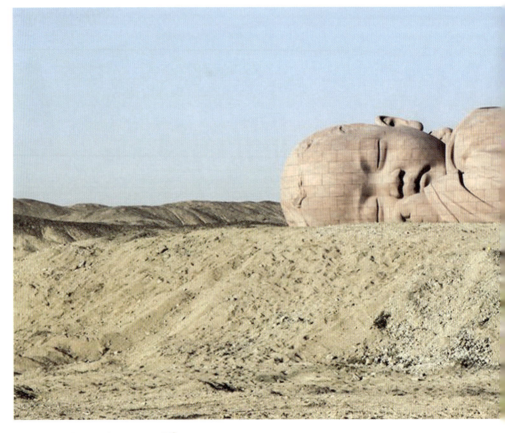

图2-10 董书冰《大地之子》①

① 孙振华.清华美院教授董书冰：瓜州与"大地之子"[EB/OL].(2020-04-23)[2024-10-09]. https://mp.weixin.qq.com/s?__biz=MzA4MTA3MDYzMA==&mid=2651471737&idx=1&sn=b6b2714beb46289aa91080b90817ceb6&chksm=84640030b3138926e9f9b98473414950b8a65c1796c8685ab2ba0efbac9b31e19280e1d1eea8&scene=27.

振华这样形容该作品:"以一种反都市主义的立场,让作品回归到大地,回归自然,回到大尺度的生态环境中。"① 红砂岩是砂岩中的氧化铁经过沉淀而形成的岩石,由于它富含丰富的氧化铁从而呈现出红色或红棕色,该材料颗粒粗大、质地坚硬、颜色鲜艳,是建筑用材中备受青睐的一种石材。这种材料用于《大地之子》的制作,能够让作品在荒芜的戈壁滩上得到视觉上的凸显,形成一种融入自然的艺术感。

最后,材料的选择还应当考虑其环保性和可持续性。在当今日益注重环保和可持续发展的社会背景下,艺术家和设计师应当尽量选择环保性能优良、可循环利用的材料,以减轻环境的负担。同时,巧妙地利用废弃材料或进行材料的再创作,在降低艺术作品成本的同时还能够传递出环保和节约的理念,引导公众形成更加环保的生活方式。

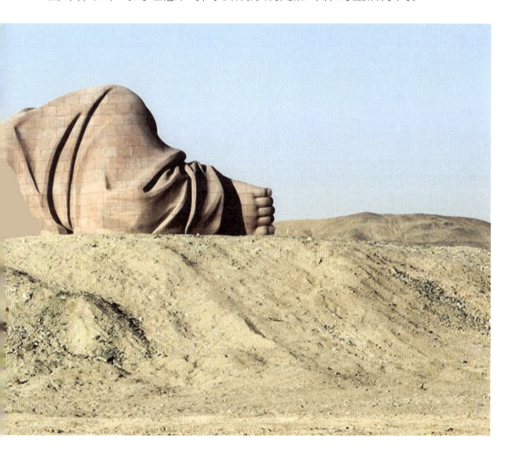

① 雕塑头条武主编."雕塑头条"董兵书/清华大学美术学院雕塑系教授[EB/OL].(2021-02-23)[2024-10-09].http://www.360doc.com/content/21/0223/10173866688_963498972.shtml.

第二节　作为公共空间的建筑

在本节中，我们将探讨建筑如何在实现其功能性和实用性的基础上，逐步成为一种独特的公共艺术媒介。现代建筑不仅通过一体化设计与环境紧密融合，创造出公共艺术与建筑互动共生的空间，还在科技媒介的推动下，进一步提升了建筑的美学价值。通过这种融合设计，建筑不再只是提供居住或工作的空间，而是成为城市景观中的重要艺术元素，为公众提供了丰富的视觉和文化体验。

一、建筑作为公共艺术媒介的独特性

在探讨公共艺术的广阔领域时，建筑以其独特的地位与功能，无可争议地成为公共艺术的重要媒介。首先，建筑之所以能被视为公共艺术的媒介，源于其广泛的社会影响力与公共性，作为公共空间的核心构成，建筑是人们日常生活的物质载体，更是文化与艺术表达的重要舞台。它跨越了个人与集体的界限，以开放的姿态接纳着每一位过往的行人，成为连接社会、历史与未来的桥梁。

建筑的特殊性首先在于其三维空间属性，这是其他媒介难以企及的。不同于绘画或雕塑，建筑通过体量、高度、深度等多维度的塑造，为公众创造出具有强烈立体感和沉浸感的公共艺术体验。这种空间性赋予了建筑物质形态上的独特性，更在精神层面上激发了人们对于空间、时间、存在等哲学命题的深刻思考。

其次，建筑还具备时间与历史的沉淀性，这是其区别于其他媒介的又一显著特征。每一座建筑都是时代的产物，体现了特定历史时期的社会背景、文化观念与审美取向。随着岁月的流逝，建筑不仅见证了历史的变迁，更在不断地被赋予新的意义与价值，成为连接过去与未来的文化纽带。这种时间的深度与历史的厚重感，使得建筑在公共艺术表达中具备了独特的魅力与力量。

再者,建筑在公共艺术领域中的独特性还体现在其多功能性与综合性上。作为公共空间的重要组成部分,建筑需要满足人们居住、工作、休闲等实际需求,还需要在美学、文化、生态等多个层面进行考量与平衡。这种多功能性与综合性要求建筑在设计过程中必须充分考虑各种因素之间的相互作用与影响,以实现整体效果的最优化。因此,建筑作为公共艺术的媒介,其创作过程本身就是一种高度复杂的艺术实践。

比如,由丹麦建筑师约翰·伍重(Jorn Utzon)设计的建筑杰作"悉尼歌剧院",是体现建筑作为公共艺术媒介的独特性的典范。其流线型的外观和巨大白色壳体的帆船造型,业已成为悉尼的象征,乃至澳大利亚的国家象征,更在美学上实现了传统与现代、自然与人工的完美融合。歌剧院与周围的海港环境形成鲜明的对比与和谐的共生,展现了建筑在塑造城市天际线、提升公共空间品质方面的巨大潜力。同时,其内部多功能厅的设计,满足了从音乐会、歌剧到戏剧、舞蹈等多种艺术形式的演出需求,进一步体现了建筑作为公共艺术媒介在多功能性与综合性方面的独特优势。再如,上海世博会中国馆以其"东方之冠"的壮丽形象,向世界展示了中国建筑艺术传统融合技术创新的艺术魅力。该建筑采用了传统的斗拱结构与现代建筑材料相结合的设计手法,既体现了中国传统文化的精髓,又展现了当代中国建筑技术的先进水平。中国馆不仅在外形上引人注目,其内部的空间布局与功能分区也充分考虑了公共性与艺术性的平衡,通过展示中国各地的文化瑰宝和科技成果,中国馆成为世博会期间最受欢迎的展馆之一,充分证明了建筑作为公共艺术媒介在文化传播与艺术交流中的重要作用。(图2-11)

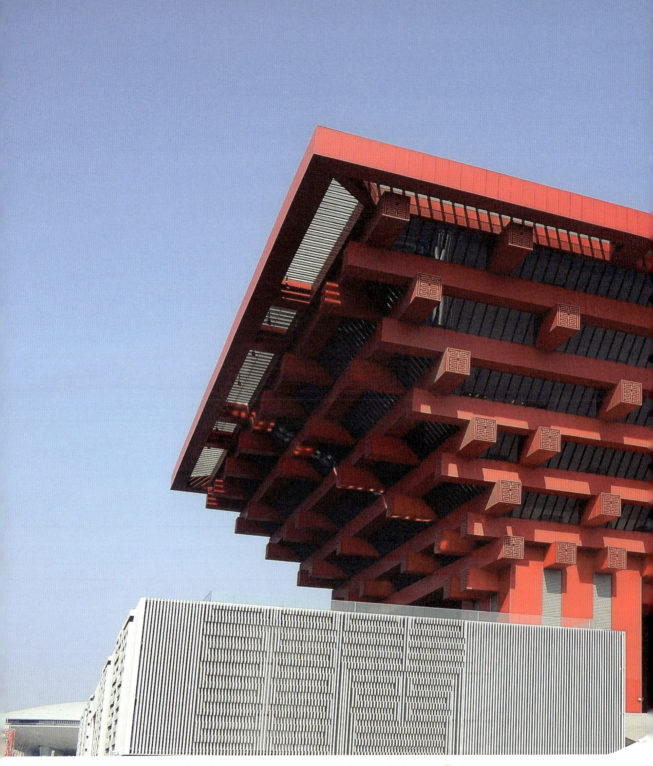

图 2-11　上海世博会中国国家馆，现为中华文化宫（上海美术馆）[1]

[1] 中国 2010 年上海世博会中国国家馆 . 百度百科 [EB/OL].[2024-10-09].https://baike.baidu.com/item/ 中国 2010 年上海世博会中国国家馆 /11045959?fromtitle=中国 2010 年上海世博会中国馆 &fromid=2981565.

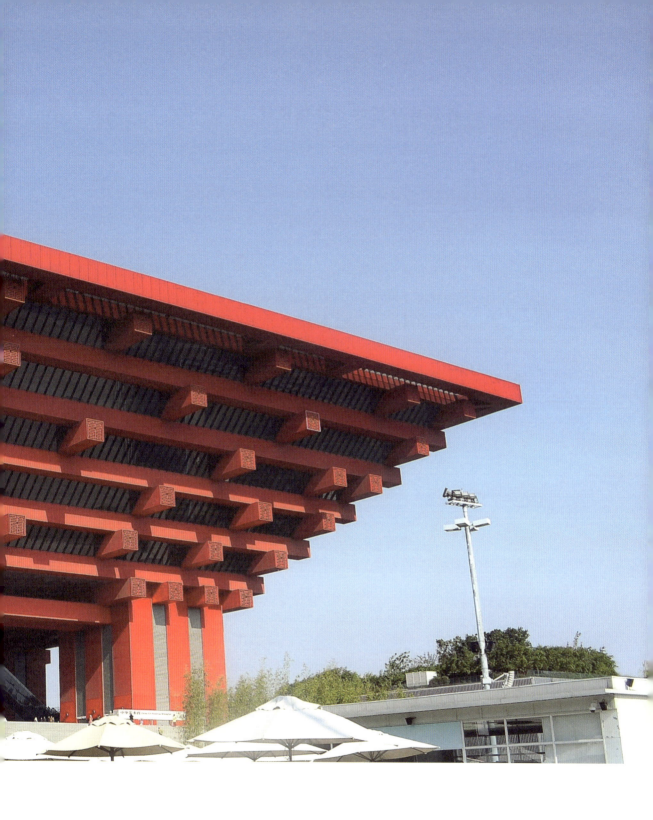

二、建筑与环境的一体化设计

建筑与环境的一体化设计不能离开生态与地域文化的融合。从生态融合的角度来看，建筑之美在于与自然的和谐共生，绿色建材的选用体现了对环境保护的责任感，其质朴、自然的质感也为建筑增添了清新脱俗之美。节能技术的运用，如太阳能光伏板在阳光下熠熠生辉，或是高效隔热窗对光线的巧妙调控，都展现了科技与自然的完美融合，为人们创造出一种现代而又不失温馨的审美体验。而雨水收集与利用系统，以及屋顶绿化、垂直绿化等设计，更是将自然景观引入建筑空间，营造出一种"建筑中有自然，自然中有建筑"的诗意美景。

在地域文化的融入方面，建筑之美则在于对地方特色与历史文化的尊重与传承，主要表现在两个方面，其一是建筑形式语言的表达，如传统民居的独特结构、色彩与材质，都是地域文化的重要组成部分，它们通过视觉上的直接冲击，让人感受到一种深厚的文化底蕴和历史沉淀之美。其二是符号元素的运用，将文化符号以艺术化的手法融入建筑设计中，如安东尼奥·高迪（Antonio Gaudi）的建筑作品中的波浪形屋顶，不仅具有实用功能，更成了一种独特的文化标识，展现出一种抽象与具象交织的美学魅力。

此外，场所精神的营造也是建筑之美的重要体现。它要求建筑首先是作为物理空间而存在，其次则更应成为连接人与环境、过去与未来的桥梁。在一体化设计中，建筑师通过精心规划建筑与环境的关系，创造出既符合现代生活需求，又蕴含深厚文化底蕴的公共空间，使人在其中感受自然、宁静与和谐的同时，又能体会到文化的力量与温度，从而实现心灵与环境的共鸣，达到一种超越物质层面的精神之美。

三、公共艺术与建筑的互动共生

究竟什么样的艺术形式能够促进公共艺术与建筑的互动共生？而这种共生又赋予了公共艺术怎样的表现力呢？

首先，雕塑与建筑的融合是促进互动共生的典型艺术形式。雕塑，作为三维空间中的艺术表达，其形态、材质与空间位置的选择均能与建筑形成对话。雕塑往往以建筑的一部分或附属品的姿态出现，如被上海自然博物馆与中共中央组织部遗址所包围的上海静安雕塑公园，这个位于上海市繁华市中心以雕塑作为主题的公园内有来自世界各地艺术家的雕塑作品。

它们起到了装饰建筑的作用，更成了连接建筑与人、环境的桥梁。艺术家通过这些雕塑以独特的视角和形态，赋予建筑以情感和故事，公园内定期举办的"中国·上海静安国际雕塑展"使周围的建筑空间不再孤立单调，而是充满了生机与活力。同时，雕塑的存在也引导着公众对建筑及其周围环境的探索与解读，促进了艺术与建筑的深度互动。

其次，壁画与建筑墙面的结合也是促进公共艺术与建筑互动共生的有力手段。壁画以其宏大的尺幅、丰富的色彩和深刻的主题，为建筑墙面增添了无限的艺术魅力。例如，在2019上海城市空间艺术季中的彭浦社区微更新项目中，沿河道的长503米的彭越浦路围墙主题彩绘墙吸引了市民驻足观赏，这是一幅名为《海上浮生记》（图2-12）的墙体彩绘，彩绘通过跳跃的线条和明亮的色彩描绘出海上居民的生活百态，该壁画作品通过画笔讲述过往故事、展现民俗风情，加深了公众对当地文化的认识与理解。由此可见，壁画与建筑的结合，使得建筑墙面不再是简单的围合结构，而是成为承载文化、艺术与历史的载体。这种共生关系丰富了公共艺术的表

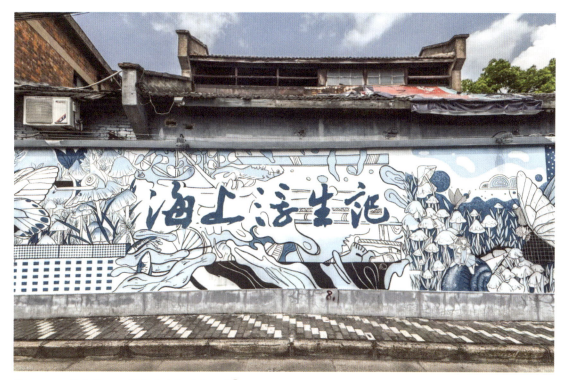

图 2-12　张承龙、王航海《海上浮生记》[①]

① 金江波，张承龙. 从流域·邂逅走向社区公共艺术实践——静安区彭越浦河岸景观改造实践案例展[EB/OL].(2024-09-14)[2024-10-09]. https://www.163.com/dy/article/JC27Q12F05149GE3.html.

现形式，也提升了城市空间的文化内涵。

最后，装置艺术与建筑空间的互动也为公共艺术带来了全新的表现力。装置艺术以其灵活多变的形态和强烈的视觉冲击力，打破传统建筑空间的界限，创造出一种全新的空间体验。在许多现代建筑设计中，装置艺术被巧妙地融入室内或室外空间，成为连接建筑与人、人与环境的媒介，这些装置作品综合运用材料、光线、声音等多种元素，营造出一种独特的氛围和情境，使人们在体验中感受艺术魅力与建筑魅力的相互交织、相互融合。比如美国艺术家斯蒂芬·奈普（Stephen Knapp）制作的"光之画"（Lightpaintings），是利用光和二色性玻璃在墙面上制作而成的，通过光的照射，各色玻璃会在墙面上折射出彩色的光线甚至是色块。他的作品《光的见证》（*Luminous Affirmations*）（图2-13）以美国坦帕市市政厅的外墙为载体，以经过特殊设计的300W陶瓷金属卤化物灯来装饰，由于光线的折射，外墙在白天和夜晚呈现出不一样的美感，创造出丰富多变的光影效果。因此，在建筑设计中，运用光影进行呈现的装置艺术常被用来强化建筑的形态、材质与空间结构，营造出一种梦幻而神秘的空间氛围。同时，光影艺术也能够引导公众的视线和移动路径，使人们在探索中感受建筑空间的变化与魅力，这种基于光影的互动体验提升了建筑

图2-13 斯蒂芬·奈普《光的见证》①

① 参见艺术家斯蒂芬·奈普个人网站：https://www.stephenknapp.com/commissions/ouu-kcg9x4f6thr83kkfzwytndambgv。引用日期：2024-10-09。

空间的艺术感染力和审美价值。

四、科技媒介在建筑美化中的创新应用

英国建筑师理查德·罗杰斯（Richard George Rogers）曾言，建筑不只是关乎建筑本身，更是关乎建筑所处的环境。科技作为媒介，在建筑中的美化作用主要体现在以下三个方面。

首先，科技的迅猛发展为建筑美化提供了前所未有的创新手段，现代建筑不仅通过结构和形式呈现美感，更借助科技媒介打造充满科技感和未来感的建筑作品。通过各种先进技术的应用，建筑在美化环境、提升功能性和实现可持续发展方面展现出巨大潜力。先进建筑材料的应用极大地拓展了建筑设计的可能性。高强度玻璃、轻质合金及新型复合材料的使用，使建筑师能够设计出更加大胆和富有创意的建筑形态。这些材料在视觉上具有现代感和未来感，并且提升了建筑的耐久性和安全性。例如建筑师贝聿铭的代表作法国巴黎的卢浮宫玻璃金字塔，以独特的玻璃结构与其旁边古老的卢浮宫博物馆形成鲜明对比，成为现代建筑材料与历史文化融合的经典案例。

其次，绿色建筑技术的发展推动了建筑美化与可持续发展的结合。绿色屋顶和垂直花园作为绿色建筑的重要组成部分，能够显著提升建筑的生态效益和美观度。绿色屋顶通过在建筑顶部种植植物，能美化环境且调节建筑的温度，减少能源消耗。垂直花园则在建筑的立面种植各类植物，形成绿色的垂直景观，改善城市空气质量且增加城市绿化面积。新加坡滨海湾花园就是一个典型的绿色建筑案例，其壮观的垂直花园和绿色建筑设计吸引了大量游客，也为城市生态做出了贡献。

最后，互动媒体技术在建筑美化中的应用，为公众带来了全新的视觉体验和互动体验。投影技术通过在建筑表面投射各种图像和视频，能够在不改变建筑结构的情况下迅速改变其外观和氛围。例如，每年的悉尼灯光节，主办方利用投影技术将悉尼歌剧院的外墙变成巨大的画布，凭借各种精彩的视觉效果吸引了全球游客的目光。触摸屏和互动墙的应用则使建筑不仅是静态的艺术品，更成为人们互动和体验的场所。在这些互动媒体的帮助下，建筑不仅是供人观看的对象，更成为人们参与和互动的舞台，互动技术的应用也使得建筑更加生动和富有趣味性，增强了公众的参与感和

体验感。而VR（虚拟现实）和AR（增强现实）技术的应用，更是为建筑美化带来了新的可能性。VR技术通过虚拟环境的构建，使人们能够在建筑设计阶段就体验到建筑的最终效果，提供了更加直观的设计和调整方式。AR技术则通过在现实环境中叠加虚拟信息，使建筑的展示更加生动和富有层次感。例如，"瀫之灵"AR增强现实艺术计划是一项基于小程序端的数字策展实践，是艺术团体"雷电所"借助AR技术将科技艺术融入浙江衢州龙游县的建筑空间、户外空间的艺术实践。① 其中，一个名为《诗铃语息》（图2-14）的作品是需要观众通过识别建筑来触发由

图2-14 雷电所《诗铃语息》（"雷电所"摄）

① 雷电所RaidenINST. 瀫之灵｜一份AR畅玩指南[EB/OL].(2023-11-09)[2024-10-09]. https://mp.weixin.qq.com/s/TNFj5_sxmNGVjSx4apNvJA.

ChatGPT（Chat Generative Pre-trained Transformer）生成的龙游诗歌，同时，观众通过对着手机吹气，可以看到诗句如蒲公英般被吹散，并能够听到如风铃般的声音。

综上，科技媒介通过材料科学、数字化设计、增强现实、虚拟现实等融合手段，极大地丰富了建筑艺术的表现手法与视觉体验，还实现了建筑外观与内部空间的动态变化与个性化定制，为城市景观增添了前所未有的艺术魅力与未来感。

本章思考题

1. 请结合具体案例，分析装置艺术如何通过与公众互动增强公众对公共空间的艺术体验感与社会参与感。

2. 在建筑与环境的一体化设计中，科技媒介的应用有哪些具体表现？请结合现代建筑实例，阐述这些科技媒介是如何实现建筑美化与可持续发展的双重目标的。

第三章 新兴媒介的公共艺术

在本章中，我们将探讨数字艺术与新媒体及生物艺术与人工智能艺术这几大领域在公共艺术中的运用。数字艺术与新媒体通过互动装置、VR 和 AR 等技术，创造出全新的公共艺术体验，打破了传统艺术的界限。生物艺术和人工智能艺术则融合了生物科技与人工智能算法，使艺术作品不仅具有美学价值，还具备了生命力和智能性。这些新兴媒介为公共艺术注入了新的活力和无限可能，拓展了艺术创作和观赏的维度。

第一节 数字艺术与新媒体

数字艺术的快速发展推动了多媒体艺术与公共空间的深度整合，这类公共艺术作品往往具有强烈的视觉冲击力，还能够与观众进行互动。VR 与 AR 技术的应用进一步拓展了艺术呈现的可能性，让观众能够身临其境地体验艺术作品。同时，互动叙事的引入显著提高了公众的参与度，使他们既是艺术的观赏者，又是艺术创作的一部分。通过这些新技术，数字艺术与新媒体正在重新定义公共艺术的形式和体验方式。本节将深入探讨数字艺术与新媒体如何作为创新工具被应用于公共艺术领域，从而引发公共空间艺术表达形式的深刻变革，并着重讨论其是如何增强公共艺术的公共性，使艺术实践更加紧密地融入公众的社会生活之中。

一、数字艺术的崛起

今时今日，多媒体艺术已经以强大的发展速度不断地更新迭代，并通过融合多元化的媒介形式与数字化技术手段，来创造具有表达深度的艺术形式。它超越了传统艺术媒介的界限，通过对文字、图像、声音、影

像等元素的综合运用，为公众提供了多层次、多角度的感官与情感冲击。艺术评论家詹姆斯·埃尔金斯（James Elkins）认为，多媒体艺术不仅是技术的产物，更是艺术观念与表达方式革新的体现。他进一步强调，多媒体艺术通过技术的赋能，使得艺术家能够更自由、更深入地探索艺术的本质与可能性。以著名多媒体艺术家珍妮·霍尔泽（Jenny Holzer）的作品《躯干》（*Torso*）（图 3-1）为例，这件作品中的文本选自《真理》，她通过 10 个双面半圆形电子 LED 来展示影像、文字与声音，她创作了一系列引人深思的多媒体艺术作品，作品多以发光二极管为表达媒介，观众可以看到动态的影像与静态的文字相互交织，还可以听到与作品主题紧密相关的声音。这种多媒体的呈现方式让原本平铺直叙的作品表达方式变得更加生动、立体，同时也为观众提供了更多的解读空间与情感共鸣。

多媒体艺术这一名词的提出，可以追溯到 20 世纪 60 年代。彼时，安迪·沃霍尔（Andy Warhol）与其摇滚乐队"地下丝绒"的活动"不可避免的塑料爆炸"，首次使用了"多媒体艺术"一词来描述他们的创作。这一活动将音乐、表演、电影和灯光等多种元素融为一体，为观众带来了全新的视听盛宴。自此，多媒体艺术开始作为一个独立的艺术形式被人们所认识和接纳。

随着电子技术和计算机科学的飞速发展，多媒体艺术经历了数次历史性的演进。在 20 世纪 70 年代，计算机开始被广泛应用于艺术创作中。艺术家们利用计算机生成图像和声音，为观众带来了前所未有的艺术体验。进入 80 年代，视频艺术逐渐崭露头角，艺术家们开始利用录像带等媒体进行创作，进一步丰富了多媒体艺术的表现形式。到了 21 世纪，互联网的迅猛发展更是为多媒体艺术的创作和传播带来了革命性的影响。艺术家们开始将互联网媒体融入作品或是在互联网上进行创作，并创造出各种跨界合作和互动性强的艺术形式。观众不再局限于传统的展览空间，而是可以通过互联网随时随地欣赏到甚至是拥有这些作品，比如 NFT 艺术。这种形式的创新使得多媒体艺术的影响范围被拓宽，更使得艺术与生活更加紧密地联系在一起。

图 3-1 珍妮·霍尔泽《躯干》①

① 参见画廊 Spruethmager 官方网站：https://spruethmagers.com/artists/jenny-holzer/。引用日期：2024-10-09。

二、多媒体艺术与公共空间的整合

多媒体艺术与公共空间的整合具有多方面的意义和价值：

首先，多媒体艺术以其独特的表达方式和交互性，能够赋予公共空间新的生命和活力。传统的公共空间往往以静态的景观或建筑为主，而多媒体艺术则通过影像、声音、互动装置等多种媒介，将公共空间转变为一个充满动态变化和感官刺激的场所。这种变化吸引了公众的注意，也激发了他们探索、体验和参与的兴趣，更增强了公共空间的吸引力和凝聚力。

其次，多媒体艺术在公共空间中的应用，有助于传递和表达特定的文化观念和社会议题。艺术家通过多媒体艺术作品对当下的社会问题、历史记忆、文化传承等进行深刻的思考和表达，这些作品是对公共空间文化内涵的丰富，也激发了公众对这些问题的再思考。同时，多媒体艺术的公共性也使其成为一个有效的交流平台，不同背景、不同观点的人可以在这里相遇、对话和碰撞，从而推动社会的进步和发展。

最后，多媒体艺术与公共空间的整合还促进了艺术与科技的深度融合。随着科技的不断发展，多媒体艺术在创作、展示和传播等方面都取得了显著的进步。这些技术手段为艺术家提供了更多的创作可能性和自由度，也为公共空间的改造和升级提供了新的思路和方案。利用 VR、AR 等技术，可以为公众创造出更加具有沉浸感和互动性的艺术体验；利用大数据分析和人工智能等技术，可以更好地了解公众的需求和偏好，从而提供更加精准和个性化的艺术服务。

比如《皇冠喷泉》（*Crown Fountain*）（图 3-2）是美国芝加哥千禧公园中的一个标志性多媒体艺术装置，由西班牙艺术家乔玛·帕兰萨（Jaume Plensa）设计。该装置由黑花岗岩制的倒影池和两侧相对而建的 15 米高的计算机控制 LED 显示屏组成，显示屏交替播放着芝加哥的 1 000 个代表市民的不同笑脸，定时喷水的设计为游客带来了惊喜。这一设计打破了传统公共雕塑的静态形式，还通过互动和动态变化增强了公共空间的活力与吸引力。从该作品中可以看出，其融合运用了多种媒介，从而实现了对公共空间元素的整合，并最终实现了在公共空间中艺术与科技的完美结合。

图 3-2　乔玛·帕兰萨《皇冠喷泉》①

————————
① 参见艺术家乔玛·帕兰萨个人网站：https://jaumeplensa.com/works-and-projects/public-space/the-crown-fountain-2004。引用日期：2024-10-09。

上篇：公共艺术的媒介之美 55

再如北京龙湖 G-PARK 科技公园，该公园占地 4 万平方米，是一个将数字技术与公共空间整合的典型案例。公园通过设置互动集电跳泉装置、互动雾喷装置等，将人在公园的行为（如跑步、骑行、跳跃等）转化为能量，用于公园的照明、娱乐设施供电等。同时，公园还引入了"能量币"概念，鼓励游客通过参与互动活动赚取能量币，以免费使用公园的娱乐休闲设施。该作品对空间的整合特点体现在可持续性、互动性和技术创新层面：通过收集人体动能和太阳能，实现了能源的循环利用；通过多种互动装置激发了游客的参与热情，增强了公园的趣味性，从而达到了互动性；将数字技术与公园设施相结合，创造出了全新的公园体验模式。

三、VR 与 AR 技术的艺术呈现

笼统来说，VR 与 AR 最明显的不同在于，VR 创造一个完全虚拟的环境让用户沉浸其中，而 AR 则是在现实世界中叠加虚拟信息或物体。因此，二者在艺术呈现方面有各自的特征。

在呈现效果上，VR 侧重于提供沉浸式的体验。VR 技术通过构建一个完全由计算机生成的虚拟环境，将用户放置在这个虚拟世界中，实现三维空间，有向的视觉、听觉、触摸等感官反馈。用户可以通过身体运动和手势与虚拟环境进行交互，从而获得沉浸式的观赏体验。在艺术领域，VR 技术可以构建虚拟美术馆或画廊，观众佩戴 VR 眼镜或头盔，仿佛身临其境地游览并观赏艺术作品。这种方式在重现真实的展览环境基础上，根据艺术家的意图可以创建出超现实的展示空间并增强观众的艺术感受。而 AR 则是将数字信息叠加到现实世界中，用户可以通过手持设备（如手机、平板电脑或 AR 眼镜）观看到虚拟的艺术作品与现实环境的结合效果。

在艺术展览中，AR 技术可以将传统的画作、雕塑等艺术品以更加生动、立体的方式呈现给观众，观众只需通过手机扫描展品上的二维码或特定标记，就可以在屏幕上看到虚拟的艺术作品与现实环境的融合效果，从而获得全新的观赏体验，这在上文中已有案例呈现。

在用户体验上，VR 技术允许观众与虚拟环境中的艺术作品进行实时互动，如旋转作品、放大细节、改变光照条件等，这种交互性提高了观众的参与度和观赏兴趣。因此，艺术家可以利用 VR 技术创作互动式的艺术作品，观众在观赏过程中可以通过操作来探索作品的呈现方式或内容，从而获得更加个性化的观赏体验。而 AR 技术则是允许观众与虚拟的艺术作品进行实时互动，如通过手势、语音等方式控制展示内容或改变作品的呈现方式。艺术家可以利用 AR 技术创作具有交互性的艺术作品，观众在观赏过程中可以参与到作品的创作中来，通过操作来改变作品的颜色、形状或动画效果等，从而获得更加丰富的观赏体验。

在信息呈现上，VR 技术多用于艺术教育和推广，通过创建互动性的教学材料，让观众更加深入地了解艺术作品的创作背景、技术和意义。比如博物馆、美术馆等机构可以利用 VR 技术为观众提供虚拟导览服务，让观众在无法亲临现场的情况下也能欣赏到珍贵的艺术品。同时，VR 技术还可以用于艺术展览的在线推广和营销，吸引更多观众关注。而 AR 技术可以将文字、图片、视频等多种信息形式融合在一起，以更加直观、生动的方式呈现给观众。比如在博物馆展览中，AR 技术可以通过数字修复和复原技术使文物以更加完整、生动的形象出现在观众面前，还可以将展品的相关信息（如历史背景、制作工艺等）以文字、图片或视频的形式呈现给观众，超越了传统枯燥的呈现方式，帮助观众更好地了解展品。（图 3-3）

图3-3 商场里的AR艺术展①

———
① 袁婧.AR画廊、魔法涂鸦,大商场里玩转高科技视觉艺术[EB/OL].(2021-08-21)[2024-07-24].https://www.whb.cn/zhuzhan/hsttupian/20210812/419158.html.

四、互动叙事与观众参与度的深化

互动叙事是一种新型的叙事方式，它打破了传统线性叙事的框架，允许观众或用户通过自身的行为和选择来影响故事的发展。在多媒体艺术中，互动叙事是一个不可忽视的重要方面，它通过结合音频、视频、图像、动画等多种媒体形式，以及传感器、触摸屏、语音识别等交互技术，为公众创造出具有高度参与性和个性化的艺术体验，从而极大地提升了艺术作品的感染力和教育意义。互动叙事的核心在于其非线性和参与性的特征，与传统艺术作品中预设好的、固定不变的叙事流程不同，互动叙事允许观众通过自己的行为、选择甚至情感投入来影响故事的发展轨迹。这种参与式的叙事模式为观众提供了更加个性化、沉浸式的艺术体验，还促使他们更加深入地思考和理解作品所传达的主题和信息。

以日本艺术团体 teamLab 的作品《无限水晶宇宙》(*The Infinite Crystal Universe*)（图 3-4）为例，这个作品较好地诠释了互动叙事如何提升观众的参与度。在这个作品中，整个展览空间被转化为一个由无数 LED 灯光构成的水晶世界，观众步入其中仿佛踏入了一个光与影交织的梦幻宇宙，作品的灵感来自点彩派的绘画范式，只不过本作品用光点来代替点彩派的色点。作品的亮点在于，这些 LED 灯光并非静止不变，而是根据观众的位置、动作乃至声音产生反应，形成动态变化的图案和色彩。这种即时反馈的互动机制，让观众的每一步移动、每一次呼吸都成为叙事的一部分，极大地增强了他们的沉浸感和参与感。

此外，*The Blu* 是一个经典的 VR 领域的案例。2017 年，在这个由工作室维沃（Wevr）与洛杉矶自然历史博物馆（NHMLA）合作的项目中，观众佩戴 VR 设备后会发现自己置身于一个充满神秘与奇幻的蓝色房间内，并可以近距离接触 80 英尺高的蓝鲸。在这个房间内，观众可以通过转身、行走等动作来探索不同的场景和元素，而房间内的环境也会根据观众的行为和选择发生变化。这种高度个性化的互动叙事体验，让观众仿佛成为艺术作品的主角，他们的每一个决定都直接影响着故事的走向和结局，这种深度的参与感和沉浸感，是传统艺术形式难以比拟的。

通过这些案例我们可以看到，互动叙事在多媒体艺术中的应用是丰富艺术表达形式的有效手段，还极大地提升了观众的参与度和体验深度。它打破了传统艺术的界限，让观众从被动接受转变为主动参与，从而在公共艺术美育中发挥着越来越重要的作用。

图 3-4　teamLab 艺术团体《无限水晶宇宙》[1]

第二节　生物艺术与人工智能艺术

 19 世纪法国作家福楼拜曾预言，艺术越来越科学化，科学越来越艺术化，两者在山麓分手，有朝一日，将在山顶重逢。彼时的科学和艺术已经展现了在认知层面互补的特性，时至今日，生物艺术与人工智能艺术在公共艺术领域中的独特表达与应用也恰如其分地说明了这点。在本节中，我们将探讨生物材料并用它模仿生命过程，找到创作艺术作品的创新方法，分析人工智能艺术的应用与美学创新，展示人工智能算法如何生成新的艺术形式，探讨生物艺术与人工智能艺术在美感教育中的潜力，分析它们是如何通过跨学科的融合，培养公众的艺术审美和科技素养。

 [1]　参见 teamLab 官方网站：https://www.teamlab.art/zh-hans/w/infinite_crystaluniverse/macao/。引用日期：2024-10-09。

一、生物艺术的探索与表达

生物艺术是一种结合了生物技术和艺术创作的新兴艺术形式,生物艺术家通过基因编辑、组织培养等生物技术手段创作出具有生命特征的艺术作品。这种艺术形式挑战了传统艺术的媒介和方法,同时也探讨了生命、科技与艺术之间的复杂关系。生物艺术家们常常利用活体材料,如细胞、组织和微生物创造出动态、可互动且可以自我演变的作品,旨在引发观众对生命伦理和生物科技的思考。例如,巴西生物艺术家爱德瓦尔多·卡茨（Eduardo Kac）的《GFP 荧光兔子》（图 3-5）通过基因编辑技术使有生命的兔子发出绿色荧光,突显了基因工程对自然界的影响和伦理争议。在卡茨看来,荧光兔子既可作为一种在特殊情况下发光的审美对象而存在的生物,也可以融入艺术家本人的生活关系网中,这与他命名的转基因艺术（transgenic art）与他所秉持的"创造独特生物体"的理念不谋而合。他的作品激发我们重新思考艺术和科学间的关系和异同,以及艺术家和科学家在创造力上的殊途同归。

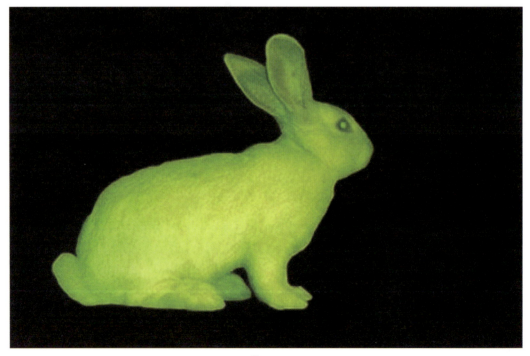

图 3-5　爱德瓦尔多·卡茨《GFP 荧光兔子》[①]

① 参见爱德瓦尔多·卡茨个人网站：https://www.ekac.org/gfpbunny.html。引用日期：2024-10-09。

生物艺术通过活体材料和生物技术，创造出具有生命力和互动性甚至争议性的艺术作品。这些作品从视觉角度来说具有独特的吸引力，还能通过动态变化和自我修复提供一种持续的美学体验。在公共空间中设置生物艺术装置，如垂直花园和生物发光装置，可以在城市环境中引入自然元素，改善城市生态环境，同时也为公众提供生物科技教育和生物美学体验。生物艺术作品的动态特性和自我演变，使得观众能够在不同时间和环境下体验到不同的艺术效果，从而增强了艺术作品的持久吸引力。生物艺术家希瑟·杜威·哈博格（Heather Dewey-Hagborg）的作品《陌生人的幻象》（*Stranger Visions*）（图3-6）通过捡拾布鲁克林区街道的口香糖和烟头，并从中提取DNA样本，用3D技术重建出这些乱丢垃圾者的头像，并展示在公共空间中。该作品利用DNA数据进行艺术创作的方式，不仅在视觉上具有震撼效果，还引发了公众对隐私、伦理和生物技术滥用的深刻思考。

图3-6 希瑟·杜威·哈博格《陌生人的幻象》[①]

[①] 参见艺术家希瑟·杜威·哈格伯格个人网站：https://deweyhagborg.com/projects/stranger-visions。引用日期：2024-10-09。

生物艺术往往通过具有视觉美的外观来提示观者对于深层次的精神思考，比如在2023年上海城市空间艺术季中，由欧隆·卡兹（Oron Catts）和伊奥纳特·祖尔（Ionat Zurr）共同发起的组织培养与艺术计划（The Tissue Culture & Art Project）创作的一个名为"残缺不全的烹饪"（the Remains of Disembodied Cuisine）表演项目（图3-7），该项目通过一种前所未有的方式挑战了人们对食物的认知，即首次在实验室中培养出肉类并食用，这些肉类并非从动物身体上切割而来，而是由组织工程技术制造的半活体牛排。创作者提出了一个乌托邦式的未来愿景，就是减少对用于食物消费的动物的杀戮，并可能解决与食品工业相关的生态和经济问题。但同时也批判了"无受害者的乌托邦"的愿景，并探讨了当食物来源发生变化时，人们可能感到的道德不安和伦理困境。

图3-7 组织培养与艺术计划"残缺不全的烹饪"①

① 参见The Tissue Culture & Art Project 官网：https://tcaproject.net/portfolio/the-remains-of-disembodied-cuisine/。引用日期：2024-10-09。

二、人工智能艺术的应用与美学创新

人工智能艺术利用机器学习、神经网络等人工智能技术进行创作，通过算法和数据生成独特的艺术作品。AI 艺术家编写程序让计算机自主创作，从而打破了传统创作过程中的人类主导地位，这在视觉艺术领域展现出巨大的潜力，并涉及音乐、文学等多个学科门类。

在公共艺术中，人工智能艺术的应用日益广泛。例如，法国巴黎的明显（Obvious）团队利用生成对抗网络（GAN）创作出一幅名为《埃德蒙德·贝拉米肖像》（*Edmond de Belamy*）（图 3-8）的画作。这幅画在佳士得拍卖行以高价售出，引发了公众对 AI 艺术的广泛关注和讨论，人们惊讶于 AI

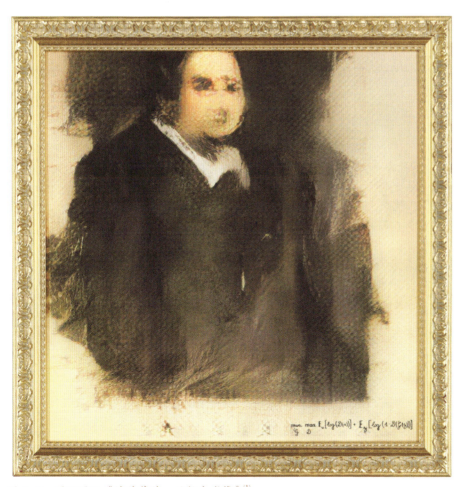

图 3-8　明显团队《埃德蒙德·贝拉米肖像》[①]

① 参见维基百科词条"埃德蒙德·贝拉米"：https://en.wikipedia.org/wiki/Edmond_de_Belamy。引用日期：2024-10-09。

在视觉艺术创作中的潜力,它不仅为一幅画作,更是一个公共事件的载体,作品的展示,引发了观众对人工智能技术及其美学价值的深刻思考。人工智能在公共艺术中的另一应用是互动装置,纽约艺术家雷菲克·阿纳多尔(Refik Anadol)利用 AI 技术、量子计算数据等创作了一系列大型公共艺术装置,如《文艺复兴之梦——斯特罗齐宫》(图 3-9),其作品通过收集

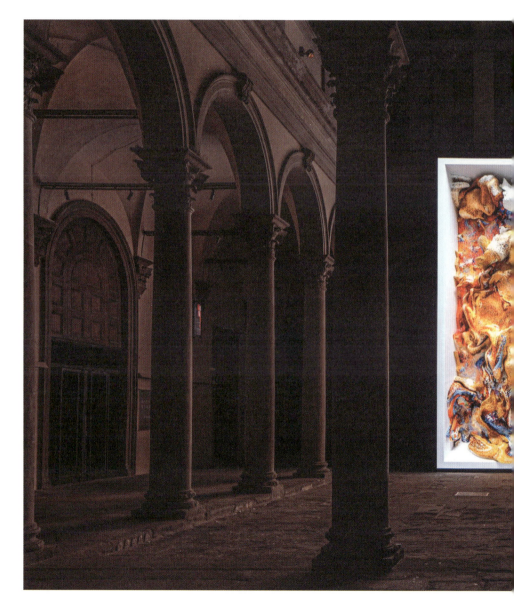

图 3-9　雷菲克·阿纳多尔《文艺复兴之梦——斯特罗齐宫》①

① 参见艺术家雷菲克·阿纳多尔个人网站:https://refikanadol.com/works/renaissance-%20dreams-palazzo-strozzi/。引用日期:2024-10-09。

和分析城市中的数据,如交通流量、气象信息和社交媒体活动,生成动态的视觉效果。这些视觉效果投影在建筑物的外墙上,创造出一种实时变化的艺术效果。阿纳多尔的作品展示了AI在数据可视化中的应用,还通过在公共空间中的展示,探讨了数据、记忆和城市生活之间的关系。

AI在声音艺术中的应用也为公共艺术带来了新的可能性。洛杉矶创

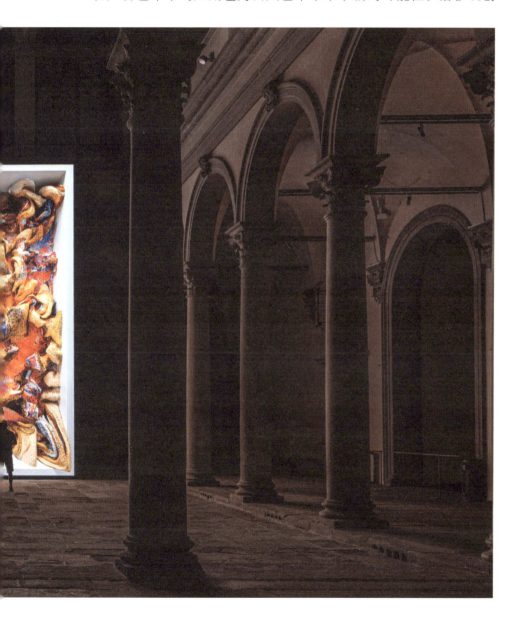

意音乐先锋人朱莉安娜·巴威克（Julianna Barwick）的"环境共鸣合成"计划，将微软尖端技术 AI 与智能云端技术融合，实现对周遭环境的即时感知。该项目深度解析自创音乐精髓，将其精髓转化为动态算法，使音乐表演能够智能地适应各类地点的独特时光流转、氛围微妙变迁及情感波动，实现全天候、不间断且绝无雷同的氛围音乐演绎，为听众带来前所未有的沉浸式体验。在香港的"AI 城市"项目中，艺术家们利用 AI 技术分析城市数据，生成互动的光影效果。这些效果在建筑物的外墙和公共广场上展示，观众可以通过智能手机与作品互动，改变光影的颜色和形态。更重要的是，该项目通过互动性和沉浸式体验增强了公众对城市环境的感知和参与感。

AI 在公共艺术中的应用带来了美学上的创新，还提供了新的教育和互动方式。通过展示 AI 技术的创作过程，艺术家们能够向公众传达机器学习和数据分析的基本原理，促进科技知识的普及。近年来，世界各地都涌现出了多起人工智能艺术展览。例如，波士顿的"ARTECHOUSE 体验区"展示了各种 AI 技术创作的艺术作品，并设置了互动展区，观众可以亲自体验 AI 技术艺术创作的过程并了解背后的技术原理。这种跨学科的教育方式扩展了艺术教育的内容，还培养了公众的科技素养和创新思维。同样，人工智能艺术在美学上的创新，体现在其独特的创作方式和视觉效果上。通过算法和数据分析，AI 艺术家能够生成超越人类想象力的艺术作品。比如 AI 可以通过分析大量的艺术作品数据，学习不同艺术风格和技法，并在此基础上创作出新的作品。这种拓展艺术创作边界的创新还发生在阿姆斯特丹的"AI 绘画展"上，观众可以看到 AI 技术生成的各种风格的绘画作品，从古典到现代，从抽象到具象，每一幅作品都展示了 AI 技术在艺术创作中的无限可能。除此之外，AI 艺术还通过个性化特征和互动性，提升了公共艺术的体验性。再如在东京的"AI 互动画廊"中，观众可以通过触摸屏选择不同的艺术风格和元素，AI 根据观众的选择实时生成独特的艺术作品。观众可以欣赏这些作品，还可以将其打印出来带回家。这种个性化的艺术体验，使得每一件艺术作品都具有独特性和纪念意义。

在柏林的"AI 艺术与教育"项目中，艺术家们与教育机构合作，通过工作坊和展览，向学生和公众展示 AI 艺术的创作过程和技术原理，培养他们的创新思维和实践能力。AI 艺术在公共艺术中的应用，为审

美教育提供了新的视角和方法。如此多的案例不胜枚举，通过将 AI 技术融入艺术创作，艺术家们能够引导公众产生对科技与艺术交叉领域的兴趣，激发公众对计算机科学和艺术的探索欲望。

三、生物艺术与 AI 艺术在美感教育中的潜力

从上文可以看出，生物艺术作品在展示基因编辑和细胞培养的过程中，能让观众直观了解生物技术的原理和应用。AI 艺术通过展示算法生成艺术的过程，能让观众了解机器学习和数据分析的基本原理。这种跨学科的美感教育扩展了艺术教育的内容和方法，并且培养了公众的科学素养和创新思维。

在公共艺术的美学呈现方面，生物艺术与人工智能艺术的多样性具有重要意义。这种多样性一方面丰富了艺术的表现形式和内容，同时也为公众提供了全新的体验和思考方式。通过利用生物材料和生命过程，生物艺术赋予作品动态性和生命力，使得艺术作品与自然环境紧密结合，增强了观众的参与感和对自然的敬畏之情。而人工智能艺术通过算法生成和实时互动，突破了传统艺术的限制，创造出高度复杂和个性化的艺术体验，激发了公众对科技与艺术融合的兴趣和思考。另一方面还推动了公共艺术的创新与发展，激发了艺术家和公众对材料、技术等主题的新探索。生物艺术和 AI 艺术都在视觉上为公众提供了前所未有的美学体验甚至是超越美学的体验，在概念上也引发了对生态伦理、科技、人类与自然的关系等问题的深层次反思。通过这种多样化的美学呈现，公共艺术的边界得到拓展，成为启发公众思考和促进社会对话的另一重要媒介。

● 本章思考题

1. 多媒体技术在公共艺术中的应用是如何改变公众的艺术体验的，请举例说明。

2. 未来科技在公共艺术中的发展趋势是什么，请谈谈你的看法。

中篇：公共艺术的场域之美

　　本篇我们将深入探讨公共艺术在不同场域中的独特魅力与美学价值。从"自然场域中的公共艺术""城市场域中的公共艺术"和"社区场域中的公共艺术"三章展开讨论。在自然场域中，公共艺术与自然环境相互融合，创造出和谐的艺术景观，增强人们对自然的感知与保护意识。在城市场域中，公共艺术通过对城市空间的装饰与改造，提升城市的文化品位和居民的生活质量。而在社区场域中，公共艺术不仅美化社区环境，更促进了居民之间的互动与居民的归属感。通过对不同场域中公共艺术的分析，我们将全面揭示公共艺术如何在不同环境中发挥其美学价值和社会功能，带给公众深刻的艺术体验与思考。

第四章 自然场域中的公共艺术

地景艺术（Land Art）作为一种艺术形式及艺术流派，也称为大地艺术或土地艺术，兴起于20世纪60年代末和70年代初，主要通过改变自然环境中的景观来进行艺术创作。这种艺术形式通常涉及自然材料的使用（如土壤、岩石、植被、水体等）和大规模的地形改造，来创作与环境紧密融合的艺术作品。大地艺术的出现可以归因于彼时一系列社会、文化和艺术发展的交汇，这些发展共同推动了这一艺术形式的诞生。首先，在20世纪60年代末，许多艺术家开始反对传统艺术机构如画廊和博物馆，他们认为这些机构过于商业化，限制了艺术的自由表达，因此他们试图通过将自己的作品置于自然环境中来摆脱画廊和博物馆的限制。其次，20世纪70年代初的环境保护运动在全球范围内兴起，人们对生态问题和环境保护的关注日益增加，大地艺术家通过他们的作品呼吁人们关注环境问题，反思人类对自然的影响。这种艺术形式不仅在视觉上吸引人，还在思想上激起公众对环境保护的重视。最后，对艺术媒介和创作空间的追求是大地艺术家们意图打破传统艺术形式的界限，开创新的艺术可能性的重要缘由。

学者曾繁仁曾指出，人与自然的关系是最基本的哲学关系，并在"有没有实体性的自然美"及"自然审美是否是'自然的人化'"等问题上提出生态美学，认为生态美学力主自然审美中眼耳鼻舌身的全部感官的介入。[①] 因此，公共艺术在遵循生态美学原则下，能够促进公众生态意识的觉醒，使他们在自然场域中直接而生动地产生生态美学的理念，通过作品强化人与自然的联系，并最终丰富自然场域的文化内涵。本章将从公园与绿地、水域与河岸、山林与步道三个部分来论

① 曾繁仁.生态美学导论[M].北京：商务印书馆，2010:3.

述公共艺术选择置于自然场域中的原因，及自然环境赋予公共艺术的生态美学内涵。

第一节　公园与绿地

公园和绿地是公共空间中常见的景观，该场域中展示的公共艺术作品通过多种方式与环境互动，并通过环境与人发生关系，这种互动首先体现在材料的选择和使用上。许多艺术家在创作公共艺术作品时，会首选当地的自然材料，如石头、木材、金属等，这些材料取之于本地，用之于本地，与周围的自然环境和谐统一，还能经受住风雨和时间的洗礼。而公共艺术作品的设计常常考虑到环境的动态变化。自然环境中的光影、季节更替和天气变化都会影响艺术作品的外观和表现力，这种随着环境变化而变化的艺术表现，增强了作品的动态性和生命力，使得观众每次观赏都有不同的体验，并最终增强了艺术作品的吸引力和趣味性。

从理论上看，公共艺术作品与环境和人的互动还涉及环境心理学和行为艺术理论。环境心理学认为，自然环境中的艺术作品可以对人的情绪和行为产生积极影响，提供心理上的舒缓和精神上的愉悦作用。诸如在公园和绿地中设置的艺术作品，可以通过美学上的愉悦感和互动中的趣味性，减轻公众的压力，提升其幸福感和满足感。行为艺术理论则强调，通过互动和参与，公众不再是艺术的被动接受者，而是艺术创作的一部分。通过与艺术作品的互动，公众的行为和反应成为艺术表达的一部分，丰富了艺术作品的表现力和意义。本节将会通过分析户外雕塑如何在公园的自然环境中成为环境的一部分，而非简单的附加物，从而进一步审视互动装置如何用其设计原理来促进公众从被动接受转为主动参与，还将讨论公园绿地中的临时艺术展览和装置的特点，探讨这些短期存在的艺术形式是如何以其灵活性、创新性和时效性来为公园空间注入新的活力与文化内涵的。

一、户外雕塑与环境的融合

户外雕塑在公园和绿地中起到了重要的装饰作用，且与周围的自然环境相得益彰。例如华裔建筑师林璎的作品"波浪场"（Wave Field）系列（图4-1），其最初是一座位于密歇根大学校园的户外雕塑，与其说是雕塑，不如说是一个隐藏在自然中的景观，林璎希望将水的运动和地球的运动冻结

在一个互动的场域中。让观众置身于其中,这比让观众看一座雕塑更有吸引力。作品在依据空气动力学、流体动力学和气流等知识基础上,用泥土和草地做成高低起伏的"波浪",观众可以穿行其中参观、休憩①。林璎的设计理念取自自然、尊重自然,该理念贯穿于她的作品中。在这个系列作品中,巨大的海浪成为自然中经过人工精心制作出的景观,她对无形的水流赋予了外形,使之成为艺术作品与大自然和谐共生的典范。

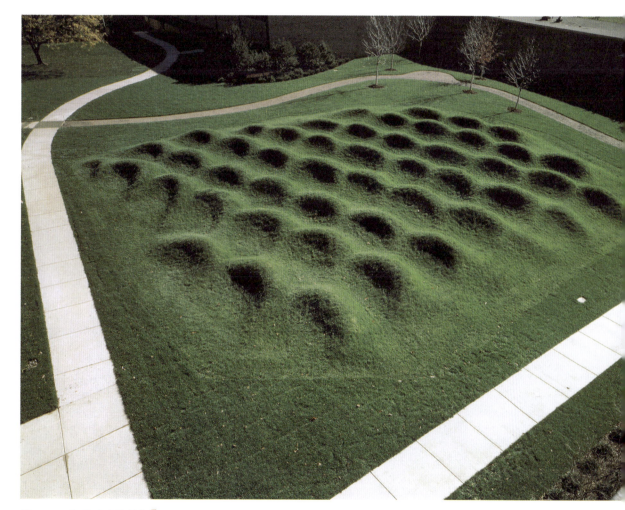

图 4-1 林璎《波浪场》②

① 参见 Optima 官网:http://www.optima.inc/women-in-architecture-maya-lin/。引用日期:2024-10-09。

② 参见林璎个人网站:https://www.mayalinstudio.com/art/the-wave-field。引用日期:2024-10-09。

在许多公园中,雕塑与植被、水体等自然元素紧密结合。例如在英国伦敦的肯辛顿花园,亨利·摩尔(Henry Spencer Moore)的雕塑作品《圆形拱门》被巧妙地安置在一片绿地上,雕塑的有机形态与周围的草坪、树木融为一体,使得公众能够在自然中感受艺术的存在,这种融合不仅提升了公园的美学价值,而且创造了一个宁静的反思空间。再如艺术家艾格尼丝·丹尼斯(Agnes Denes)的《麦田——一场对抗》(*Wheatfield–A Confrontation*)(图4-2)是在纽约曼哈顿一处垃圾填埋场进行的一个临时艺术项目。1982年,丹尼斯在这片未开发的土地上种植了两英亩的麦田,并于当年8月收获了小麦,该作品的周围临近双子塔和自由女神像,小麦收割后被运往全球28个城市①。这个作品通过实际的农业生产将自然带入城市环境,还通过其象征意义提醒观众关注城市与自然、发展与生态之间的关系。麦田的种植、成长和收割过程与城市环境的动态互动,体现了自然过程的美感和生命力,也引发了对生态可持续发展的深刻思考。

图4-2 艾格尼丝·丹尼斯《麦田——一场对抗》②

① 张至晟.CAFA荐展/阿格尼丝·丹尼斯:始于生态环境,却步履不停[EB/OL](2020-02-22)[2024-10-09].https://www.cafa.com.cn/cn/news/details/8327292.

② 参见艾格尼丝·尼斯个人网站:http://www.agnesdenesstudio.com/works7-WFStatue.html。引用日期:2024-10-09。

二、互动装置与公众参与

由上海市公共艺术协同创新中心团队与上海市东明路街道合作发起共建的艺术行动计划"东明艺术+"社区公共艺术行动计划的第三期中,名为"天空之镜"(图4-3)的公共艺术作品是艺术家与社区孩子共同进行的互动装置作品。该作品在公园的绿地上进行,艺术家首先引导社区的孩子们观察、感悟时常被大家忽略的天空,然后将对天空的美好设想绘制于镜子上,当作品完成时,镜子中既倒映出创作者们,也映现出美丽炫彩的图案,以此来达到艺术与公众"共生共创"的目的。

图4-3 "东明艺术+"公共艺术行动计划"天空之镜"①

① 龚晨.[公共艺术]."天空之镜":"东明艺术+"第五期社区共创活动.[EB/OL](2023-10-6)[2024-11-25].https://m.163.com/dy/artcle/IGD7LBDB05149GE3.html.

从创作的角度来说，它巧妙利用了镜子的反射特性，将广阔的天空与孩子们的画作相结合，为孩子们带来既真实又梦幻的视觉体验。镜子在这里不仅是媒介，更是连接自然与人的桥梁，使得原本遥不可及的天空变得触手可及。孩子们在镜子上尽情挥洒创意，将他们对天空、宇宙、自然及社区的美好想象一一呈现，这种直接而纯粹的艺术表达方式让人感受到孩子们纯真的心灵和无限的创造力。从社区角度来看，"天空之镜"通过艺术家的引导和启发，使孩子们在创作过程中学会了观察、思考和表达，还学会了与他人合作、分享和欣赏，这种社区共创的模式在潜移默化中增强了社区的凝聚力。该作品用简洁的创作材料展现了对城市文化发展的积极作用，它已经不能仅仅用一件件艺术作品来概括，而更像是一个个能够激发人们内心共鸣、促进人与人之间交流的平台。

三、临时艺术展览与装置

临时艺术展览与装置是公园和绿地中常见的公共艺术形式，因其短暂性和变换性常常吸引大量观众前来观赏。例如，由艺术家草间弥生创作的位于日本直岛的《南瓜》（Pumpkin）雕塑，该作品在直岛的公园和海岸线上展示并吸引了来自世界各地的众多游客。草间弥生的作品以其独特的波点图案和鲜艳的色彩，与自然景观形成强烈对比，创造出独特的视觉体验。

艺术家蔡国强的《天梯》（图 4-4）项目是一个临时艺术装置，通过在公园或开放的自然环境中升起一座巨大的天梯烟火装置，展示其独特的美学和哲学思考。《天梯》由数千根连接的烟火组成，点燃后形成一道从地面直升天空的壮观景象。这一装置创造了视觉上的震撼，并象征着人类对超越梦想的追求。这一临时装置与自然环境形成强烈对比，激发公众对人类与自然关系的思考。除此之外，生态艺术在公园和绿地中的应用，同步强调了环境保护和可持续发展的理念。生态艺术家安迪·高兹沃斯（Andy Goldsworthy）的作品便是这一领域的典范，如《荨麻茎》（Wettle Stall）（图 4-5），他常利用一些天然的材料如冰、树枝、叶子、石头等创作临时艺术装置，这些作品不仅能完美地融入自然环境，甚至还会在自然的变迁中逐渐消失，象征着自然的循环和生命的短暂。

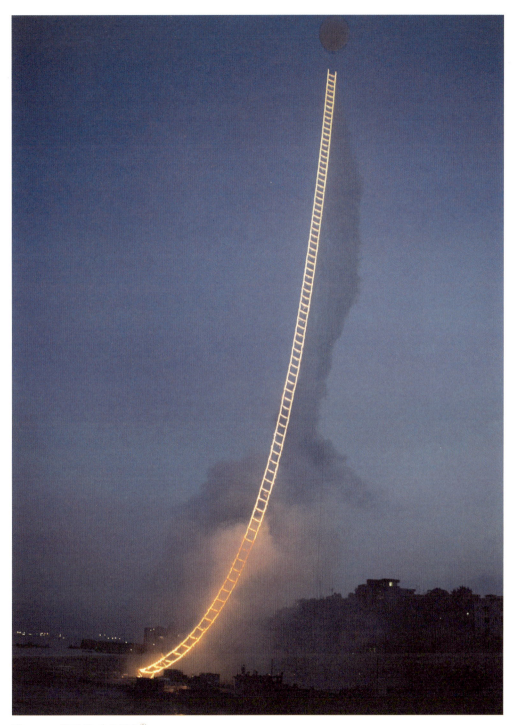

图 4-4 蔡国强《天梯》①

① 参见蔡国强个人网站：https://caiguoqiang.com/projects/projects-2015/。引用日期：2024-10-09。

图 4-5　安迪·高兹沃斯《荨麻茎》[1]

[1] 参见安迪·高兹沃斯个人网站：https://andygoldsworthystudio.com/nettle-stalks/。引用日期：2024-10-09。

公园和绿地中的公共艺术项目给公众带来了视觉上的享受,还可以成为教育和文化活动的载体,许多公园通过举办艺术工作坊、讲座和展览来推广艺术教育,培养公众的艺术素养。例如,英国伦敦的肯辛顿花园每年夏季举办"艺术夏令营",邀请儿童和青少年参与艺术创作和展示,通过互动和实践激发他们的艺术兴趣,提高他们的艺术技能。美国芝加哥的林肯公园定期举办"艺术与自然"系列讲座,邀请艺术家和生态学家分享他们的创作经验和环保理念。通过这些活动,公园从原本人们休闲娱乐的场所,升级为学习和交流的公共平台,公园中的公共艺术作品则增强了公众对艺术和自然的理解和热爱。

第二节　水域与河岸

水在很多文化中具有丰富的内涵，如古埃及、印度和中国都把水域视为神圣的生命源泉。在印度教中，恒河被认为是圣河，其水具有神圣的净化力量，能够洗去罪孽，带来精神的净化和重生。在中国文化中，黄河和长江不仅是重要的水源，还在传统文化和民间传说中占据重要地位，被称为"母亲河"，象征着中华文明的源远流长和繁荣昌盛。在文学和诗歌中，河流常常被用来象征时间的流逝、人生的旅程和命运的不可预测性。这种流动性也赋予水域一种动态的美感，象征着生命的活力和无尽的可能性。此外，在中国道教中，水被视为"道"的体现之一，是自然界的无为而治和自我调节的象征。在原住民文化中，河流和湖泊被视为神圣的，保护和尊重水域是维护生态平衡的重要内容。现代生态艺术和环境保护运动强调人类对水资源的尊重和可持续利用，水域保护也是其重要的主题。

水域与河岸作为自然场域的重要组成部分，具有独特的物理和文化属性，是公共艺术展示的绝佳平台。水的流动性、反射性和声音效果等物理特性，以及其在文化中的象征意义，使得水域成为艺术创作的理想场所。通过在这些区域引入艺术作品，可以增强水景的美感，提升市民的艺术体验感和文化品位，同时促进公众对水资源保护和生态可持续发展的认识。以下内容将探讨在水域和河岸展示的公共艺术作品，以及这些作品如何与环境互动，并通过环境与人发生关系。

一、水景雕塑与动态艺术

水景雕塑是水域和河岸常见的公共艺术形式，水的流动性和反射性使得水景雕塑具有动态美感和视觉上的变幻效果。例如，瑞士日内瓦的《大喷泉》(*Jet d'Eau*)（图4-6）是一个特大型的人工喷泉，这个高达140米的喷泉是日内瓦湖的标志性景观。尽管这是一项技术性设施，但它壮观的水柱和湖水共同形成了一个动态的艺术呈现，吸引了无数游客和当地居民前来观赏。1969年，在英国伦敦的泰晤士河畔，亨利·摩尔（Henry Moore）的雕塑作品《大拱门》(*The Arch*)（图4-7）成为河岸线的一部分，该作品是艺术家露天雕塑中最引人注目的代表作品之一，作品高达6米多，灵感来自艺术家参观巨石阵之后的艺术构思，他一直梦想着做一个几乎

可以让人栖身其中的雕塑。① 雕塑的形态与河流的流动和周围的自然景观相融合形成一种和谐的视觉效果。现如今，世界各地的水景雕塑不胜枚举，这些水景雕塑艺术美化了水域环境，还为公众提供了一个沉思和欣赏的场所。水的流动性和反射性，使得这些雕塑在不同光线和天气条件下呈现出多样的视觉效果，增强了作品的生命力和观赏性。

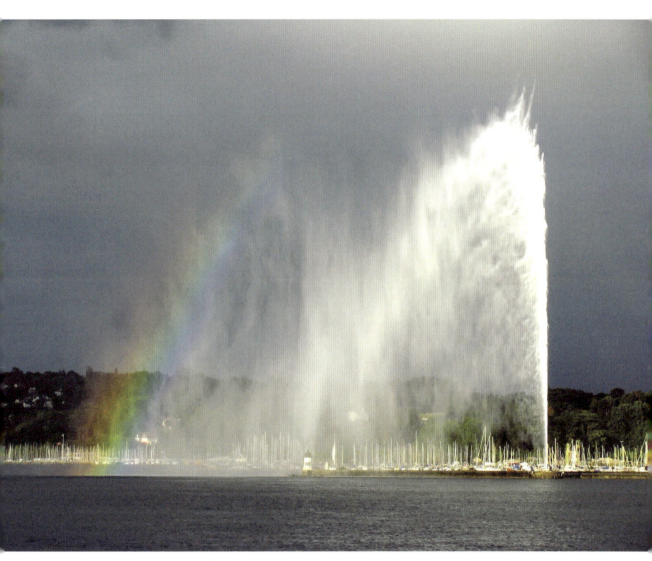

图 4-6　瑞士日内瓦《大喷泉》②

① 参见亨利·摩尔基金会官方网站：https://catalogue.henry-moore.org/objects/15010/the-arch。引用日期：2024-10-09。
② 参见瑞士国家旅游局官方网站：https://www.myswitzerland.com/zh-hans/experiences/jet-deau/。引用日期：2024-10-09。

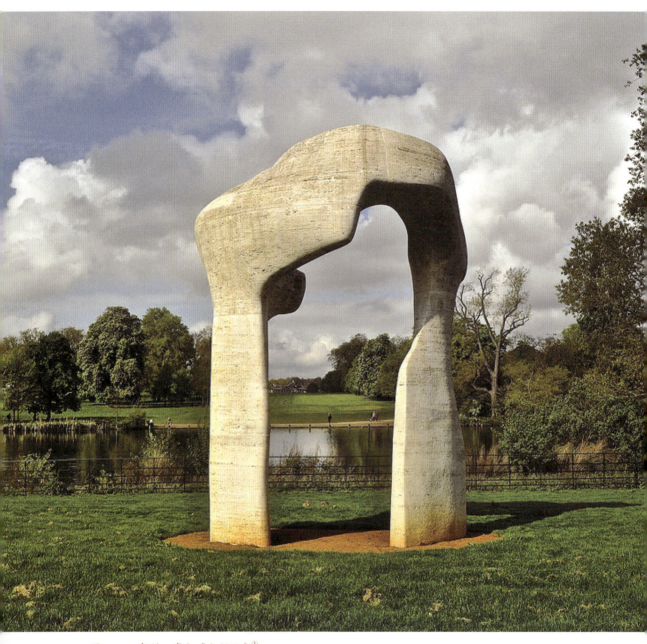

图 4-7 亨利·摩尔《大拱门》①

① 参见 A3 TRAVELLER 官网：https://a3traveller.com/2014/04/29/amazing-grace-henry-moores-arch-kensington-gardens/。引用日期：2024-10-09。

1970年，罗伯特·史密森（Robert Smithson）的《螺旋形防波堤》（*Spiral Jetty*）（图4-8）被认为是地景艺术最具代表性的作品之一。这件作品位于美国犹他州的大盐湖，由当地的泥土、盐结晶和玄武岩石块建造，作品形成一个巨大的螺旋形结构，延伸到湖中。螺旋防波堤长达457米，随着水位的变化而显现或消失，成为自然与人造艺术的完美结合。《螺旋形防波堤》的意义不仅在于其壮观的视觉效果，还在于其所体现的艺术与自然的互动关系。史密森通过这部作品，探索了自然界的熵增过程（Entropy），即无序和混乱的增加，以及人类活动对自然环境的影响，该作品呼应了环境艺术和生态艺术的主题，强调自然环境在艺术创作中的重要性。《螺旋形防波堤》不仅是地景艺术的里程碑，还激发了后来的艺术家在自然场域中进行创作，并推动了这一艺术形式的发展。

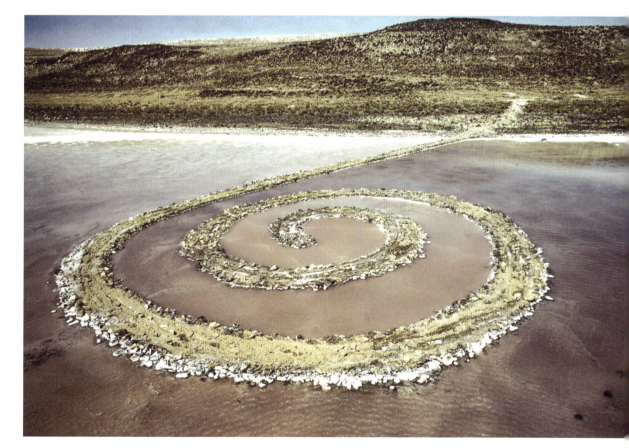

图4-8　罗伯特·史密森《螺旋形防波堤》[①]

① 参见霍尔茨密斯森基金会官方网站：https://holtsmithsonfoundation.org/spiral-jetty。引用日期：2024-10-09。

浮动艺术装置通过将艺术作品置于水面上，利用水的漂浮性和流动性创造出独特的视觉效果和互动体验。例如，艺术家李洪波在 2023 龙游水脉艺术节期间的驻留作品《山水》（图 4-9），用当地的特产竹子制作成起伏的山水样态并放置在龙游的河流上，与龙游的水景相映成趣。丹麦哥本

图 4-9　李洪波《山水》（李洪波供图）

哈根的"漂浮岛"项目是展示在城市的运河和海湾中的一系列由艺术家和建筑师设计的浮动结构，这些结构提供了视觉美感，也用作休闲和娱乐设施，增强了公众与水域环境的互动和公众的参与感。水的漂浮特性使得这些装置能够随水流和风向轻微移动，增加了作品的动态效果和观赏乐趣。

水域或沿岸的雕塑往往经过精心规划和安排，以确保其能够最大化地发挥其艺术效果和环境效益。这些位置的选择实际上是在场域中占据了一个特定的空间位置，以此来与空间中的其他元素（如植物、建筑、地形等）建立复杂的互动关系。正是这种关系共同构建起了一个动态的、充满活力的自然场域环境。

二、水体投影与光影艺术

水体投影和光影艺术在水域和河岸应用广泛，这类艺术形式通过光影和水面的互动，利用水的反射性和透明性创造出动态的视觉效果。浙江省杭州市境内的千岛湖被誉为"世界三大千岛湖"之一，由于其特殊的地理原因，拥有大小不一的1 078座岛屿。2022年，首届"千岛湖国际光影艺术双年展"于千岛湖景区内开幕，该展览汇聚了来自全球10余个国家、208位艺术家的258件公共艺术作品，这些作品被放置在千岛湖的水面与水底进行展示，展览将公共艺术引入自然空间，在结合水体投影及光影技术的基础上，实现了生态美学的理念，拓展了公共艺术的呈现边界。有的作品将公众与水体的互动体验结合起来，比如艺术家郑靖的作品《探》（图4-10）结合千岛湖的历史情境与环境特征，将日常生活中被忽略的景观呈现在观众眼前，更重要的是，《探》选择了当地独具特色的水下区域，为观众呈现了不一样的互动体验。作品《万物生》（图4-11）是艺术家张增增在水面上创作的互动性公共艺术作品，他以千岛湖的"活化石"水杉作为创作对象，在水面上矗立3棵用不锈钢雕刻的水杉树造型，并于距离作品不远处的岸边安装一个水炮装置。由于水杉树内装有数码光点，当岸边的观众用水炮对准水杉树喷水时，布置在树干上的灯带便沿着树梢依次亮起，艺术家希望借此传达出人与自然和谐共生的创作理念。

意大利艺术家卡洛·贝尔纳迪尼（Carlo Bernardini）是一位光艺术家，他的诸多作品是用光在空间中进行呈现的，包含室内空间和室外空间。其中，《反射光》（*Reflecting Light*）（图4-12）是一个在水体上利用光影效果进行创作的装置艺术作品，他通过在城市的喷泉和水池中安装光纤和镜子，利用水面作为反射和投影的媒介创造出一种奇幻的光影效果。当夜幕降临，灯光通过光纤传导形成各种抽象的图案和形状，反射在水面上。这种放置于水域上的光影艺术作品美化了城市的水体景观，还为公众提供了一种沉浸式的视觉体验，激发了人们与水体和光影的互动，增强了公众的生活兴趣。

图 4-10　郑靖《探》①

图 4-11　张增增《万物生》②

① ② 中国美术学院雕塑与公共艺术学院."光影万象·千岛湖国际光影艺术双年展"在千岛湖月光岛开幕[EB-OL]（2022-07-02）[2024-10-09], https://www.caa.edu.cn/gmrx/2022/7y/202207/52043.html.

图 4-12　卡洛·贝尔纳迪尼《反射光》[1]

三、生态艺术与水体保护

生态艺术在水域和河岸起到了重要的教育和美化作用，它们通过艺术手段来提升公众对水体保护和生态可持续发展的意识。水的生命维持属性和对生态系统的重要性，使其成为生态艺术的理想媒介。2002 年，美国雕塑家安吉拉·哈塞尔汀·波齐（Angela Haseltine Pozzi）的丈夫突然离世，她试图从海洋中寻找慰藉，她在看到俄勒冈海岸塑料污染的危害后，很快意识到海洋也需要治愈。于是，她研究了塑料对海洋生物的影响，并于 2012 年创立了"冲上岸"（Washed Ashore Project）（图 4-13）项目。她用从俄勒冈州班登附近海滩收集的塑料垃圾，建造了大型海洋生物雕塑，如北极熊、海雀、水母和章鱼等，完成后的作品被展示在诸多公共区域中。[2] 在美国纽约的哈德逊河公园，艺术家贝蒂·博蒙特（Betty Beaumont）的作品《海洋地标》（*Ocean Landmark*）（图 4-14）利用废弃的煤渣创造出一个水下装置，该作品旨在促进海洋生态系统的恢复。这种生态艺术作品不仅美化水域环境，而且对公众起到了教育的作用，增强了

[1]　参见艺术家卡洛·贝尔纳迪尼个人网站：http://carlobernardini.carlobernardini.it/eng/？P=2255。引用日期：2024-10-09。

[2]　参见艺术家安吉拉·哈塞尔汀·波齐个人网站：http://seathingsart.com/bio.html。引用日期：2024-10-09。

公众对生态保护的理解和支持。水下装置通过与水生植物和动物的互动形成一个新的生态系统，展示了艺术与自然的和谐共生。

图 4-13　安吉拉·哈塞尔汀·波齐"冲上岸"①

图 4-14　贝蒂·博蒙特《海洋地标》②

①　KATU News. 俄勒冈州动物园举办了由海洋垃圾制成的巨型海洋生物雕塑 [EB/OL] (2020-01-24)[2024-10-09].https://katu.com/news/local/oregon-zoo-hosts-giant-sea-life-sculptures-made-from-ocean-debris.

②　参见https://bettybeaumont.com/ocean-landmark/the-journey。引用日期：2024-10-09。

艺术家陈明强的作品《京河陶》深刻地体现了生态艺术与水体保护的紧密关联。艺术家采集北京五大河系中16条河流的土壤、水样和水文数据，并利用eDNA技术检测这些河流中鱼的种类，随后，他将科学调查结果与陶器的制作过程相结合，利用AI技术生成陶器的造型，使其反映河流中的鱼类特征。这种融合展示了艺术的创新性和想象力，同时通过科学手段验证了生态环境的真实状态，观众在欣赏艺术作品的同时，也能了解到其背后严谨的科学数据，从而增强对水体保护的认知和重视。此外，陈明强通过将河流中的水、淤泥、鱼类和植物等自然元素制成标本和影像，将原本抽象的生态系统具象化地展示出来。公众可以直观地看到和理解河流生态系统的组成和功能，增强对水体生态的感性认识。这种具象化的表达方式，使观众更容易理解水体保护的重要性和紧迫性。《京河陶》不仅是艺术作品，还具有教育功能。作品也开发了手机AR系统，观众可以扫描陶器获取河流的真实信息，包括整体脉络、水文状态和人文环境（图4-15）。这种互动方式在增强作品趣味性和科技感的同时，还通过数字化信息的传递，提高了公众对河流生态环境的认知和关注，鼓励公众参与到水体保护中来，并最终提升公众的生态保护意识。

图4-15 陈明强《京河陶》AR界面（陈明强供图）

四、水上文化艺术节

水作为一种流动、变幻且具有反射性的自然元素，能赋予公共艺术作品独特的视觉美感和深层次的意象。哲学上，水的透明和深邃象征着思想的深度和精神的纯净，水的流动性象征着时间的流逝和生命的动态变化，这使得艺术作品在水面上不仅是静态的展示，而且会随着水波的涟漪和光影的变化而呈现出不同的面貌。这种动态的美感打破了传统艺术的静止性，创造出一种沉浸式的观看体验。此外，水的反射性可以增强艺术作品的视觉效果，通过镜面般的反射，作品与周围的环境和天空融为一体，形成一种梦幻般的、双重的美学效果。水上艺术节是指将艺术表演、展览等活动与水域环境相结合，创造出一种独特的艺术体验形式。这种艺术形式可以追溯到1946年奥地利布雷根茨音乐节（*Bregenzer Festspiele*），彼时的艺术节因为缺乏合适的剧院场地，而选择在康斯坦茨湖上用驳船搭建舞台进行表演，这一创新形式逐渐发展成为具有全球影响力的水上艺术节。此后，每年7月至8月，奥地利与德国、瑞士交界的康斯坦茨湖上，世界各地的游客纷至沓来欣赏这独特的水域艺术节（图4-16）。2024年布雷根茨音乐节的水上舞台上演了歌剧《自由射手》（*Der Freischütz*），吸引了大约7 000名观众观看。由此可见，艺术节通过在自然的场域中进行呈现，将作品重新置于一个非常规的观看视域中，为观众带来了自然与文化融合的氛围体验。

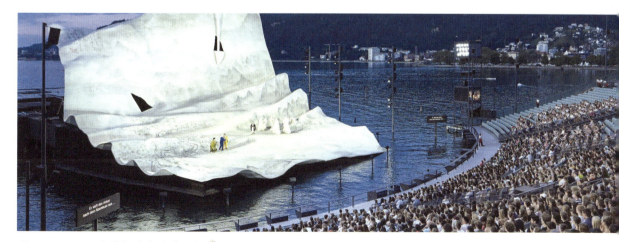

图4-16 2023布雷根茨音乐节现场[①]

① 参见布雷根茨音乐节官方网站：https://facebook.com/photo.php？fbid=1171330600474696&id=100027933019487&set=a.838280610446365。引用日期：2024-10-09。

《大宋·东京梦华》是河南省开封市一座名为清明上河园的主题公园内的大型水上实景演出（图4-17），该演出以宋代历史文化为主题，它作为自然场域中的艺术形态，充分利用了清明上河园这一主题公园的自然景观和人文环境，将北宋都城东京的历史画面以高科技手法呈现于观众眼前。整个演出在水面上铺开，如同一幅流动的水墨画，在自然环境的烘托下，既展现了北宋京都汴梁的盛世繁荣，又传达了宋代文化的深厚底蕴，实现了自然与艺术的完美融合。

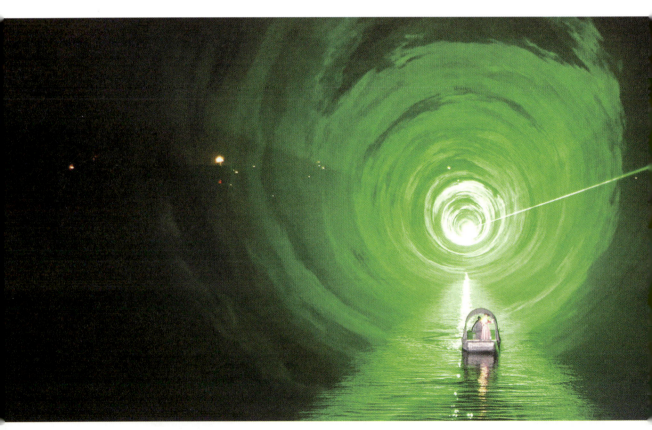

图4-17　清明上河园《大宋·东京梦华》大型水上实景演出[①]

[①] 参见清明上河园官方网站：http://www.qingmings.com/m.php。引用日期：2024-10-09。

因此，水域和河岸的公共艺术提升了公共空间的美学价值，并对公众的生活产生了深远的影响。水作为艺术媒介，具有流动性、反射性和声音效果，这些特性使得水域艺术作品富有生命力和变化性。一方面，通过引入艺术作品，河岸和水体的场域变得更加绚丽和有趣，成为公众休闲、娱乐和放松的好去处。另一方面，通过吸引公众在这个特定场域中体味艺术作品，水域和河岸成为传播文化和提升公众艺术素养的重要场所，水的象征意义与艺术作品的理念相互杂糅、影响，从而互相成就，使得水域艺术作品在公共艺术美育中彰显出特别的影响力。

第三节　山林与步道

山、林是最能体现自然哲学精华的两个元素，在中国的道教文化中，山是仙人居住之地，许多道教经典都提到仙人在山中修炼得道的故事。山林象征着纯净、超凡脱俗的自然境界。在中国山水画中，山林景观常常作为表达自然美和哲学思想的重要题材，山与水的结合象征了天地的和谐与自然的力量。在中国的诗歌与文学作品中，诗人通过描绘山林，表达对自然的赞美及对隐居生活的向往。如陶渊明的《归园田居》描绘了隐居山林、远离尘世喧嚣的理想生活，反映了他对自然、宁静和自由精神的追求。日本禅宗认为山林象征着清净、宁静和内心的平和，禅宗修行者常在山林中建造寺庙和修行场所，以寻求与自然的和谐共生以及内心的宁静。山林在禅宗绘画和诗歌中也是重要的题材，反映了禅宗对自然的深刻理解和崇敬。

在此基础上，山林所代表的自然哲学强调人类与自然之间的和谐共生，认为自然不仅是物质资源的集合，更是生命存在和意义的体现。在山林中放置公共艺术作品，可以通过艺术表达对自然的敬仰，唤起人们对自然环境的重视和保护意识。同样，生态系统服务理论指出，自然环境提供了多种生态系统服务，如提供美学价值、文化价值和精神价值。山林中的公共艺术作品可以增加这些服务的价值，为公众提供一个审美和文化的体验场所，与此同时，山林与步道作为自然场域的一部分，为公众提供了独特的环境和体验，使其成为公共艺术展示的理想场所。通过在这些区域引入艺术作品可以增强自然景观的美感，提升游客的艺术体验，同时促进公众对自然保护和生态可持续发展的认识。本节将从自然材料的运用、互动的体验两个方面进行阐述。

一、自然材料的运用

使用自然材料创作的艺术作品能够与周围环境和谐统一，作品不仅在视觉上与环境融为一体，还能通过使用本地材料减少对环境的破坏。在2023年的阿尔山乡村艺术季中，由清华大学美术学院教授林乐成团队创作的大型柳编灯光艺术装置《连年有鱼》（图4-18），巧妙地运用了阿尔山乡村的自然材料——西口红柳、藤条等，结

图4-18 林乐成团队《连年有鱼》[①]

[①]【媒体美院·2023阿尔山乡村艺术季】大美清华｜今年这个夏天，西口村人人都是艺术家[EB/OL].(2023-10-16)[2024-10-09].https://www.ad.tsinghua.edu.cn/info/1514/30354.htm.

合金属元素及精细的编织技艺，塑造出了阿尔山特有的冷水鱼形象，最终创作出了这一生动展现乡村人民生活的富足与和谐的艺术作品。柳条由于具有皮薄、柔软易弯、粗细匀称等特点，成为编织工艺品的理想材料。近年来，这类天然材料被越来越多地运用在公共艺术的作品中。柳编工艺品由于采用纯天然材料制作，整个生产过程无需添加化学制剂，因此具有环保无污染的特点，符合现代人对绿色、健康生活的追求。除此之外，柳编技艺对生产条件与场所要求不高，适合小范围内生产或加工，因此能够广泛吸纳农村剩余劳动力，促进农民就业与增收。

二、互动的体验

互动装置艺术在山林与步道中能够增强游客的参与感和体验感,该类作品通过设计互动环节,使游客不仅是观赏者,更是艺术作品的一部分。艺术家珍妮特·卡迪夫(Janet Cardiff)和乔治·布雷斯·米勒(George Bures Miller)的《森林千年……》(*FOREST for a thousand years…*)(图4-19)是一件放置在森林中的声音装置,他们通过在森林中安置多个扬声器,播放自然和人造的声音,如鸟鸣、树叶的沙沙声及人类的脚步声和低语声等,将公众带入一个充满各种声音的森林环境。作品将公众的听觉与环境进行互动,使公众产生一种身临其境的体验,增强了人们对自然环境的感知和理解。

图4-19 珍妮特·卡迪夫、乔治·布雷斯·米勒《森林千年……》[①]

① 参见 Janet Cardiff & George Bures Miller 个人网站:https://cardiffmiller.com/installations/forest-far-a-thousand-years/。引用日期:2024-10-09。

美国光影艺术家詹姆斯·特瑞尔（James Turrell）的《天空空间》（*Skyspace*）（图4-20）系列在世界各地的不同自然环境中都有相似的展示，有的坐落于建筑物的顶部，作为天文台的作用被呈现，有的被安置在山林中。这些装置通常是一个开放的房间，顶部或其中的一面墙是开放式的，可以望向天空，房间内部被设置成不同颜色的光线，公众可以通过这个开放式的顶部或墙看到天空，并反复体验房间"内部色彩"的变化。特瑞尔利用自然光和人工光的结合，创造出一种静谧而沉思的空间。公众坐在装置空间内部，通过与天空的直接互动便能体验到光影变化带来的心灵平静和深刻的视觉体验。

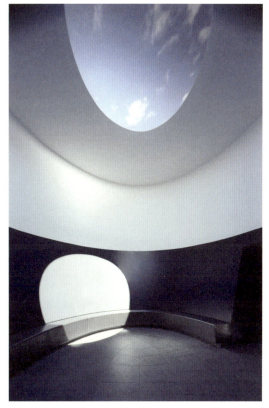

图4-20　詹姆斯·特瑞尔《天空空间》①

本章思考题

1. 如何通过公共艺术作品在公园和绿地中体现生态美学的原则？请结合具体的艺术作品，讨论这些作品是如何与周围的自然环境和谐共生的，并分析其对公众生态意识的提升作用。

2. 水体在公共艺术中的应用具有怎样独特的美学效果和文化内涵？请以具体的水上艺术节或水体投影艺术为例，分析这些作品如何利用水体的物理特性来增强艺术表现力，并探讨其在环境保护和生态教育方面的作用。

3. 山林中的互动装置艺术如何通过与自然的互动来增强观众的体验和感知？请结合具体案例，探讨这些作品在促进人与自然和谐共处和提升公众环境意识方面的贡献。

① 参见得克萨斯大学官方网站：https://turrell.utexas.edu/。引用日期：2024-10-09。

第五章　城市公共场域中的公共艺术

"场域"一词源自物理学和社会学，指的是一个特定的空间或环境，在这个空间中发生着各种动态互动关系。在公共艺术的语境中，场域不仅指具体的地理位置，如街道、广场、建筑物和自然景观，还包括这个空间内的社会、文化、历史和环境因素，场域可以理解为一个综合性的环境，它包含了物理空间及其所承载的意义和价值。场域对公共艺术具有重要的意义，主要体现在与环境融合、与社会互动上，以及功能性、教育性上。因此，场域不仅是公共艺术的展示空间，更是其创作和存在的基础。本章将从街头与广场、交通枢纽两个方面来讨论如何理解和利用场域，让公共艺术作品可以实现环境、文化、社会和教育等多重价值，真正成为公共空间中不可或缺的部分。

第一节　街头与广场

公共艺术如何在开放空间中展现其独特的魅力和社会功能？街头和广场作为城市公共生活的重要场所，是怎样成为艺术作品与公众直接互动的理想平台的？本节将对这些问题进行讨论。

一、视觉冲击与空间利用

从场域的角度来看，街头与广场上的公共艺术作品需要考虑多种空间的要求，以确保它们不仅与环境和谐共存，还能增强空间的功能和吸引力。不同的街头和广场空间具有不同的特性和需求，因此，公共艺术作品往往需要量身定制，才能最大限度地发挥其作用。

首先，在繁忙的商业街区，公共艺术作品需要兼具视觉冲击力和互动

性。这些区域人流量大，商业活动频繁，艺术作品应能够吸引行人的注意力并为其提供短暂的视觉和心理放松作用。同样，广场经常作为城市开放空间的重要组成部分，被嵌入城市街区中，其中的公共艺术作品则需考虑空间的开放性和公共活动的需求。比如，大型广场上的艺术作品需要具有标志性和纪念意义，且能够成为城市地标和公众聚集的中心。纽约时代广场的大型电子屏幕会进行动态信息及艺术作品展示，俨然成为一个核心区域的数字艺术装置，它不仅与周围的广告屏幕和霓虹灯相得益彰，还通过互动装置吸引游客参与，增强了整体环境的活力和现代感。再如意大利罗马的纳沃纳广场上的喷泉雕塑，展示了精湛的技艺和丰富的历史故事，使该广场成为市民和游客休闲、聚会的主要场所。相较之下，小型街头与广场的艺术作品则应注重亲密感和互动性，并满足公众临时活动和社区聚会的需求。在这样的空间中，艺术作品可以是小型雕塑、互动装置或临时展览，既能丰富市民的日常生活，又不阻碍广场的多功能使用。许多城市的小型广场都会定期举办户外艺术展览和装置艺术展，使其空间始终充满活力和变化。

而在历史街区或文化保护区，公共艺术作品则往往尊重和反映当地历史和文化底蕴。这些区域的空间场域强调文化传承和历史记忆，其中的艺术作品往往以细腻的手法和深厚的文化内涵与周围环境对话。例如，法国巴黎的圣米歇尔广场与卢浮宫毗邻，这里被誉为"巴黎的心脏"，在这个并不算大的广场上，喷泉雕塑成为视觉焦点，其通过历史人物形象和象征意义讲述了城市的历史故事，增强了游客和市民对当地文化的认同感。

在居民社区和街头空间的公共艺术作品则更关注社区互动及居民生活品质的提升，在这些区域，艺术作品鼓励居民之间的互动交流，具有亲民性和可参与性。许多城市社区中的壁画项目会邀请当地居民参与创作，这类公共艺术创作的目的由美化环境，逐步演变成强调居民归属感的获得，丰富居民文化生活，改善社区的社会关系等。这些目的来源于公共艺术项目作为一种文化浸润方式，其本身具有广泛的包容性，能够容纳不同的思想、观念和价值观，这种包容性使得其成为一个能够容纳多样性和差异性的平台，为不同群体之间的交流和对话提供了可能。

比较有代表性的案例便是阿尼什·卡普尔（Anish Kapoor）的大型公共艺术作品《云门》（*Cloud Gate*）（图5-1），该作品的特点首先在于对材料的运用，作品由高度抛光的不锈钢表面制作而成，其表面像是一面弯曲

的镜子，能够反射出周围环境的景象，包括芝加哥的摩天大楼和天空中的云朵。这种镜面效果使得《云门》在不同的时间和天气条件下都能呈现出不同的面貌，为公众带来独特的视觉体验，材料的选用让作品的视觉冲击力达到了顶峰。其次是作品的形状独特，这个约10米高、20米长的作品宛如一颗巨大的豆子或豌豆荚，这种形态打破了传统雕塑的常规，虽然作品并无具体的形象，但是抽象的形状却赋予了作品生命力和动感。当观众走近《云门》时，会发现自己的倒影被扭曲和拉伸，仿佛置身于一个奇幻的空间之中。艺术评论家罗伯塔·史密斯（Roberta Smith）在《纽约时报》中赞扬卡普尔的创造力，称《云门》为"公共艺术的里程碑"[1]。史密斯强调，卡普尔通过创新的材料和设计，将一件大型雕塑作品转化为一个互动的艺术形式，使得公共艺术的定义和功能得到了扩展。史密斯还认为，《云门》不仅展示了卡普尔的个人艺术风格，还推动了公共艺术的发展并成为现代公共艺术的典范。可见，公共艺术作品具有独特的视觉冲击力，并使空间充满活力与变化。

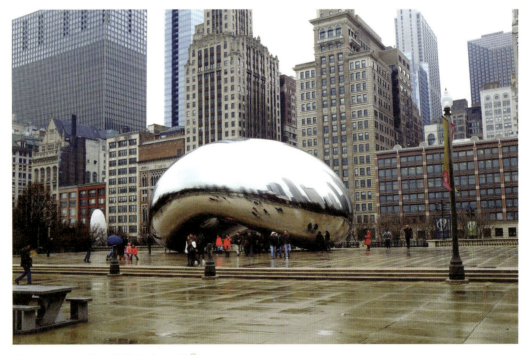

图 5-1　阿尼什·卡普尔《云门》[2]

[1] Public Art, Eyesore to Eye Candy.[EB/OL](2008-08-22)[2024-10-09].https://www.nytimes.com/2008/08/24/arts/design/24smit.html.

[2] 参见百度百科词条"云门"：https://baike.baidu.com/item/云门/13009927。引用日期：2024-10-09。

二、社会互动与公众参与

城市中的公共艺术在促进社会互动和公众参与方面发挥着重要作用，充分利用城市现有的优势和条件，公共艺术可以创造出一个个引人入胜的艺术空间，激发公众参与的热情。城市的广场、街头、交通枢纽等开放空间，为公共艺术提供了广阔的展示平台和互动机会。这些地方的人流量大，而且通常具有丰富的历史、文化和社会背景，使得艺术作品能够在其中发挥更大的影响力。在美国，纽约的高线公园（High Line Park）是一个典型的案例，高线公园是将废弃的高架铁路改造成的一条线性公园，融合了自然景观、城市设计、公共艺术和社区活动，吸引了大量市民和游客参与其中，成为全球著名的城市再生项目。高线公园的成功案例表明，利用现有的城市空间资源和历史背景，可以有效促进公众参与和社会互动。在高线公园内，由加纳艺术家艾尔·安纳祖（El Anatsui）创作的《断桥II》（*Broken Bridge II*）（图5-2）是一个大规模的墙面装置，这件大型的户外公共艺术

图5-2　艾尔·安纳祖《断桥II》[①]

[①] 参见艾尔·安纳祖个人网站：https://elanatsui.art/exhibitions/broken-bridge-ii。引用日期：2024-10-09。

延续安纳祖一贯的"瓶盖装置"艺术风格，由回收的瓶盖和镜子制成，瓶盖通过压平、切割、扭曲的工艺，再经铜线缝成挂毯。这件作品沿着高线公园的第三阶段展出，由于有了镜子的加入，作品能够反射出周围的城市景观和天空，在视觉上格外引人注目。该作品还通过材料和特殊的场域关系来探讨西方文化对非洲大陆的影响及消费对现代社会的影响。

艺术家珍妮特·艾克曼（Janet Echelman）的作品《地球时间 1.78》（*Earthtime 1.78*）（图 5-3）在瑞典布罗斯的斯托拉托格特广场（Stora）展出，是博罗斯艺术双年展的一部分。这件作品是艾克曼"地球时间"系列的一部分，这个系列旨在提高我们对人与人之间、人与物质世界之间联系方式的认知。艺术家团队测量了 2011 年日本沿海地震后，海浪在整个海洋上波动时海面波高的变化数据，并运用尼龙和超高分子量聚乙烯材料将其编织成光纤，这个巨大的"网"悬挂在广场上方并随着风的吹动不断变化形态。观众可以在地面上欣赏其动态变化，还可以通过智能手机应用程序参与调控灯光和色彩的变化，使得整个艺术作品成为一个互动的公共空间。这样的作品虽然没有承载太多的文化意涵，但是其单纯的形式美感给观众提供了视觉享受，还吸引了公众的积极参与。

图 5-3 珍妮特·艾克曼《地球时间 1.78》[①]

[①] 参见珍妮特·艾克曼个人网站：https://www.echelman.com/work#/178-sweden/。引用日期：2024-10-09。

在许多成功的公共艺术项目中，艺术家与社区成员、地方政府和非营利组织合作，共同设计和实施艺术作品。例如，法国里昂灯光节每年都会在里昂城区的各个角落展示各种灯光装置和投影艺术，吸引数百万游客前来观赏。这个活动展示了最新的艺术创意和技术，还通过各种互动装置和活动鼓励公众积极参与，创造了一个充满活力和互动的城市空间。如今，世界各地都逐步兴起城市灯光节，灯光艺术的成功展示表明，临时公共艺术项目通过营造节日氛围和设置互动体验，能够显著提升公众的参与度和社会互动性。近年来，上海市积极推进"社会大美育"计划，通过在城市公共空间布置公共艺术作品、举办艺术展览和教育活动等方式，为公众提供丰富的美感教育资源。以上海市浦东新区的东明社区为例，该社区与上海市公共艺术协同创新中心共同发起了一项艺术行动计划，通过"一种充满温度和人文关怀的公共手段"挖掘东明社区的文化元素，推动艺术家与社区居民的共生共创，为上海当代社区建设注入新的艺术活力。该计划推出了一系列"东明艺术+"的社区居民参与艺术共创活动，如"东明美好生活节""'东明艺术+'社区公共艺术行动计划""千灯启明——光影公共艺术大赛"等。青年艺术家们深入社区，采集当地元素创作公共艺术作品，并招募社区居民共同参与艺术创作，从感官上全方位给予社区居民美育体验。

同样，公共艺术往往利用城市的自然景观和建筑景观，创造出与环境互动的艺术作品，进一步增强公众的参与感。例如，冰岛艺术家奥拉维尔·埃利亚松（Olafur Eliasson）的作品《气候计划》（*The Weather Project*）（图5-4）在伦敦泰特现代美术馆的涡轮大厅展示时，通过巨大的人工太阳和雾气模拟了自然天气现象，吸引了数十万观众前来体验和互动。埃利亚松的作品通过对自然元素的再现和互动设计，让观众在城市空间中重新体验自然现象，激发他们对环境的关注和思考。正如艺术家本人所说："我的作品旨在让观众成为作品的一部分，通过互动和参与，他们不仅是观察者，更是共同创造者。"而这也恰恰是发生在城市中的面向公众的美感教育，换言之，这不仅仅是对公众审美能力的培养，更是对公众文化理解力和认知力的提升。城市的场域借由公共艺术多样化的表现形式和深刻的文化内涵，使公众在日常生活中能够接触到不同的艺术风格和文化表达。

图 5-4 奥拉维尔·埃利亚松《气候计划》①

① 参见艺术家奥拉维尔·埃利亚松个人网站：https://olafureliasson.net/exhibition/the-weather-project-2003/。引用日期：2024-10-09。

德国哲学家哈贝马斯（Jürgen Habermas）在沟通行动理论中指出，公共性既要有"批判的公共性"又要有"操纵的公共性"。公共艺术作为公共领域的一部分，其本质在于促进公众的交流与互动。可见，公共艺术在社会互动和公众参与方面有着不可替代的重要作用，还在美感教育方面有着积极的影响。在公共空间中展示艺术作品，公众能在日常生活中接触和体验高质量的艺术作品，其审美水平和艺术素养得以提升。

三、文化表达与历史传承

文化表达与历史传承在城市公共艺术中起着至关重要的作用，艺术作品的社区展示是提升城市美学价值，传承和弘扬当地历史文化的有效手段。美国费城的壁画艺术项目（Mural Arts Program）（图 5-5）就是一个典型的案例，该项目的口号是"我们相信艺术能够引发变革"[1]，项目的组织者认为"艺术是社区对话和行动的基石，也是探索全社会挑战创造性解决方案的催化剂"。壁画艺术项目自1984年创立以来，每年推出50~100个公共艺术项目，通过在城市的各个街区创作数千幅壁画，将城市的历史、文化和社会问题以视觉艺术的形式展现出来。

图 5-5 美国费城壁画艺术《梦想、离散与命运》Dreams，Diaspora and Destiny[2]

[1] 参见费城壁画艺术官网：https://www.muralarts.org/programs/。引用日期：2024-10-09。
[2] 费城生活攻略.能够动起来的壁画长什么样？费城首个AR壁画10月揭幕！[EB/OL](2018-09-25)[2024-10-09].https://www.sohu.com/a/256148699_164524.

费城的壁画艺术项目与社区紧密合作，深入挖掘并呈现了社区的历史和文化故事。每一幅壁画都是艺术家与社区居民共同创作的结果，这一过程提高了当地居民对本地文化的认同感。壁画内容涵盖了费城从建城阶段到现代社会阶段的诸多议题，通过艺术形式记录和反映了城市的多元文化和社会变迁。例如，一些壁画讲述了费城作为美国独立运动发源地的历史，展示了独立宣言的签署场面，激发了市民的爱国热情和历史自豪感。还有一些壁画则关注现代社会议题，如种族平等、社会正义和环境保护，通过艺术作品引发公众对这些问题的关注和讨论。该项目更是社区教育的重要工具，在艺术家的引导下，社区居民特别是年轻人参与到壁画的设计和创作过程中，并在此过程中学习艺术技巧，深入了解社区历史和文化，增强对自身文化身份的认同感。正如壁画项目的创始人简·戈尔登（Jane Golden）所说："我们的壁画不仅是艺术品，更是社区成员的共同创作，是他们的故事和梦想的体现。"这一观点得到了业界的广泛认可，许多艺术教育学者认为，通过参与公共艺术创作，社区居民尤其是年轻人能够获得更深刻的文化教育和美育体验。

此外，费城壁画艺术项目还通过定期组织壁画之旅和艺术教育活动，进一步推广和普及公共艺术的价值。项目组每年在费城的16个地点为2000多名学生提供校内和课外的艺术课程，课程内容涉及从创业到环境管理等多个方面。通过项目官网的数据可以看出，参加艺术教育课程的高年级学生毕业率为100%，82%的高中毕业生继续上大学。壁画艺术的经历带给学生的不仅仅是感受艺术本身，还有在美育过程中养成的独特的世界观和自由之思想。同样，这些活动吸引了大量游客，还为当地居民提供了丰富的文化体验、旅游经济和教育机会。通过壁画之旅，参观者可以深入了解每一幅壁画背后的故事和创作过程，感受费城的文化动脉和历史传承，提升了公众的艺术鉴赏力，还增强了他们对城市历史和文化的认知。

公共艺术最强大的功能之一在于它能够激发集体的讨论和思考，让公众在互动中重新发现并审视他们周围的世界。费城的壁画艺术项目正是通过这种对话和互动，实现了文化的传承和表达。同时，通过艺术教育和公众参与，项目提升了公众的艺术素养和文化认知，使得费城成为一个充满艺术活力和文化气息的城市。费城壁画艺术项目的成功还在于其灵活性和适应性，项目根据社区的需求和变化不断调整和更新，确保每一幅壁画都能准确反映历史或当前的社会文化背景。例如，在费城的黑人社区，一些

壁画专门纪念了黑人文化和历史，包括民权运动、黑人音乐和文学等，这些壁画提升了社区居民对自身文化的认同感和自豪感。这再次证明，公共艺术不仅是关乎艺术本身，更是关乎我们如何在公共空间中共同构建和分享我们的文化和历史。费城的壁画艺术项目通过其独特的方式实现了这一目标，成为公共艺术领域的典范。

四、社会评论与观点表达

城市中的公共艺术作品常常成为社会评论和观点表达的重要媒介，能够以其独特的视觉语言和公共空间的属性引发公众对社会问题的关注和讨论。一个典型的案例是英国街头的匿名艺术家班克斯（Banksy）的作品。班克斯的涂鸦作品遍布世界各地，其中位于伦敦的《女孩和气球》（*Girl With Red Balloon*）是一个具有代表性的例子。这幅作品描绘了一个女孩伸出手想要抓住一个红色的心形气球，图中的黑色与红色形成了强烈的对比。表达了对和平与爱的向往。（图5-6）这一作品在艺术界引起了广泛关注，也引发了激烈的讨论。班克斯的作品引发关注的原因有以下几点：首先，其艺术语言简洁而有力，剔除了与艺术家要表达的主

图5-6　班克斯《女孩和气球》①

①《女孩和气球》——Banksy最鼓舞人心的画作？[EB/OL].（2024-10-20）[2024-12-20]. https://en.wikipedia.org/wiki/Girl_with_Balloon.

题思想无关的一切细节，传达了对英国社会的批判。其次，班克斯的作品突破了画廊和博物馆的限制，使得艺术不再是少数人的专利，而是成为大众表达思想和参与社会变革的工具，让更多的人能够接触到艺术并参与到社会议题的讨论中来。他的作品往往选址于城市的街头巷尾，利用公共空间的开放性和人流量大的特点，通过贴近生活的方式直接面向广大公众。最后，班克斯的作品不仅仅停留在视觉层面，更通过艺术的隐喻和讽刺，引发公众的观注和讨论及对自由和正义等核心社会价值的思考。每一幅涂鸦都是通过其内容和形式形成一个社会评论的切片，反映了英国当下的社会问题和政治矛盾，激发了公众的情感共鸣和社会行动。班克斯通过这种方式，挑战了传统艺术的权威和精英主义，使得艺术成为公众言论的一部分。所以，班克斯的涂鸦不单纯是艺术作品，更是一种社会活动，通过在公共空间的展示引发广泛的社会参与和共鸣。

借由这些具体案例我们可以看到，公共艺术作品是如何利用城市的公共空间、简洁而深刻的视觉语言，表达对社会问题的关注和批判，展示了公共艺术在社会评论和观点表达中的重要作用，并通过公共艺术的社会功能增强了公众的社会参与感和责任感，证明了艺术是美的享受，更是社会变革的重要力量。

第二节　交通枢纽

一、空间美感与舒适度的设计

交通枢纽一般是指城市中那些汇集了多种交通方式和大量乘客的关键地点，这些地点通常包括火车站、地铁站、机场、公交车站和港口等，是交通网络中的核心节点，负责连接各地和转换不同的交通方式，方便乘客的出行。交通枢纽的主要功能是高效地组织和管理人流与车流，确保交通的顺畅和便捷。交通枢纽有如下特点：第一，交通枢纽通常是城市中人流量最大的区域之一，尤其是在上下班高峰期。第二，这里汇集了多种交通工具，如火车、地铁、公交车、出租车、私家车、自行车等，乘客可以在这里进行不同交通方式之间的切换。第三，由于需要容纳多种交通工具和大量乘客，交通枢纽的设计和布局往往非常复杂，需要高效的

空间规划和管理。第四，为了满足乘客的各种需求，交通枢纽通常配备了完善的服务设施。第五，由于人流量大且空间复杂，交通枢纽在安全管理方面面临着较高的挑战，需要有严格的安全措施和管理系统，以保障乘客的安全和交通的顺畅。所以，交通枢纽的作用不仅体现在交通网络的关键节点上，也体现在确保不同交通方式之间的无缝衔接上，还通过其高效的组织和管理，提高了整个城市的交通效率。此外，交通枢纽往往也是城市的门户，其设计和设施反映了城市的形象和文化。优秀的交通枢纽设计能够提升乘客的出行体验，还能成为城市的地标，展示城市的现代化水平和文化底蕴。

不难看出，在这些场所中，人们的停留时间通常较长，密集的人流和繁忙的节奏容易使人产生压力和焦虑。因此，提升交通枢纽的空间美感与舒适度，对于改善公众的心理体验至关重要。公共艺术在这方面发挥了重要作用，其通过美化环境和创造视觉上的愉悦感，缓解人们在繁忙通勤中的不良情绪。例如，美国纽约大都会运输署（Metropolitan Transportation Authority，以下简称MTA）实施的"捷运艺术"（Arts for Transit）（图5-7）项目便是一个典型案例。1982年，MTA启动了一项耗费数百万美元的地铁改造计划。1985年，"捷运艺术"部门成立，旨在为MTA运输系统引入优质的原创艺术品和艺术项目，如马赛克、壁画、雕塑等，以及策划各种与艺术相关的公共项目。该部门后续演变为艺术与设计部（Arts&Design），并对项目职能进行了扩展和更新，比如增加了海报设计、摄影、数字艺术、现场音乐表演，以及"行云诗意"计划等。2016年，纽约州州长安德鲁·马克·库默（Andrew Mark Cuomo）宣布预计耗资270亿美元的全新五年计划，MTA艺术与设计部通过广泛的艺术活动，包括永久艺术、海报、摄影、数字艺术、现场音乐表演和动态诗歌节目等，在车站、社区和多样化的乘客之间建立了有意义的联系。艺术与设计部还为车站和地铁车厢内的设计及其他工业设计提供咨询。该艺术项目拥有大规模、多样化的特定当代公共艺术收藏场地，目前收藏了400多件世界著名的、处于职业生涯中期的艺术家和新兴艺术家的作品。无论是怎样的艺术形式，这些作品都符合"开放而令人愉悦的空间"这个展示标准。

图 5-7　草间弥生《来自我心深处的爱之讯息》(2022)，位于 MTA 麦迪逊中央车站①

比如位于第 14 街 8 大道站的汤姆·奥特内斯（Tom Ottness）的《地下生活》（Life Underground）是一系列分散在地铁站各个角落的青铜小雕像，它们展现了各种夸张且富有幽默感的小人物形象，如在帽子里藏钱的商人或被鳄鱼吞噬的地铁乘客等。从心理学角度来看，装置艺术尤其是这种富有幽默感的小雕像，通过出其不意和幽默的表现形式可以为乘客带来轻松和愉快的心情，有助于人们释放压力，增强幸福感，同时这些雕像的"发现"过程也给乘客带来一种探索的乐趣。又如诗歌能够通过简短而深刻的语言表达，触发乘客的情感共鸣和思考，在纽约市地铁车厢和站台的广告牌上展示着各类诗歌作品，这些诗句通常是经典文学中的选段，或者是当代诗人的作品。这样的展示为公众提供了一种静心的机会，在喧嚣的通勤环境中为人们带来片刻的宁静和精神享受。

① 参见 MTA 官方网站：https://new.mta.info/agency/arts-design/collection/a-message-of-love-directly-from-my-heart-unto-the-universe。引用日期：2024-10-09。

再如，纽约音乐计划（MTA Music）（图5-8）系MTA艺术与设计部门所管辖的多元化视觉与表演艺术项目集群中的一个，其核心目的在于优化并提升乘客的公共交通体验。该计划最初以试点项目的形式于1985年启动，在通勤民众的热情与积极反馈下，于1987年1月正式转型为艺术与设计项目体系的一部分。每年，纽约音乐计划会吸引超过350名独立表演者及乐团参与，他们在MTA交通网络的近40个站点内呈献逾12 000场精彩纷呈的演出。这些表演涵盖了广泛的音乐类型，包括但不限于古典弦乐演奏、爵士乐队现场、世界音乐合奏、民谣吟唱、无伴奏合唱以及创作歌手的独唱表演等。在音乐表演中，艺术家们运用了多种乐器，诸如冈比亚科拉琴、韩国传统鼓、西印度钢鼓、安第斯风笛、卡津大提琴、凯尔特与巴洛克竖琴、吉他、小提琴、扬琴及琴锯等，极大地丰富了演出形式。现场音乐表演为乘客创造了一种温馨、愉快的氛围，减轻了地铁站内的噪声污染，艺术家通过音乐与乘客建立起一种深层的情感联系。①

图5-8　纽约音乐计划在中央车站范德比尔特音乐厅试演②

① ② MTA官方网站：https://new.mta.info/agency/arts-design/music。引用日期：2024-10-09。

空间规划和设计在提升交通枢纽的舒适度方面也起着关键作用,合理的空间布局和人性化的设计能够有效缓解人流拥挤的情况,提供更为舒适的通行体验。安妮·斯帕特(Anne Spalter)的《纽约之梦》(*New York Dreaming*)是MTA的数字艺术项目(图5-9),也是曼哈顿富尔顿中心的52频道网络和整个数字网络系统委托的新媒体艺术品。这件52频道的数字艺术作品由MTA艺术与设计部呈现,并由西田房产(Westfield Properties)和ANC体育提供技术支持,每小时可在富尔顿中心综合大楼播放两分钟。在这里,MTA的数字网络为艺术以数字形态展现开辟了新途径,由多个显示屏共同创造了一种身临其境的艺术体验,让过往乘客沉浸在极具冲击力的视觉瞬间中,同时也将新媒体艺术家推向公众视野。

从设计的角度来看,交通枢纽中的公共艺术作品需要与周围环境和谐融合,既要突出艺术特色,又不妨碍日常的交通功能。MTA的项目通过与艺术家、设计师和城市规划者的合作,确保每一件艺术作品都能与地铁站的整体设计相协调。

图5-9 安妮·斯帕特《纽约之梦》[①]

① 参见MTA官方网站:https://new.mta.info/agency/arts-design/digital-art。引用日期:2024–10–09。

二、地方特色与城市形象的展示

位于交通枢纽处的公共艺术作品承担着美化环境和提升乘客体验的功能，还起到了展示地方特色和城市形象的重要作用。通过融入本地文化元素和历史背景，这些艺术作品承担了增强城市独特性和吸引力的使命。

美国纽约大中央车站（Grand Central Terminal）是另一个典型案例，其穹顶上的天文图案壁画展示了夜空中的星座，象征着人们对知识的探索和追求。这一设计与车站的历史和建筑风格相呼应，还通过精美的艺术表现反映了纽约作为一个充满活力和多样性的国际大都市的形象。法国艺术家保罗·塞萨尔·黑鲁（Paul César Helleu）根据中世纪的一份手稿绘制的壁画《黄道十二宫图》，共有 2 500 多颗星星，星星由灯光标示，使得大中央车站满壁生辉，成为展示纽约文化和历史的地标性建筑，吸引了大量游客前来参观打卡和拍照。

克里斯托弗·詹尼（Christopher Janney）安装于美国佛罗里达州迈阿密国际机场的公共艺术作品《协波汇聚》（*Harmonic Convergence*），通过拼接在廊道中的彩色玻璃打造出一条炫彩夺目的彩虹走廊，游客在机场中停留时，仿佛置身于云中彩虹。通过这些艺术作品，游客可以感受到迈阿密独特的文化氛围和艺术魅力。

这些位于交通枢纽的公共艺术作品，通过融入地方文化元素和历史背景，展示了城市的特色和形象，增强了公众的文化认同感和城市归属感。这些艺术作品所在的交通枢纽不仅是人流和车流的汇聚点，更成为展示城市文化和形象的重要平台，成为提升城市整体魅力和吸引力的重要核心。因此，真正的公共艺术是美学上的，更是社会和文化上的，它能够在公众生活中产生实际的影响。这些作品通过展示地方特色和城市形象，进一步证明了公共艺术在城市空间中的重要作用。

三、通勤中的艺术疗愈功能

艺术疗愈（Art Therapy）是一种利用艺术创作过程及其成果来促进心理和情绪健康的方法，它结合了心理治疗与艺术创作，通过绘画、雕塑、音乐、舞蹈等艺术形式，让个体在创作中表达情感、释放压力、改善心理状态。艺术疗愈被广泛应用于各种心理健康和康复领域，帮助人们应对压力、焦虑、抑郁、创伤和其他情绪问题。从形式上来说，艺术疗愈鼓励个体通过创造性的活动探索自我，最重要的是，艺术疗愈是温和的，且不局

限于视觉的全感官体验,以此来帮助人们通过不同感官途径获得心理的舒缓和疗愈。

繁忙的交通枢纽由于其高密度的人流和紧张的节奏,容易导致人们产生压力和焦虑情绪。而位于交通枢纽处的公共艺术作品通过其独特的视觉或听觉表达及情感表现,能够有效缓解这些负面情绪,提升公众的心理健康水平和生活质量,即通过艺术疗愈的方式为通勤者提供短暂的心理舒缓和情感寄托。

一个典型的案例是伦敦国王十字车站(King's Cross Station)内的装置艺术作品《光隧道》(*Light Tunnel*)(图 5-10)。这个装置由光实验室(The Light Lab)制作和安装,通过动态的 LED(发光二极管)灯光和柔和的色彩,创造一个充满变化和活力的隧道空间。通勤者经过这一隧道时,能够在视觉上享受到不断变化的光影效果,仿佛置身于一个梦幻般的空间。光影的变幻吸引了人们的注意力,视觉刺激激发了大脑中的愉悦感受,这些都能帮助人们在短暂的时间内放松身心。正如色彩心理学研究所表明的,明亮的色彩和柔和的光线能够减轻人们的压力,提升愉悦感。研究艺术治疗的心理学家凯西·马尔基奥迪(Cathy Malchiodi)认为,公共艺术作品通过创造积极的视觉和情感体验,能够显著改善公共空间中人们的心理环境,提升人们的心理健康水平和生活质量。可见,艺术疗愈通过色彩、形态和光影等元素可对人类情感产生积极影响。在《光隧道》中,设计师巧妙地运用这些元素,使通勤者在短暂的通行过程中得到心灵的放松和愉悦。并且,艺术疗愈不仅能够改善个体的短期情绪,还能长期提升其心理健康水平。光实验室的创作成员之一亚历山德拉·戴西·金斯伯格(Alexandra Daisy Ginsberg)在谈到她的设计时表示,其创作目标是通过光影和色彩的变化,为通勤者提供一个短暂的逃离现实的机会,让他们在这个过程中感受到美和宁静。

图 5-10　光实验室《光隧道》[①]

[①] 参见光实验室官方网站:https://www.thelightlab.com/10-years-of-kings-cross-tunnel/。引用日期:2024-10-09。

除了光影艺术，声音艺术也在交通枢纽中发挥着重要的艺术疗愈作用。在法国巴黎的巴黎大堂（Les Halles）区的中心地带，连接商业中心和罗浮宫中央广场（Cour Carrée）的走廊处设有一个名为《像素的穿越》（*La Traversée des Pixels*）的装置艺术作品（图5-11），由艺术家米格尔·谢瓦利埃（Miguel Chevalier）与作曲家米歇尔·雷多夫（Michel Redolfi）创作。这个装置通过在走廊中播放柔和的自然声音，如鸟鸣、流水声和风声，为匆忙的通勤者提供一个放松和冥想的空间。这种声音环境的设计运用自然界的声音效果有效地缓解通勤压力，帮助人们在繁忙的都市生活中找到一丝宁静，声音艺术的应用展示了公共艺术在多感官层面上进行艺术疗愈的可能性，提升了公众的整体通勤体验。

图5-11　米格尔·谢瓦利埃、米歇尔·雷多夫《像素的穿越》[①]

① 参见米格尔·谢瓦利埃个人网站：https://www.miguel-chevalier.com/work/pixels-crossing-2012-2014。引用日期：2024-10-09。

艺术疗愈不限于视觉和听觉,还可以通过触觉和互动来实现。香港中环码头的装置艺术《感官之旅》(Journey of Senses)通过触觉体验,为通勤者提供了一种全新的艺术疗愈方式。该作品由多个可触摸的光滑金属组成,通勤者可以通过触摸感受到不同的温度和质感。研究表明,触觉体验能够显著减轻人的压力和焦虑,提升心理舒适感。而触觉不仅是最基本的感觉之一,也是最能直接影响情感状态的感官体验之一。

由此可见,公共艺术的艺术疗愈功能正逐渐被人们广泛认可和应用。位于交通枢纽处的公共艺术由于其特殊的形态和场域特质,更能在潜移默化中帮助人们缓解城市生活中的焦虑情绪和压力,为公众提供情感支持和心理安慰。

本章思考题

1. 在城市的街头与广场上,公共艺术作品如何通过视觉冲击、互动设计和文化表达,增强公众的参与感和社区凝聚力?请结合具体案例进行分析。

2. 位于交通枢纽的公共艺术作品如何在提升空间美感、反映地方特色和缓解人们压力方面发挥作用?请通过具体实例探讨这些艺术作品对公众日常生活的影响。

第六章　社区场域中的公共艺术

与城市广场、交通枢纽等场域相比，社区场域更加贴近居民的日常生活，具有更强的地方性和归属感。公共艺术在社区场域中的作用更在于促进居民之间的社会互动。社区场域因其社会构成和地理环境的不同，在城市和乡村环境中表现出不同的特征。城市中的社区往往具有多元化且人口密集的特征，公共艺术作品在这里不仅要面对复杂的社会文化背景，还需考虑面对快速变化的城市环境所带来的挑战与机遇。相反，在乡村社区，人与人之间的关系更为紧密且具有浓厚的地方特色。随着我国乡村振兴战略的不断推进，公共艺术在乡村更多地融入了自然景观和本土文化，强调与自然环境的和谐共生。本章将通过对城市和乡村社区的公共艺术实践的探讨，揭示社区场域中公共艺术的独特价值及其在不同环境中的多样表现。

第一节　城市社区

城市社区中的公共艺术是社区场域中的一个重要组成部分，深入探讨其多样性与其对社区生活的深远影响，可以厘清不同艺术形式是如何塑造和提升社区的整体艺术景观的。本节将从社区中的艺术区、艺术景观与艺术装置及艺术活动三个方面展开，社区中的艺术区为社区居民提供了基于日常生活场景的欣赏与交流平台，艺术景观与艺术装置通过互动设计和创意表达激发了居民的参与感和归属感，不定期举办的艺术活动更进一步促进了社区成员之间的互动与合作，激发了社区的文化活力。最后，从环保与可持续性发展的角度展望未来，探讨如何通过可持续的艺术实践，推动社区的生态保护与文化传承，促成更加和谐美好的社区生活。

一、社区中的艺术区

近年来,越来越多的社区设立了社区文化中心,包含多功能活动室、展览厅、演出剧场和培训教室等设施,并举办各种文化活动、艺术展览、戏剧表演、音乐会和舞蹈课程等,为社区居民提供了丰富的文化体验和学习机会,甚至有些社区会开设社区艺术画廊等公共艺术空间,深圳的大芬村便是一个典型案例。深圳大芬村被誉为"中国油画第一村",占地面积仅 0.4 平方公里,却聚集了 202 栋农民楼和 8 000 多名油画从业人员。这个看似普通的村落,其出口的世界名画占领了欧美一半以上的商品油画市场,是一个典型的"以文化产业促进村落发展"的城中村。大芬村的成功转型,不仅为中国城市化提供了可借鉴的经验,也展示了文化产业对地方经济的重要推动作用。

回顾大芬村的过往发展可以发现,自 1989 年设立第一家油画工厂开始,该村仅通过 30 年时间便成为中国最大的商品油画生产和交易基地之一。现如今,大芬村的业务范围涵盖油画创作与销售、艺术教育与培训、艺术节举办与展览、文旅融合等,艺术不仅使大芬村成为深圳重要的文化地标和旅游胜地,而且提升了社区的文化氛围和居民的艺术素养。不仅如此,近年来其通过举办一系列高规格的艺术展览,如乔治·莫兰迪(Giorgio Morandi)华南首展,成功实现了从传统产业村落向文化艺术新高地的华丽转身。展览汇聚了莫兰迪近 50 年的创作精华,46 件真迹作品,让观众近距离感受到了这位意大利艺术大师的独特魅力,此次展览吸引了大量艺术爱好者和专业人士,更激发了年轻人和文化创意工作者对大芬村的兴趣,他们在这里发现了新的灵感源泉和创意空间。随着展览的举办,大芬村的基础设施也迎来了全面升级,大芬美术馆及其前广场经过精心改造,不仅扩大了收藏空间,增加了恒温恒湿展厅,还融入了更多的自然景观元素,为观众提供了更加舒适和便捷的观展体验。同时,大芬村还积极营造社群氛围,通过举办讲座、创想会等活动,鼓励居民参与社区建设以共同推动大芬村的文化保育和发展。如今的大芬村,已不再是单纯的油画生产基地,而是一个集艺术创作、展览展示、文化交流于一体的综合性文化艺术社区。

另一个同样具有代表性的社区艺术区是位于北京通州区宋庄镇的宋庄艺术区,这是中国最大的艺术家聚居区之一,这里聚集了大量艺术家、画廊和文化机构,形成了一个独特的艺术社区。宋庄艺术区内展示了包括绘画、雕塑、摄影、装置艺术等多种形式的艺术作品,吸引了大量艺术爱好

者和游客前来参观和购买。宋庄艺术区的特点主要体现在其艺术的多样性、开放性和互动性上，艺术区内的画廊和工作室向公众开放，观众可以自由参观，观看艺术家的创作过程，增强了艺术互动性。走进宋庄，游客便会被那无处不在的艺术氛围所感染，街道两旁艺术家的工作室错落有致，墙上挂着未完成的画作和雕塑，每一处都散发着创作的激情与灵感。而宋庄美术馆、上上国际美术馆等公共艺术空间，更是成为艺术与公众对话的窗口，定期举办的各类艺术展览和活动，让艺术不再高高在上，而是贴近民众，触手可及。这种开放性与包容性，让宋庄艺术区成为了一个真正意义上的公共艺术平台。

近年来，艺术与社区之间逐步建立起相互成就与共生的关系，艺术对于社区的重要性不言而喻，社区之所以需要艺术区，是因为艺术区作为文化的心脏地带，能够丰富居民的精神文化生活，提升社区的文化内涵和审美水平，还能促进艺术家与社区居民之间的交流与互动，增强社区的凝聚力和归属感。现如今的社区艺术区在发展过程中，逐渐衍生出一些独立且具有一定学术水准的美术馆，这些美术馆通过举办高水平的艺术展览、艺术讲座、工作坊等活动，为艺术家提供了展示和创作的平台，也为社区居民提供了更多接触和欣赏艺术的机会，这形成了一个良性循环的公共艺术美育闭环，这些专业的策展、丰富的艺术资源和深度的学术探讨，构建起社区艺术的新景观，使艺术更加贴近居民生活，成为社区文化建设的重要组成部分。

二、社区景观与艺术装置

社区景观是指一个社区内的自然环境和人工构筑物所构成的整体景观，这包括公园、绿地、花园、道路、建筑物、公共艺术作品、广场、步道、水体及其他景观元素，它涉及未来美学设计，还包括功能性规划和环境的可持续性发展等。社区景观旨在创建一个和谐、美观且宜居的生活环境，提升社区居民的生活质量和幸福感。社区景观中的艺术装置强调互动性、美学与功能的结合、环境的友好与可持续性、社区参与共创等。

社区中的公共艺术有其显著的特点，即通过景观设计和装置艺术的形态，营造社区文化。一个典型的中国社区案例是上海市浦东新区的碧云国际社区，社区内的碧云美术馆创建于2019年4月，该馆一直从当代艺术的角度探求艺术与大众的联系。2023年该馆展出了一个名为《请坐，我

给你讲个故事》的作品,这是艺术家马良为纪念其父亲创作的,作品结合了感应设备和声音装置,当观众坐在艺术家准备的旧凳子上时,便会听到父子之间的故事。由于社区是最贴近生活的地方,所以这个讨论阿尔茨海默病的作品在社区中引发了广泛关注和讨论,生老病死的话题通过公共艺术作品被提出,具有了身份认同的特质,激发了社区居民的情感共鸣。另一个作品是由艺术疗愈师袁媛发起的公共项目"记忆花园——园丁计划"创造的一个名为《记忆花园》的装置艺术作品(图6-1),该项目招募社区中的居民以彩线和废弃的衣物为创作材料,缝制出了诸多花的形态。碧云社区通过一系列展览与公共艺术项目,鼓励居民积极参与到艺术创作和文化传承中来,将艺术与社区景观巧妙结合,打造出一个充满文化氛围和艺术魅力的居住环境,促进了居民之间的互动和文化认同。

图6-1 袁媛《记忆花园》[①]

① 参见碧云美术馆官方微信公众号:https://mp.weixin.qq.com/s/4gazve747lIlA76rXXOVIw。引用日期:2024-10-09。

三、社区艺术活动

社区艺术活动在现代社区生活中扮演着重要的角色，相较于其他场域的艺术活动，社区的艺术活动具有多样性和包容性。首先，社区居民年龄跨度大，为了能够满足多年龄段的需求，社区艺术活动需要呈现多元化的发展样态，符合大众品味和审美。其次，要具有一定的包容性，社区内的艺术活动是面向全体社区居民开放的，因此应鼓励具有不同背景、不同艺术技能水平的居民参与，无论是专业艺术家还是业余爱好者，使他们都能在社区艺术活动中找到属于自己的舞台。

广州作为中国的文化重镇，以其丰富的历史和多元文化背景，孕育了众多独具特色的社区艺术活动。其中，广州的社区文化艺术节作为一个典型案例，生动展示了社区艺术活动如何在提升居民文化素养、促进社会互动及增强社区凝聚力方面发挥关键作用。艺术节是由当地政府和社区组织联合举办的年度文化活动，旨在通过丰富多样的艺术形式，增强社区居民的文化认同感和参与感。比如广州番禺区的丽江花园，小区内有大小共200多个社团，而丽江花园的社区艺术节自1997年起，已经连续举办了20多年，涵盖了绘画、雕塑、音乐、舞蹈、戏剧、摄影等多种艺术形式，吸引了大量社区居民和游客的参与。广州社区文化艺术节的开幕式通常在社区广场举行，包括当地艺术家的表演和社区居民的才艺展示，营造了热烈而欢快的氛围。文化艺术节期间，社区内的公共空间、文化中心和公园等场所会设置多个艺术展区，展示居民和专业艺术家的作品。例如，绘画和摄影作品会在社区文化中心展出，雕塑和装置艺术则布置在社区公园和广场，方便居民在日常生活中随时欣赏。音乐和舞蹈表演是社区艺术节的重头戏，社区内设有多个临时舞台，每晚都会有不同的表演活动。社区合唱团、民间舞蹈团和地方乐队等都会积极参与，展示他们的才艺。特别是一些融合了本地传统文化和现代元素的表演，如抖空竹、甩流星锤、打花棍等，吸引了大量观众，受到了居民的热烈欢迎。以2023年第25届社区文化艺术节为例，其中有超过500名社区居民参与展示，并吸引了超5万名本社区及附近居民观看。社区艺术节不仅是艺术的盛宴，更是文化交流和传承的重地，它让居民在享受艺术的同时，更加深入地了解和认同自己的地方文化。

艺术工作坊和互动活动是社区文化艺术节的重要组成部分，绘画、雕塑、手工艺等工作坊向居民开放，由专业艺术家指导，居民特别是青少年

可以亲身参与艺术创作。这些互动活动提升了居民的艺术技能，还增强了他们对艺术的兴趣和热爱。例如，在手工艺工作坊中，居民可以学习制作传统纸扎，了解这种古老工艺的历史和技法，感受传统文化的魅力。社区艺术节还会注重对特殊群体的关注，组织专门为老年人、儿童和残疾人设计的艺术活动，从侧面体现社区对各个群体的关爱和包容，这些活动也增强了特殊群体的社会参与感和自尊心。

社区艺术节的成功举办，离不开政府和社会各界的支持。个别地方政府提供资金和场地支持，社区组织负责活动的协调和实施，企业和社会团体则通过赞助和志愿服务等方式参与其中。这种多方合作的模式，既确保了活动的顺利进行，还增强了社区的凝聚力和向心力。正如2023年丽江花园第25届文化艺术节的宣传语"五湖四海同心聚，艺术文化共绘彩"描绘的那样，社区艺术活动也正在以这类"无国界"的和谐氛围让社区居民体验了文化的多样性，增强了文化认同感。

上海的东昌新村星梦停车棚（图6-2）位于陆家嘴东昌新村，在2018年之前，这个停车棚还是杂物堆放处。后来，由居民自治团体通过"微更新"的方式，将其改造为如今的星梦停车棚。王南溟是最初提出在星梦停车棚办展的人，他凭借自身的专业背景和人脉资源，成功牵线上海大学博物馆，并请来了三星堆特展的设计团队为星梦停车棚进行展陈设计。在那之后，停车棚摇身一变成为一个集停车、展览、教育于一体的多功能空间，这种空间的重塑满足了居民停车的实际问题，更是赋予了停车棚新的文化意义和社会功能，使其成为社区的文化新地标。从"三星堆：人与神的世界"特展到"龙门石窟东昌社区展"，再到"岩彩绘画在星梦停车棚：儿童友好与艺术不老"艺术社区展览，星梦停车棚不断引入高质量的艺术展览，

中篇：公共艺术的场域之美　　125

图6-2　东昌新村星梦停车棚"岩彩绘画在星梦停车棚：儿童友好与艺术不老"展览现场（周美珍摄）

涵盖了古代文明、传统艺术和现代岩彩画等多个领域。星梦停车棚的艺术展览并非孤立存在，而是与社区居民的日常生活紧密相连。居民在存取车辆时，可以近距离欣赏到艺术作品，这种"不期而遇"的艺术体验让艺术真正融入居民的生活，它体现了艺术在社区中的巨大潜力和价值，为其他社区提供了可借鉴的经验和模式。

四、环保与可持续性发展

环保与可持续性发展是城市社区公共艺术需要注重的关键点，其重要性主要体现在以下方面：首先，环保与可持续性发展的理念直接影响城市居民的生活质量和健康。通过推广和实施环保的公共艺术项目，社区可以减少环境污染和资源浪费，创造更清洁和安全的生活环境。其次，公共艺术具有教育和引导作用。环保与可持续性发展的公共艺术能够潜移默化地提高居民的环保意识和责任感，通过参与和互动，居民在日常生活中将进一步了解环保知识和可持续发展的理念。再次，环保与可持续性发展的公共艺术有助于增强社区的凝聚力。社区居民通过共同参与艺术项目，既提升了艺术修养，还加深了彼此之间的交流和合作。这种共同创造的过程，增强了居民对社区的归属感和认同感，有助于构建更加和谐和团结的社区环境。最后，环保与可持续的公共艺术项目还能够带来经济效益。通过引入绿色技术和环保材料，这些项目可以降低维护成本，并吸引更多的居民和游客，从而促进社区的经济发展。

同济大学的刘悦来教授及其团队的"社区营造"项目在社区营造方面取得了显著成就，通过多年的实践，他们在上海的多个社区中打造了110多个社区花园，将环保、可持续发展理念融入城市社区中，创造了功能复合、形态互补的公共空间。其项目主要是利用城市中的闲置土地和废弃地，并将其转化为社区花园，这些花园作为景观设计的成果，是社区居民共同参与的产物。其中，位于上海市杨浦区鞍山四村第三居民区中心广场的"我们的百草园"项目，将原本单调的绿地改造成了生机勃勃的社区公共客厅，通过植物和园艺活动促进居民间的互动和交流，增进了邻里关系。

在这些社区花园项目中,刘悦来团队强调居民的参与性和社区的共建共享。"四叶草堂"作为第三方社会组织,在社区举办了规划师工作坊,将专业技能转化为居民能够理解和掌握的知识,鼓励居民提出自己的设计方案并积极参与到花园的建设中。通过这种方式,每个社区花园都具有独特的个性和文化特征,反映了当地居民的生活方式和审美趣味。其中,"创智农园"是另一个典型案例。这个项目将一片荒废了13年的都市隙地改造成开放性的街区农园,农园中心的几个集装箱被改造成"社区会客厅",提供了室内外公共交流空间和儿童沙坑。项目还融入了可持续发展的理念,如垃圾分类箱、雨水收集系统和自然教育区,鼓励居民在参与园艺活动的过程中学习环保知识和实践可持续性发展的生活方式。

"社区营造"项目在环境美化和社区建设方面取得了成功,也获得了广泛的社会认可。中央美术学院的侯晓蕾教授发起的胡同"微花园"计划,是北京老城区一项富有创意和人文关怀的社区美化举措。该计划通过细致入微的参与式设计,将原本杂乱无章、被忽视的胡同角落和小花坛,精心改造成既美观又实用的微型绿色空间。这些微花园不仅为居民提供了休闲放松的场所,还通过种植本土植物、设置座椅和步道等设施,改善了社区的生态环境和居民的生活质量,并有效促进了社区凝聚力,提升了居民对环境的满意度和幸福感。(图6-3)

图 6-3　北京胡同微花园计划（侯晓蕾供图）

中篇：公共艺术的场域之美　129

第二节 乡村社区

乡村社区与城市社区在多个方面存在显著差异,这些差异主要体现在人口密度与空间布局、经济活动与生活方式、文化传统、社会组织结构、教育资源、公共设施和公共服务等方面。乡村的人口密度较低,多数乡村处于"空心村"状态;受经济条件所困,乡村的社区活动、公共服务、教育资源等较为单调甚至匮乏;受传统文化的影响,乡村更加注重血缘及地缘关系,乡村居民对本地文化和信仰有强烈的认同感。因此,以上因素决定了公共艺术进入乡村社区需要解决诸多问题,这也同样决定了乡村社区的艺术景观呈现将不同于城市社区的样貌。本节将从乡村艺术节、乡村公共艺术及乡村美育三个方面展开讲述乡村场域的公共艺术之美。

一、乡村艺术节

乡村艺术节作为一种公共艺术事件,通过多方面的努力为乡村振兴带来了显著的推动力。

以日本的越后妻有大地艺术祭(Echigo-Tsumari Art Triennale)为例,其作为日本最著名的乡村艺术节之一,自2000年起,每三年举办一次,并辐射新潟县的多个乡村地区,吸引了来自全球各个国家的游客前来参观。该艺术节将当代艺术与乡村景观相结合,首先成功地振兴了当地的旅游经济。据悉在每届艺术节期间,数以万计的游客涌入这些乡村地区,带动了住宿、餐饮、交通和其他服务业的发展。当地农民和居民通过经营民宿、餐馆和销售手工艺品,收入得到显著提高。如2015年的艺术节吸引了近50万游客,给当地带来了巨大的经济收益。其次就是文化和艺术的传播,展览的主题通常围绕人与自然的关系、社区的历史和文化传承及现代社会的挑战展开。例如,2024年的艺术祭主题之一是"Nakago WonderLand-Breath and Rebirth of Animals",展示了众多自然与艺术融合的作品。再次就是社区凝聚力的增强,越后妻有大地艺术祭鼓励当地居民和社区工作人

员共同参与到艺术祭的筹备过程中，随着艺术祭知名度的逐步扩大，来自世界各地的志愿者加入艺术祭的组织和宣传工作中，为了了解世界各地游客对当地文化发展的建议，社区的工作人员还会主动参与到组织工作中。这种积极的循环让受众的需求直接和艺术祭的诉求捆绑在一起，更加优化了每届艺术祭的运行。值得一提的是，艺术祭的很多作品秉持了环保与可持续性发展的理念，比如备受关注的"打卡景点"——光之隧道，这个隧道便是昔日辉煌的清津峡隧道。以前，清津峡以其壮丽的景色跻身"日本三大峡谷"之列，成为吸引国内外游客纷至沓来的旅游胜地，极大地促进了当地旅游业的繁荣兴旺。然而好景不长，接连发生的落石事故与经济大环境持续低迷的双重打击，迫使清津峡隧道不得不暂时关闭，游客数量的急剧下滑，观光者如同潮水般退去，进而使得该地区经济的衰退与萧条。

 直到 2018 年，也就是第七届越后妻有大地艺术祭的时候，马岩松与其带领的 MAD 建筑事务所赋予了清津峡新的生命。他们将光、风、温泉及溪水、反射和色彩这些最基本的元素结合起来，将一条普通隧道变成一件艺术作品《光之隧道》，并以此来与川端康成《雪国》的开篇"穿过县界长长的隧道，便是雪国"形成呼应。《光之隧道》（图 6-4）的设计灵感部分来源于中国古代的"五行"哲学，即金、木、水、火、土，这五大元素在隧道中得到了巧妙的体现和融合，形成了各具特色的艺术空间。"木"是隧道入口处的木屋，不仅符合当地风貌，还设有纪念品商店、咖啡厅和温泉足浴池，为游客提供休憩和放松的空间。"土"代表隧道本身，通过不同色彩的昏暗灯光和层次丰富的背景音乐，营造出神秘微妙的氛围。"金"是第二观景台中央的"泡泡"卫生间，其采用单面透视镜设计，让使用者实现"隐形"的愿望。"火"是第三观景台墙壁上的水滴状镜子，其在红色灯光的映照下，仿佛打开了通往未知空间的窗口。"水"则是隧道尽头的镜池，其将半圆洞口反射成完整的圆形，水面与不锈钢板的反射相互交织，形成梦幻般的景象。据称，《光之隧道》的建成不仅吸引了大量游客前来参观，还带动了当地旅游业的发展。据统计，在改造完成后的几年里，越后妻有地区的游客数量显著增加，为当地经济注入了新的活力。

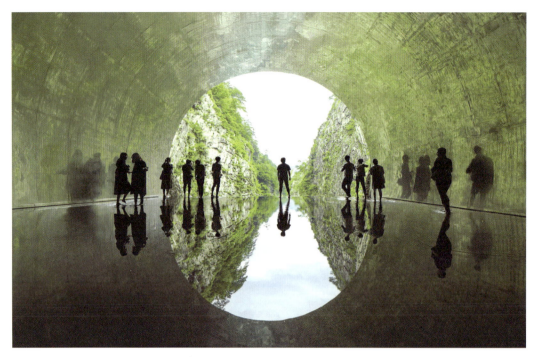

图 6-4　马岩松团队《光之隧道》①

二、乡村公共艺术

乡村公共艺术处于乡村中,通过公共艺术形式展示和传达当地的文化、历史、风俗和自然景观等特有元素,其核心在于对本地文化的传承与创新,所以公共艺术作品需要既保留文化的根基,又要为其注入新的生命力。这样的艺术作品反映了乡村的独特文化和历史,还展示了艺术家对传统文化的尊重和对现当代艺术的理解。

近年来,乡村公共艺术节展示了各地的在地文化,强调艺术与社区、自然和文化的深层次联系,艺术节的标语更是艺术节核心信息的精练表达。比如,位于中国广州的广州南海大地艺术节是近年来中国最具影响力的乡村公共艺术节之一,其独特的地理位置和丰富的文化底蕴使其在乡村振兴和文化传播中发挥了重要作用。该艺术节展示了多样的艺术形式,还通过文化传承与现代创新的结合,重新定义了公共艺术在乡村社区中的角色。

① 参见越后妻有大地艺术祭官方网站:https://www.echigo-tsumari.jp/en/art/artwork/periscopelight_cave/。引用日期:2024–10–09。

2022年首届南海大地艺术节以"最初的湾区"为主题，通过讲述南海地区的故事展示了区域文化的深厚底蕴。而被艺术节所带动的南海地区也因此被国家地理杂志特别推荐为"全球年度26个必游地"之一。据悉，首届艺术节的成功举办不仅为当地经济注入了强劲动力，更是在举办期间吸引了高达114万人次的游客涌入，这一庞大的客流量极大地促进了当地文化旅游、餐饮业及住宿业的繁荣发展，直接带动了数亿元的经济收益，并通过产业链的延伸产生了更为广泛的间接旅游收入，充分展现了其对于提升区域经济活力的全方位贡献。其中，作品《时间的灯塔》是由建筑师马岩松及MAD建筑事务所创作的艺术装置，位于广东南海西樵镇太平墟的旧市场楼上。这个作品给高耸的多媒体灯柱披上七彩轻衣，白天彩衣随风飘曳清新浪漫；夜晚则成为西江的新"灯塔"，为对岸平沙岛和西江增添了超现实的梦幻色彩。该作品的公共艺术价值与属性被凸显：首先，作品通过再现昔日水上灯塔的形象，唤起了当地人对旧日商贸繁荣的共同记忆；其次，作品将艺术与自然环境有机结合，通过多媒体灯柱的变幻光影，为乡村夜晚增添了别样的风情。雕塑家沈烈毅创作的《鱼跃鸢飞》位于渔耕粤韵文化旅游园，其通过将乡村自然风光和日常元素的融合，展现了鱼与树、树与塘、塘与鱼互相交织、和谐共存的景象，传达了对生命和自然的热爱与崇尚。日本艺术家松本秋则认为南海是一个既保留了古村落，又引入了现代元素的地域，他便就地取材，结合南海的本地元素创作出了名为《Akinorium in 樵山》的公共艺术作品，这件作品用竹子制作出不同的能发声的乐器，艺术家称之为"就像竹音交响乐"。水元素的加入，更使作品呈现出视觉和听觉的双重生命力。

在我国台湾，自1995年开始的美浓黄蝶祭受到广泛关注，其最初是作为反对美浓水库建设的社会运动的延续。这个艺术节每年在台湾高雄市美浓镇举行，致力于保护自然环境和弘扬客家文化。随着时间的推移，黄蝶祭逐渐演变成一个综合性的环保艺术节，成为美浓地区的重要文化象征。每年的艺术节包括仪式、音乐戏剧、展览、工作坊、公开讲座、田野旅行、导览、青年营、志愿者培训、手工艺集市和农贸市场等多种活动形式。这些活动不仅展示了美浓的自然美景和文化遗产，还强调了环保和可持续发展的重要性。例如，本地艺术家Lin Yann-Lyn带领参与者进行植物纤维编织，制作出各种动物形态的编织作品，最后将这些作品整合成一个名为《我们在树上编织梦想》的集体环保艺术品。这些作品在艺术节展示

后，自然分解回归大自然，体现了可持续性发展的理念。同时，青少年生态营和青年艺术创作营的举办让年轻一代深入了解了生态系统和环境保护的重要性，并通过实际参与增强了环保意识和文化认同感。黄蝶祭的主题经常围绕生态保护和文化传承展开。2019 年的黄蝶祭主题为"重新发现家乡故事"，强调通过艺术和文化活动重新认识和发掘本地的历史和文化故事。现如今，美浓黄蝶祭不仅是一个展示艺术和文化的平台，更是一个促进环境保护和社区发展的重要活动。该艺术节结合本地文化和全球环保理念，成功实现了"全球思考，本地行动"的目标，成为乡村公共艺术的典范。

可见，乡村的公共艺术为乡村公共空间注入了新的活力，让原本被忽视的传统得到了继承和弘扬，为乡村振兴提供了支持。并且，艺术节中的村民志愿者、参与创作的村民等都在不同程度上感受到了公共艺术对其精神风貌的提升。最重要的是，乡村的公共艺术能够帮助观者更好地理解和保护乡村的独特价值。此处的观者既包含村民又包含外来者，长期沉浸在乡村环境中的村民对该地域所蕴含的传统文化已经失去了敏感性，而公共艺术的艺术性转述，能让村民对本地文化有重新的认识和理解。对于外来者来说，由于公共艺术新奇的外表和独特的艺术展示方式，并采用大众可以接受的艺术语言来表述，因此容易得到认同。

三、乡村美育

在乡村艺术节、乡村公共艺术基础上衍生的乡村美育近年来深入扎根乡村，是提升乡村居民审美素养最直接也是较为长期的有效形式。乡村美育并不仅仅局限于美术教育或艺术教育，而是以艺术为路径，通过多样化的教育形式和内容，帮助乡村居民拓展认知、培养良好的价值观，进而在乡村地区营造更加有生机、有活力的氛围。公共艺术相较于其他艺术形式而言，能够提供更加全面、深入和有效的美育氛围。

具体而言，公共艺术以其独特的艺术语言和表现形式，为乡村空间注入了新的活力与色彩，同时也为村民提供了一个学习和交流的平台。而乡村美育则通过公共艺术这一载体，引导村民提升审美素养、增强文化自信，并激发他们的创造力和想象力。乡村公共艺术大致有以下几种发展趋势：一是公共艺术作品与乡村环境的深度融合，如利用当地材料

创作的雕塑、壁画等，既美化了环境又体现了地域特色；二是参与式艺术活动的广泛开展，如工作坊、艺术节等，为村民提供了亲身参与艺术创作的机会；三是艺术与科技的结合，如数字艺术、AR 技术等新兴艺术形式在乡村的尝试与应用，为乡村场景带来了更多元化的呈现；四是艺术与乡村社会问题的关联与反思，如通过艺术作品探讨乡村发展、环境保护等议题，激发村民的责任感和使命感。

作为探索美学赋能乡村振兴而进行的大南坡村乡村美育是一个典型，大南坡村位于河南省焦作市修武县，是一个依山而建的小山村，该村曾依赖煤矿产业实现经济繁荣，但随着自然资源的逐渐耗尽，经济活动减少导致人口外流，逐渐转变为人口稀少的"空心村"。"空心村"最大的特点就是留守儿童和老人数量占比较大，由于缺乏足够的家庭关怀和社会支持，这些群体在文化教育和情感支持方面存在明显不足。2019 年年底，修武县启动了一项以"美学经济"为核心的发展战略，旨在通过整合大南坡村的自然风光、民俗文化、历史底蕴等资源，促进乡村的复兴与发展。该县邀请来自不同领域的乡村建设、乡村设计及乡村美学专家共同参与大南坡村的重建规划，探索将山村特色转化为经济动力的有效途径。经过几年的努力，大南坡村的面貌焕然一新。村中的老旧房屋在保留原有风貌的基础上进行了修复与改造，成为展览馆、书店等文化空间，同时也逐步出现了民宿、茶吧等新兴业态（图 6-5）。此外，大南坡村的公共空间还增设了娱乐设施，进一步丰富了村民及

图 6-5 修武县大南坡村的乡村美育空间

游客的文化生活。(图6-6)在这一过程中,大南坡村不仅保留了其独特的山村风貌和民俗文化,还成功地将这些资源转化为乡村振兴的支点。比如村中开设的美育课,就为乡村文化的传承与发展注入了新的活力。

早在负责人左靖规划大南坡改造时,美育课就已纳入这次改造的核心工作中。2020年,左靖工作室与广州美术学院跨媒体艺术学院刘庆元工

图6-6 大南坡村内儿童游乐设施

作室及北京当代艺术基金会,共同策划了面向乡村的儿童艺术公益项目,该项目首站选在大南坡,旨在为该地区留守儿童提供体系化的美感教育。项目通过持续开展的"四季美术课",引导孩子们以美学的视角重新审视并发现大南坡的日常生活之美。此外,美育课还提供了多样化的兴趣课程,包括绘本创作、草木染、电影欣赏、音乐体验及街舞学习等,旨在激发孩子们对美的探索与追求,让他们的童年充满寻美的乐趣。

美育课作为乡村美育的重要载体，它与乡村公共艺术的融合，不仅体现在教学内容上，还体现在教学形式和教学环境上。美育课通过引入乡村公共艺术资源，如民间艺术、乡土文化等，可以丰富教学内容，增强教学的针对性和实效性，引导乡村的受众通过公共艺术的创作来重新认知乡村。同时，美育课还可以利用乡村公共空间，如学校、文化广场等，开展丰富多彩的艺术实践活动，让学生在实践中感受美、欣赏美、创造美。又如中国美术学院的"乡村艺课"美育志愿服务项目，项目自启动以来，通过公共艺术的创作和展示，在乡村美育上取得了显著的成果。在富阳湖源乡中心小学，项目团队与学生共同设计并绘制了《石头花开》艺术阶梯，将本土文化特色"石头画"融入校园文化建设中，营造了良好的校园氛围。这一作品美化了校园环境并且成为乡村美育的标志性成果。而"梦森林"青少年创意设计展作为"乡村艺课"青少年创意设计(装置)展的一部分，以浙江省绍兴市上虞区盖北镇中心小学为共创单位，通过艺术表达内心世界，理解梦境的多样性。孩子们在老师的指导下，运用画纸和彩笔，将自己脑海中构想的精灵形象生动描绘出来，创作出一系列富有想象力和创造力的公共艺术作品，这些作品在展览中得到了广泛好评，展现了乡村儿童的艺术才华和创造力。

由此可见，公共艺术作为乡村美育的切入点，目前正通过提升乡村地区学生的审美能力和创造力，促进乡村文化的传承发展，形成多种浸润式、全方位、立体化的乡村美育实践模式，而这些模式也将逐步丰富和拓展公共艺术的内涵和外延。

本章思考题

1. 在社区公园和文化设施中，公共艺术如何通过艺术装置、景观设计和社区活动增强居民的文化认同感和参与感？请结合具体案例进行分析。

2. 乡村地区的公共艺术项目如何通过本地文化表达、生态保护和教育作用促进社区发展和乡村振兴？请以乡村艺术节或具体艺术项目为例进行探讨。

下篇：公共艺术的内涵之美

公共艺术的内涵之美体现在其公共性、在地性和问题性上，公共性强调了公共艺术作为社会文化交流平台的独特属性；在地性是公共艺术深植于特定地域的文化土壤中，连接过去与未来、传统与现代的桥梁；问题性则是公共艺术在反映社会现实、激发公众思考上的独特属性。本篇将从这三个属性来深入探讨公共艺术直面社会问题时，是如何激发公众的批判性思维与反思能力，引导人们从不同角度审视世界，在美的享受中促进社会进步与变革的。

第七章　公共艺术的公共性：公众参与与共享

公共性是公共艺术区别于其他艺术形式的特殊属性，它强调促进公众参与、开展社会对话、增进文化认同。为实现公共艺术的公共性，建立有效的参与机制、进行互动性设计、探索更加开放的公共空间、寻求多方支持与合作，将是本章探讨的重点。

第一节　公共性的内涵与意义

一、公共性的内涵

社会领域的公共性即共在性，它是一个社会学的概念，社会性是公共性的基本前提，公共性是社会性的本质规定。具体来说，公共性就是人们在其共同生活的公共领域中所展现出来的一种可为人所见、所闻的状态和品质。公共性来源于人的社会性和主体性，描述了"人是生活在一起的"这一事实。它是对主体性的一种超越，是社会多主体共在性的一种呈现，即公共性的，是超出个体主体性的，是主体际性、主体间性、互主体性的。

价值领域的公共性意味着开放与平等，即个体能够自由进入某个公共领域，并与其他个体平等地享有公共领域中的资源，平等地获得自我在场的真实体验和感受。同时，对于社会而言，公共性则意味着一种"让公开事实接受具有批判意识的公众监督"的秩序建构与价值理念。在社会主义核心价值体系中，公共性是通过中国特色社会主义经济、政治、文化、道

德、伦理对价值体系的影响体现出来的；在运行中，则是通过社会主义核心价值体系的导向、规范、整合、发展作用体现出来的。

公共政策领域的公共性意指公益性、公平性和公开性。也就是说，公共政策在价值取向上以追求公共利益最大化为依归，是公共政策的制定者、执行者和评估者应当恪守的信条。公共利益是一切公共政策问题的出发点和最终旨归。公共政策应该具有普惠性，应当适合于最少受惠者的最大利益，涉及公共资源的权威性分配，维护和保障社会公平公正是公共政策的首要价值目标。公共政策的开放性和透明性是保证公众有序参与公共政策的基石，而公共政策实际上就是公众与公权力的互动过程，公众对公共政策活动过程参与程度越高，公共政策的公共属性就越明显。

因此，对于公共空间来说，公共性是公共空间区别于其他空间的关键属性，它表现为：首先，公共空间对公众开放，允许不同社会群体共存、交流和融合，体现了空间的包容性、多元性和互动性。其次，公共空间的公共性不仅反映在其物质实体上，如城市的广场、公园，乡村的街道等，还蕴含了丰富的社会意义——这些空间是居民进行社会交往、政治参与和文化活动的重要场所。再次，公共空间的使用方式应体现其公共性，即公共空间不仅要满足基本的物质需求，如休息、娱乐等，还要鼓励公众在其中进行各种自发的、非计划的活动，这些活动有助于增强公共空间的活力和吸引力。最后，公共空间的设计遵循了公共性原则，要创造舒适、开放、包容的环境。设计师应充分考虑公众的需求和行为特点，通过合理的布局、优美的景观和便捷的设施来提升公共空间的品质。除此之外，公共空间的公共性还体现在其多样性上。不同的城市、不同的社区，甚至不同的时间段都可能形成各具特色的公共空间。这些空间不断丰富着城市的文化内涵，也满足了不同人群的需求和期待。

公共空间中的公共艺术除了具备以上内涵之外，还有以下三个特征：第一，公共艺术作品所展示的空间需要具有开放性和共享性的特点，公众可以在空间中自由观赏、解读和参与，这种共享性也促进了社会文化的多元发展。第二，公共艺术往往鼓励公众与作品进行互动，甚至参与到作品的创作和展示过程中来，这是让公众更加深入了解作者意图、社会文化、历史背景和现实问题等的有效途径。第三，公共艺术不仅是为了美化环境或展示艺术家的才华，更重要的是要传达一种公共精神，即关注社会现实、反映公众需求、倡导社会公正与和谐。通过公共艺术作品，艺术家可以引

导公众思考社会问题、关注弱势群体、弘扬优秀文化等,从而推动社会的进步和发展。

羊磴艺术合作社(贵州省遵义市桐梓县羊磴艺术协会)(图7-1)是一个在乡村地区成功将艺术与乡土生活融合的典型案例,自2012年成立以来,合作社鼓励艺术家们深入挖掘乡村的传统文化元素,结合现代艺术手法创作出既具乡土特色又富有创新精神的艺术作品。同时,合作社还积极开展艺术教育与培训项目,培养乡村本土的艺术人才,提升乡村居民的艺术素养和文化自信。通过举办艺术展览、文化节庆等活动,合作社为乡村带来了新鲜的文化气息,还吸引了众多游客前来体验乡村艺术之美,促进了乡村旅游的发展,其成果展示了公共艺术在乡村振兴中的重要作用,主要表现为以下几个方面。

图7-1　羊磴艺术合作社(羊磴艺术协会)所在地

首先，艺术与乡村生活的深度融合。羊磴艺术合作社不仅由艺术家组成，还广泛吸纳了当地村民、木匠、商人等群体参与，这种多元化的参与主体使得艺术实践更加贴近乡村生活，体现了艺术与乡村生活的深度融合。合作社通过协商的方式开展艺术活动，艺术家与村民共同讨论、创作，使艺术作品更加符合乡村的实际情况和村民的审美需求。这种协商式的艺术实践方式增强了村民的参与感和归属感，促进了艺术与乡村生活的融合。

其次，公共空间的艺术化改造。合作社将乡土艺术元素融入基础设施建设，如街景、村貌的艺术化改造，使乡村环境焕然一新。在 2024 年 6 月底开幕的羊磴·2024"乡土而新奇"艺术乡场中，被艺术改造的豆花馆、蛋糕店、照相馆、草药铺等空间散布于羊磴镇的多个场所中，丰富的乡村艺术展演如服装店 T 台走秀、艺术乡村课堂（羊磴讲堂）等使得整个镇域空间成为具有强烈公共性的艺术空间。

最后，艺术与乡村经济、乡村社会的互动影响。羊磴艺术合作社通过举办黄桃节、艺术乡场等活动，将文化元素融入乡村经济，促进了农产品的销售和乡村旅游业的发展。这种文化赋能的方式为乡村振兴注入了新的活力，同时，合作社鼓励村民创作艺术产品，并通过市场渠道进行销售。这些艺术产品不仅丰富了乡村的文化产业，还为村民带来了经济收益。合作社让村民参与到艺术创作中来，激发了他们的文化自信和艺术创造力；通过艺术活动促进了村民之间的交流与合作，增强了乡村社会的凝聚力和向心力。

二、公共性的意义

公共艺术公共性的意义主要体现在以下几个方面。

一是促进艺术普及与文化传承。公共艺术通过将艺术置于公共空间，使得艺术不再局限于博物馆、画廊等特定场所，而是能够让社会公众广泛接触。比如有些公共艺术节将整个城市或乡村的场域作为艺术展场，这种普及性使得更多人有机会接触和欣赏到艺术作品，提高了公众的艺术素养和审美能力。在普及的基础上，公共艺术所携带的文化内涵和历史底蕴充分展现了一个地区、一个民族的文化特色和历史传承。

二是增强公众参与度与互动性。由于公共艺术的内涵和外延不断被刷新、扩大、模糊，所以有越来越多的公众参与到公共艺术的创作和展示中

来，艺术家不仅与公众合作创作作品，更在创作过程中通过社会学、人类学的方式，如问卷调查、投票等方式听取公众对某一社会现象、社会问题的意见和建议。这种参与机制使得公众能够更加积极地参与到艺术活动中来，拉近艺术与公众的距离。

三是促进公共空间的美化与优化。公共艺术作品的创作者往往结合本地的空间特点进行创作，其造型、色彩和材质提升了公共空间的艺术氛围感和审美价值，最重要的是改善了人们的居住环境和工作环境。除此之外，公共艺术的公共性不能是突兀的、尖锐的，这就需要公共艺术在公共空间中的布局充分考虑空间的整体性和功能需求，通过设计和巧思形成独特的空间景观和视觉效果。近年来，随着公共艺术在公共空间接受度的广泛提升，个别公共艺术甚至成为某地某空间的地标性景观，为人们的空间活动提供了新的识别线索，使得空间更人性化、舒适化。

四是推动社会进步与发展。公共艺术作为公共空间的重要组成部分，能够通过其独特的艺术语言和表现形式传达出积极向上的社会价值观和道德观。这种传达有助于引导公众树立正确的世界观、人生观和价值观，促进社会的和谐稳定和可持续性发展。在美国"9·11"事件之后，纽约市民长期处于强烈的恐惧和不安的情绪中，袭击的突然性和规模化导致了公众对公共安全的极大担忧，许多人陷入了对未来不确定性的忧虑中。纽约公共艺术基金会（The Public Art Fund）便找到冰岛艺术家奥拉维尔·埃利亚松（Olafur Eliasson），委托他创作一件作品，希望通过一件公共艺术作品来为纽约市民带来独特的视觉体验并激活公共空间。于是，埃利亚松在纽约布鲁克林大桥下创作了巨型公共艺术作品《纽约市瀑布》（*The New York City Waterfalls*）（图7-2），他用先进的技术手段在城市环境中再现了自然瀑布的景象。这些瀑布的高度从90英尺到120英尺（1英尺＝0.3048米）不等，以人工的方式模拟了自然水流的动态效果。艺术家希望通过瀑布这一自然元素来探讨人与城市、自然的关系，让公众感受到自然的宏伟与人类的渺小，以此宏大的公共艺术景观来重新燃起人们对于生存的渴望和生活的希望。建成四个月后，这一公共艺术装置便为纽约市带来了超过其原始造价五倍的额外经济收益，显著地推动了城市的复苏、重建与繁荣发展。由此可见，公共艺术的公共性对城市经济的强大拉动作用，也进一步证明了艺术在塑造城市形象、激发社区活力方面所具有的不可替代的作用。

图 7-2 奥拉维尔·埃利亚松《纽约市瀑布》[①]

第二节 实现途径与方法

一、建立有效的参与机制

首先,征集设计方案。在公共艺术项目的策划初期,可公开征集设计方案,并邀请公众进行投票或提供反馈,这一征集活动是鼓励公众发挥创造力、表达其审美偏好的平台。继而利用社交媒体、社区公告、官方网站等多种渠道广泛发布征集信息,确保信息的广泛传播和公众知晓度。在征集过程中,需要刺激多元化的设计方案不断涌现,不论是专业艺术家还是普通市民,只要有创意和热情,都可以提交自己的作品。这样的做法可以实现艺术作品的多样性,也增强了公众对项目的归属感和参与感。随后,组织公众对征集到的设计方案进行投票或提供反馈。这一环节是公众参与机制的核心,它确保了公众的意见和需求能够直接反映在艺术作品的创作过程中,并通过设计简单易懂的投票系统,让公众能够轻松参与;同时设

① 参见艺术家奥拉维尔·埃利亚松个人网站:https://olafureliasson.net/artwork/the-new-york-city-waterfalls-2008/。引用日期:2024-10-09。

置专门的反馈渠道，收集公众对设计方案的意见和建议。这些反馈经过整理和分析后，将作为艺术家修改和完善作品的重要依据。这样的公开征集与公众反馈机制，能够汇聚公众的智慧和力量，还能够确保艺术作品的创作过程更加民主、开放和包容。最重要的是，能够提升艺术作品的质量和公众满意度，增强公众对公共艺术项目的信任度和支持度，为项目的成功实施奠定坚实的基础。

其次，组织社区共创。在深化公众参与的过程中，这个举措旨在打破传统艺术创作的界限，将社区居民从旁观者转变为创作者，共同参与到艺术作品的诞生与塑造之中。策划以绘画、雕塑、装置等艺术形式为主的共创活动，可邀请不同年龄、不同背景的社区居民加入其中，用他们的双手和智慧共同绘制社区的文化图谱。在共创活动中，可让居民在轻松自在的环境中自由发挥创意，释放艺术潜能。专业艺术家作为指导者和伙伴与居民并肩作战，分享创作技巧，激发居民创作灵感火花。居民在艺术家的引领下，可以尽情发挥想象力，塑造出一件件富有创意的公共艺术作品。随着共创活动的深入，艺术作品逐渐成形，它们不仅凝聚了社区居民的心血与汗水，更融入了社区的历史、文化和居民的情感。这些作品可为居民带来视觉上的享受，更是社区精神的象征，它们讲述着社区的故事，传递着社区的声音，成为连接居民情感的桥梁。在这个过程中，艺术作品被转化为社区集体智慧和劳动的结晶。这种共创模式不仅增强了艺术作品的公共性，使其更加贴近居民的生活和情感需求；也促进了社区居民之间的交流与合作，增进了彼此之间的了解和友谊。除此之外，它还激发了居民对社区的归属感和自豪感，让他们更加珍惜和爱护大家共同的家园。

最后，建立反馈机制。为了确保公共艺术项目能够持续、健康地发展，并始终与公众利益和艺术标准相契合，需要建立完善的反馈机制，这一机制的核心在于构建一个多元化、有代表性的公众评审团，其成员需要涵盖社区居民、艺术家及学者等各界人士。公众评审团的组建，旨在通过多元化的视角和专业知识，对公共艺术项目进行全面、深入的评审与监督。社区居民作为项目最直接的受益者和参与者，他们的意见和感受是评估项目成功与否的重要标尺。艺术家则以其专业的眼光和丰富的经验，为项目提供艺术层面的指导和建议。而学者的加入，则为项目注入了理性的思考和学术的严谨性，确保项目在符合艺术标准的同时，也能体现其社会价值和

意义。在评审过程中，公众评审团不仅会对项目的创意、设计、实施等环节进行细致入微的考察，还会积极收集来自社会各界的反馈意见，并作为评审的重要依据。此外，便捷的反馈渠道，如在线调查、意见箱、座谈会等有助于鼓励公众随时随地对项目提出宝贵意见和建议。反馈机制的建立，可以确保公共艺术项目能够始终与公众保持紧密的联系，及时响应公众的需求和关切。同时，也促进了项目在艺术性和公共性之间的平衡与融合，让公共艺术真正成为连接社区、服务公众的文化桥梁。

二、互动性设计

互动性设计是指在艺术作品中引入互动元素，使公众能够通过自身的行为影响作品的表现形式和内容，互动性设计不仅增加了公共艺术的趣味性和吸引力，还增强了公众的参与感和体验感。

首先，公共艺术作品与环境的互动不仅关乎艺术作品如何与周围环境的协调，更在于如何通过这种互动创造出独特的空间体验，使艺术成为连接自然、人文与社会的桥梁。其一便是作品应当尊重并融入自然环境之中。这意味着艺术家在创作时需充分考虑作品所处的地理位置、气候条件、植被分布等自然因素，确保作品与自然环境和谐共生。例如，在森林中创作的雕塑可以选用与树木相近的材质和色彩，形态上则可以模仿自然界中的存在，如动物、岩石等，以减少在环境中的突兀感。同时，艺术家还可以利用光影、水流等自然元素，为作品增添动感和生命力，使其与自然环境融为一体。其二，除了自然环境外，艺术作品还应积极反映社会现实并与当地的人文环境对话，包括历史遗迹、建筑风格、民俗风情等多个方面。通过艺术语言，作品可以讲述地方故事，传承文化记忆，与观众进行跨时空的对话。其三，艺术与环境的互动还体现在对公共空间的塑造和引导上。艺术作品可以成为空间的焦点和节点，通过其独特的形态、色彩和材质等，引导观众的视线和行动路径，从而创造出丰富的空间层次和流动感。其四，随着环保意识的日益增强，艺术与环境的互动还应关注生态意识的传递与提升。艺术家可以通过创作环保主题的艺术作品，呼吁公众关注环境问题，倡导绿色生活方式。这些作品可以垃圾回收材料作为创作原料，展现循环利用的创意；也可以通过描绘生态被破坏的严重后果，唤起公众的环保责任感。通过这些方式，

艺术作品不仅美化了环境，还传递了积极的生态价值观。

其次，艺术与观众的互动是激发观众参与热情，促进情感共鸣与思想交流的重要一环。为了增强观众的参与感，艺术家在创作时会注重设计互动环节，让公众能够亲身参与到作品中来。这种参与可以是直接的，如触摸式雕塑、互动式装置艺术等，让观众通过身体的接触来感受作品的材质、形态和变化；也可以是间接的，如通过 AR、VR 等技术手段，让观众在虚拟空间中与作品进行互动。无论哪种方式，都能让观众在参与中获得独特的体验，加深对作品的理解和感受。而对于作品的解读，则是具有开放性和多义性的，艺术家在创作时会预留足够的空间和可能性，鼓励观众发挥自己的想象力和创造力，对作品进行个性化的理解和阐释。这种多元解读的互动方式丰富了作品的内涵和意义，还促进了观众之间的思想交流和碰撞，形成了一种积极向上的文化氛围。而艺术与观众的互动还体现在反馈循环的建立上，观众在欣赏和解读作品后，会根据自己的感受和体验给出反馈，这些反馈可以是口头的、书面的，也可以是通过社交媒体等渠道传播的。艺术家在接收到这些反馈后，会进行反思和调整，进一步完善自己的创作理念和表现手法。这种反馈循环的建立，使得艺术创作成为一个不断进化和发展的过程，同时也让艺术作品更加贴近观众的需求和期望。最重要的是，通过艺术作品，观众可以关注到社会热点、文化现象和人性探索等方面的问题，进而引发对社会现实的思考和反思。

最后，互动性设计还体现在公共艺术与社会的互动上，尽管艺术与社会的互动是一个复杂而深远的过程，但是它不仅是艺术发展的驱动力，也是社会进步的重要体现。其一是体现在对社会文化的反映与传承上，艺术是社会文化的镜像，它以其独特的方式反映着社会的风貌、价值观和时代精神。其二是在艺术本身的社会批判功能上，公共艺术作品承载着对社会问题本质的发觉使命，以引发公众对这些问题的关注和思考。而这种承载是具有独特艺术语言的，是有别于其他艺术种类的。其三是使情感实现跨越语言和文化的界限达到表达和交流的目的，进而引发观众的共鸣。

三、开放的公共空间

公共空间的开放性是公共艺术与社区融合的关键。首先,要在选址与布局上具有开放性,将公共艺术作品巧妙融入城市的公共空间,比如人流密集之处和人群容易到达的场域,确保作品能够被广大公众轻松接触和欣赏,让作品能够自然而然地成为社区生活的一部分。并且,艺术作品的布局和设计需要充分考虑周围环境的特点和氛围,确保作品与周围环境形成和谐的视觉效果。这既包括对作品尺寸、材质、色彩等方面的精心选择,也涉及作品与周围建筑、景观等元素的相互呼应和融合。只有通过这种方式,艺术作品才能够提升整个社区的文化品位和审美价值。

其次,是通过开放的社区文化活动,让公共艺术成为艺术与生活的互动桥梁。比如结合社区的文化传统和节日庆典,举办与公共艺术相关的活动,此时,在尊重本地传统的基础上,公共艺术的范畴被逐步扩大。例如艺术乡村建设专家渠岩在广东顺德的青田村进行了乡村建设实践,强调艺术乡村建设应该尊重乡村的历史、政治、经济、信仰、礼俗、教育、环境、农作、民艺和审美等,建立一个具有地方特色的乡村共同体。进入乡村的艺术家的责任在于馈赠而非消费,艺术家应该用自己的行动、理念和沟通能力帮助乡村恢复生机,而这个"生机"便是恢复和接续乡村的地方文脉,实现对乡村文明的全面复归,解决乡村的社会危机与现实困境。

最后,是通过开放型的教育宣传来提升公众的艺术认知。一是将公共艺术纳入学校教育的范畴,通过开设相关课程、组织参观活动等方式,让学生从小接触和了解公共艺术的知识和价值,这有助于培养学生的艺术兴趣和审美能力。目前公共艺术已经作为我国普通高等学校本科专业,在国内多所学校开展教学。二是利用社区公告栏、宣传册、社交媒体等渠道,广泛宣传公共艺术的重要性和价值,提高公众对公共艺术的认识和重视程度。同时,可以邀请艺术家和专家开展讲座和交流活动,为社区居民提供了解和学习艺术的机会和平台。三是利用电视、广播、网络等媒体平台进行广泛宣传,扩大公共艺术的社会影响力。通过制作精美的宣传片、报道优秀的公共艺术作品和艺术家的事迹等方式,让更多的人了解和关注公共艺术的发展动态和成果。

四、政府支持与多方合作

政府作为公共艺术发展的重要推手，应制定一系列前瞻性、系统性的政策，以精准施策促进公共艺术事业的蓬勃发展。具体而言，政府可出台专项财政补贴政策，为艺术家提供创作基金，支持他们探索新题材、新技术、新形式，确保公共艺术作品的创新性与多样性。同时，设立公共艺术项目奖励机制，表彰优秀作品与团队，激发创作热情与社会参与度。此外，政府还须完善法律法规，为公共艺术项目的选址、规划、建设及后期维护提供法律保障，确保公共艺术作品的合法性与可持续性。比如，美国的公共艺术1%法案就是政府支持公共艺术的经典案例。它通常被称为"百分比艺术"政策，是一项通过立法形式规定在公共工程建设总经费中拿出1%作为艺术基金，用于城市公共艺术开支的政策。自20世纪中叶以来，该政策在推动全世界城市公共艺术发展方面取得了良好效果——目前已有300多个城市为公共艺术立法。这些立法促使公共艺术在整体上保持了强劲活力，涌现出一批著名的公共艺术项目，各地公共艺术的发展也反哺了当地经济发展。例如，芝加哥每年吸引数百万全球各地游客到访，成为公共艺术之城。再如，中国台州的公共艺术法案，也被称为"百分之一公共文化计划"[①]，是一项创新性政策，旨在推动公共艺术的发展和城市文化品位的提升。该计划最早于2005年12月12日由台州市人民政府办公室出台，成为中国大陆第一个设置公共艺术百分比政策的城市。这项计划要求在城市规划区范围内，对于城市广场绿地和占地2公顷以上的工业项目、总投资3 000万元人民币以上的公共建筑、重要临街项目、居住小区等的建设，必须从其建设投资总额中拿出1%的资金，专门用于城市公益性、开放性、多样性的城市雕塑等公共艺术建设。

在全球化的今天，公共艺术的国际化发展已成为不可逆转的趋势。政府应主动拥抱国际潮流，积极引进国际知名公共艺术项目，为本土艺术家提供学习交流的机会，拓宽他们的国际视野。同时，应鼓励国内艺术家参与国际艺术展览、比赛及交流活动，展示中国公共艺术的独特魅力与成就，提升中国文化的国际影响力。为此，政府还需加强与国际艺术机构的合作，共同策划具有国际影响力的公共艺术活动，推动中国公

① 中华人民共和国文化和旅游部. 浙江省台州市关于加快推进"百分之一公共文化计划"的实施意见 [A/OL].(2010-03-05)[2024-10-09].https://www.mct.gov.cn/whzx/bnsj/zcfgs_bnsj/201111/t20111128_821559.htm.

共艺术走向世界舞台。此外，应利用互联网、社交媒体等新媒体手段，加强公共艺术的国际传播，让更多人了解、欣赏并参与到中国公共艺术的创作中来。

本章思考题

1. 请阐述公共艺术中"公共性"的内涵，并结合实例分析其表现方式。
2. 如何理解公共艺术在公共空间中与观众的关系？这种关系对艺术作品的意义有何影响？

第八章 公共艺术的在地性：
地域文化与特色的呈现

在地性体现了公共艺术与其所处环境之间的深刻联系，优秀的公共艺术作品不能仅仅表达艺术家的所思所想，还需要对当地历史、文化、地域价值观进行深度挖掘与艺术表达。在地性的价值在于它能够使艺术作品与当地居民产生情感共鸣，并最终增强居民对地域文化的认同感和归属感，甚至通过公共艺术作品，重新赋予当地新的地方特色和地域标志。本章将从在地性的内涵与价值、路径与策略来深入讨论公共艺术的在地性呈现。

第一节 在地性的内涵与价值

一、在地性的内涵

从广义上来说，在地性是指事物与其所处的特定地点或环境之间的密切联系。这一概念强调事物（如活动、项目、产品、行为等）是如何深深根植于其所在的地理位置、文化背景、历史脉络及社会环境之中的。其关注的是地方特有的资源、条件和社会影响，这些因素共同塑造了事物的特性和发展方式。在地性体现在对地方特色的尊重与保留上，通过在地性，事物可以更好地反映和作用于当地的需求、价值观和文化传统，避免"一刀切"的做法，确保其具有地方独特性和可持续性。

艺术作品需要通过与当地文化、历史、自然环境及社会背景的紧密结合，展现其独特的地方特质和文化深度，因此，多种艺术门类都可以

体现在地性。但是，对于公共艺术来说，在地性是其第一属性，这主要包含以下六个方面。

第一，材料与工艺的在地性。与大多数艺术形式一样，公共艺术会选择当地特有的材料和工艺。无论是对材料还是对工艺来说，其所代表的不仅是物质或技能本身，更是一种文化表达的形式，这种表达是深植于地方历史文化形态中的。并且，工艺也不仅是对传统的重复，而是在与当代社会需求和审美的互动中不断发展的。更重要的是，经由公共艺术的重新演绎和诠释，地方性的材料与工艺被赋予了新的生命力，并最终得以适应当代社会的需求和审美标准而传承。比如中国的传统剪纸、皮影技艺，被诸多艺术家们作为公共艺术的创作素材，有的是对材料上的再运用，有的是在技艺上的再创新。中国当代艺术家吕胜中的多数作品都借用中国传统剪纸元素，用它来搭建民间文化与当代艺术的桥梁，如用红色的人形剪纸"小红人"布置的作品《招魂堂》、剪纸装置《人墙》等。

第二，文化与社区认同的在地性。人类学家皮埃尔·布尔迪厄（Pierre Bourdieu）曾提出"文化再生产"的理论，意为文化可以通过各种社会实践得到延续和传播。公共艺术作为一种社会实践，是通过视觉和空间行为进行的艺术表达，将地方文化符号、历史记忆和社会价值观具象化的过程就是文化的再生产过程。在地性的公共艺术通过反映当地的文化传统和社会价值，促进了社区化的再生产，强化了社区成员对自身文化的认同。就公共艺术本身而言，艺术作品往往承载着丰富的文化符号和象征意义，这些符号能够激发社区成员的集体记忆和情感共鸣。正如一幅反映当地历史的壁画或一个纪念性雕塑，是能够通过符号传达社区的文化身份和共同价值观的。在此基础上，公共艺术项目通过居民的参与互动，作品即成为社区认同的象征性载体。中国学者梁漱溟曾强调文化与生活方式的紧密联系，公共艺术与居民的日常互动，反映和强化了社区独有的生活方式，更是促进了社区认同的形成和巩固。

第三，环境与场地的在地性。生态美学强调艺术作品应与自然环境和谐共存，关注环境的生态平衡和可持续发展。中国景观学者俞孔坚曾在其研究中提出"负空间"理念，主张在景观设计中留出更多的开放空间以适应自然环境的变化和人类活动的需要。在这一视角下，艺术家在设计公共艺术作品时应充分考虑所在开放场景中的自然特质，如地形、植被、水体

和气候条件，通过与环境融合，创造出既美观又具有生态价值的艺术作品。例如，利用自然光线、风向等元素，使作品与周围环境形成一种动态的、互动的关系，增强作品的生态适应性和观赏性。并且，在地性能够使公共艺术强化场所精神，反映出场地的历史背景、文化意义及居民的情感寄托，形成独特的地方记忆和文化认同。

第四，社会功能与公众参与的在地性。文化与社会功能的结合是推动社会变迁的重要因素，而公共艺术的在地性属性，使它天然地反映和回应社会的变迁，增强了艺术作品的社会影响力，并成为促进社会和谐发展的重要力量。甚至，公共艺术对于这种结合来说，更像是一种"艺术仪式"或"文化仪式"，通过视觉化的仪式表达，延续了地方文化的生命。

第五，历史与记忆传承的在地性。记忆并非个体孤立的心理活动，还指在社会互动中形成的集体记忆，公共艺术作为一种社会互动的媒介，是通过形象化的艺术表达，将集体记忆具象化保存在公共空间中。在中国语境下，历史与记忆的传承同样依赖于具体的文化符号和空间表达。比如我们走到天安门广场，就会回忆起那段刻骨铭心的历史，感受到中国人民不屈不挠的革命精神和大无畏的英雄气概。走到人民英雄纪念碑前，看到那精美的浮雕就会想起无数革命先烈为了民族独立和人民解放浴血奋战的一幅幅历史画面。在此，公共艺术作品上所携带的符号就成了文化传播的基本单位，将历史记忆传递给公众，而这些符号本身既是历史事件的象征，也是文化记忆的载体，让历史记忆不仅存在于历史书中，还活跃在当下的文化语境中，成为文化记忆的重要组成部分。

第六，经济与旅游影响的在地性。艺术旅游是一种将艺术与旅游结合的文化旅游形式，现如今，越来越多的博物馆、艺术馆、艺术区参观成为游客追捧的文化体验项目。其中，公共艺术作为这些场域中的重要内容载体，是吸引游客前来打卡体验的关键，也是提升当地文化吸引力和经济效益的重点，公共艺术的在地性属性让文旅体验的内容成为塑造地方形象和品牌的重要工具。也就是说，公众的消费重心已经不再是对某一产品的占有，而是对其体验和感受，而公共艺术的在地性属性就使之可以作为一种体验式文化产品，通过在地性创造出独特的旅游体验。

二、在地性的价值

在地性价值指的是事物或实践与其所在的特定地域、文化、社会环境的紧密联系，及由此产生的独特意义和效益。在地性价值强调的是与地方特色、历史背景、文化传统及自然环境的深度融合，它能够增强人们的地方认同感和文化归属感，并通过体现地域独特性来丰富整体体验感或提升实践效果。在公共艺术中，在地性价值通过艺术作品对当地文化符号、传统技艺、历史记忆的呈现和延续，使艺术作品不局限于提供视觉享受，而是做地方文化的活态传承者，被赋予重要的文化和社会意义。

首先，体现在文化传承上。公共艺术由于取材源自公众，又面向公众展示，因此将地方特有的历史文化符号与传统技艺融入作品中，是其拥有地方身份认同的重要象征。以苏州的苏绣为例，近年来越来越多的苏州传承人与当代艺术家展开合作，期待为传统的苏绣技艺注入新鲜血液，拓宽苏绣的题材与表现形式。苏绣国家级非遗传承人姚惠芬曾坦言，她不愿意绣重复的内容，不想为绣而绣，希望尝试新的形式与技法，更希望获得艺术观念上的转变。同样，时装艺术家吕越的作品《化》（图8-1）的灵感来源于苏州的丝绸文化，艺术家回顾丝绸发展史，使用了没有纺、不加织的更为初生态的蚕丝蚕茧，以及绣花绷子等工具，通过无数丝茧的交织与融合，展现了当代语言与传统材质的对话场景。作品在包含苏州在内的多地进行展出，强化了对传统苏绣、丝绸文化的传承。因此，在文化传承上，公共艺术的在地性价值是对地域文化的深度挖掘，对传统与现代的融合创新和文化寓意的深刻表达。

其次，体现在社区凝聚力上。凝聚力是指一个群体或组织内部成员之间的团结程度和相互依赖的力量。这种力量使得群体或组织的成员愿意共同努力，朝着共同的目标或利益前进，并保持群体的统一性和稳定性。在社会学和心理学中，凝聚力通常被视为影响群体或组织运作效率、成员满意度和持续性的重要因素。高凝聚力的群体往往具有更强的内部协调性、较低的冲突水平和更高的成员满意度。反之，低凝聚力的群体可能面临更多的内部矛盾、分裂和不稳定性。公共艺术的在地性通过融入和展示地方特有的文化符号、历史记忆和社会价值观，创造一个共同的文化背景和情感连接，在这个前提下，社区中的成员在共享的文化体验中能够找到归属感和认同感，从而加深社区成员间的情感联系，也为社区面对挑战、解决问题提供了坚实的内部基础和强大的动力源泉。

图 8-1 吕越《化》（吴燕摄）

再次，体现在环境的美化上。前文提到的美国纽约的高线公园是在地性价值体现的经典案例，高线公园的绿化与自然巧妙融合，公园内的公共艺术是与当地文化匹配的表达，在高线公园建设和运营的过程中，项目也体现了社区的参与度与凝聚力。

最后，体现在教育功能上。建构主义学习理论认为，人类具有多种智能形式，包括语言智能、视觉空间智能、音乐智能等，学习者通过与环境的互动会主动构建知识体系，这不同于以往的被动接受教育的方式。公共艺术的在地性使公众通过视觉、触觉、听觉等多感官的艺术体验，促进其在多重智能领域的发展，自然而然地增进了公众之间的社会互动。比如，一个与地方音乐传统相关的公共艺术装置，可能会结合声音及视觉元素，使公众在感知和互动中提高自身的音乐智能和视觉空间智能。

第二节　路径与策略

一、深入理解地域文化与历史背景

在公共艺术项目的策划与实施过程中，深入理解地域文化与历史背景是至关重要的第一步。这要求艺术家和规划师们首先进行深入的地域文化研究，通过文献查阅、实地考察、访谈当地居民等多种方式，挖掘并提炼出该地区的独特文化符号和精神内涵。这一过程能够帮助他们准确把握地域文化的精髓，还能为艺术创作提供丰富的素材和灵感源泉。历史脉络的梳理同样不可或缺，通过梳理该地区的历史发展轨迹，可以清晰地看到其文化的演变过程，理解当地不同历史时期社会、经济、文化等方面的特点。这种历史视角的引入，有助于公共艺术作品在时间上形成连贯性，增强作品的文化厚重感和历史感，使之成为连接过去与未来的桥梁。最后，民族文化与习俗的融合是实现公共艺术在地性的关键所在。每个地区都有其独特的民族文化和风俗习惯，这些元素是构成地域文化多样性的重要组成部分。在公共艺术创作中，艺术家应积极探索如何将民族文化元素巧妙地融入作品之中，通过艺术的形式展现和传承这些宝贵的文化遗产。

图 8-2　位于苏州胥口 21 院产业园的苏州胥口 21 号公共艺术计划

同时，也要注重与当地居民的互动，了解他们的审美偏好和文化需求，使公共艺术作品能够真正融入社区生活，成为居民共同的文化记忆和情感寄托。（图 8-2）

近年来，驻地艺术创作项目是公共艺术创作者深入理解地域文化的有效途径。驻地艺术项目又称艺术驻地或艺术驻留，是专门为艺术家提供创作空间、创作时间、活动机会等资源的一种艺术扶持项目，为了让驻地创作更加能够推动地区的文化发展，主办方往往建议艺术家在驻地期间深入体验当地的文化历史和风土人情，从而获取创作的灵感和素材。如广东的"和地在创"艺术营造项目致力于搭建社区与社会互动共融的平台，项目由和的慈善基金会发起并资助，联合广州美术学院、佛山市顺德区社会创新中心、七+5公益设计组织等多方公益力量共同推动。该项目不仅关注社区艺术空间的建设，更重视社区居民的参与和社区文化的传承。通过共创营和空间改造项目的村民议事、工作坊等活动，社工、青年艺术家、建筑师、设计师与居民们共同培育公共参与的经验与方法，为社区种下"秧苗"，连接过去与当下，弥合代际与群体的文化认同和集体记忆的裂隙。项目组基于对文化的深入了解而举办宣讲会，邀请空间主理人和项目负责人分享不同社区文艺空间的案例，向潜在的空间主理人介绍支持计划内容与空间运营目标，展开实践方面的探讨。

二、合理规划与设计策略

做到公共艺术项目的合理规划与设计策略首先是深入地进行前期调研。公共艺术项目的起始阶段，深入而全面的前期调研是基础。这一过程旨在通过科学的方法收集并分析相关数据，包括但不限于场地的历史沿革、文化背景、社会功能、环境特征等。调研工作应确保数据的准确性和全面性，为后续规划与设计提供坚实的实证基础。通过细致入微的调研，可以准确把握场地的独特性和潜力，为创作出具有地方特色和文化底蕴的公共艺术作品奠定基础。

其次是制定设计方案。在前期调研的基础上，制定合理可行的规划与设计方案是关键。这一环节需要综合运用多学科知识，包括艺术学、城市规划学、环境心理学等，以确保方案的科学性、合理性和创新性。规划与设计应明确作品的主题与风格定位，既要符合场地的整体氛围和文化内涵，又要具有鲜明的时代特征和艺术特色。同时，还应充分考虑作品的实用性、功能性和互动性，以满足公众的需求和期待。在材料选择方面，应优先考虑环保、可持续的材料，以减少对自然环境的影响。

再次是保证公共参与的广泛性。公众参与是公共艺术规划与设计中不可或缺的一环。广泛的公众参与机制，可以确保规划与设计方案的民主性

和科学性。在方案制定过程中，应积极征求公众的意见和建议，通过问卷调查、座谈会、工作坊等形式收集各方反馈。公众的参与不仅有助于提升方案的认可度和接受度，还能够激发更多创意和灵感，为作品注入更多的生命力和活力。

最后是确保后期维护与保养的可持续性。公共艺术作品的长期保持和良好展示状态离不开后期的维护与保养。因此，制订长期的维护计划并严格执行至关重要，维护工作应定期进行，包括清洁、修复和保养等环节，以确保作品始终保持良好的外观和性能。同时，还应加强宣传和教育力度，提高公众对公共艺术的认识和尊重程度，共同维护城市的文化环境。通过持续的维护与保养工作，可以延长作品的使用寿命和提升展示效果，为城市文化的发展做出积极贡献。换句话来说，公共艺术项目后期的可持续也是其公共性是否长久的标志。从渠岩在山西省晋中市和顺县松烟镇许村所实施的"许村计划"项目（图8-3）中，可以提炼出保证公共艺术项目后期可持续性的几个关键要素：一是社区参与和共识构建，渠岩及其团队深

图8-3　许村墙绘

入许村，与村民建立密切联系，了解他们的生活方式、文化传统和实际需求。同时，通过与村民的广泛沟通和协商，渠岩团队成功构建了社区共识，使村民成为项目的重要参与者和支持者。这种共识不仅增强了项目的合法性，也为其后续的实施和维护提供了有力的保障。二是艺术与生活的深度融合，在许村，渠岩团队将艺术作品与村民的日常生活紧密结合，如将荒弃的影视基地改造成具有设计感的现代建筑，既保留了老房子的外观，又满足了现代生活的需求。由于多次深入许村，渠岩团队已经将艺术家的身份与村民身份融为一体，思村民所思，想村民所想，所以项目中的艺术作品便充分考虑了与周围环境的和谐共生。三是资金来源的多元化，许村项目的资金来源包括政府资助、社会捐赠、艺术基金等多种渠道。据称，渠岩曾借助个人力量向当地政府申请了500万元资金用于当地的基础建设，以上三个方面是确保后续可持续性发展的关键。

三、持续评估与优化

公共艺术公共性的"持续评估与优化"是一个复杂而多维度的过程，它涉及多个方面，包括艺术作品的公众接受度、社会影响、文化价值及其在公共空间中的持久性等。

首先，明确公共性的评估标准。公共艺术的公共性包含公众参与度：即公共艺术作品吸引公众参与的程度，如观赏、互动、讨论等；包含社会影响力，即作品对社区文化、居民行为、社会议题等方面的影响；包含公共艺术的文化价值，即作品所承载的文化内涵、历史意义和艺术价值；还包含公共艺术作品的持久性，即考察作品在物理环境和社会环境中的持久性和可持续性。

其次，要建立合理的评估机制。公共艺术作品由于其特殊性，需要设立固定的评估周期，如每年或每几年进行全面的评估。在评估的过程中，秉持多元主体参与的原则，邀请艺术家、公众、专家、社区代表等多方参与评估过程，确保评估的公正性和全面性，让艺术不再是高高在上的姿态，让普通大众也有对艺术评估的权利。最后采用问卷调查、访谈、观察记录等多种方法收集数据，进行量化与质性的数据分析，并最终生成直观严谨的反馈结果。

最后，学习借鉴成功案例与经验。公共艺术案例成功的因素具有不可复制性，但是通过分析案例的经验和不足之处，可以为本地项目提供一定

的参考。更重要的是，通过加强艺术、社会学、人类学、城市规划、环境科学等多学科之间的合作与交流，可以共同推动公共艺术的发展。

除此之外，有一条优化路径可视地方决策而定，那就是社会参与和共建。由于公共艺术项目的实施一般需要联合多方力量，所以鼓励社会各界积极参与公共艺术项目的建设和管理，形成政府主导、社会参与、市场运作的多元共治格局将是公共艺术得以持续其公共性的关键。以渠岩在广东佛山顺德区杏坛镇青田村的艺术乡建实践为例，该案例便是典型的由多方力量共同推动的案例。渠岩乡建团队的"青田范式"是一个综合性的乡村振兴战略，渠岩团队通过一系列具体的举措实现了政府主导、社会参与和市场运作的有效结合。首先，政府在这一模式中起到了关键的引导和支持作用。渠岩团队通过与广东工业大学艺术与设计学院及顺德区杏坛镇人民政府的合作，成立了"岭南乡村建设研究院"，为青田村的发展提供了政策和资金上的支持。这种合作模式不仅确保了乡村建设项目的顺利进行，也为乡村的长远发展提供了坚实的基础。社会参与是"青田范式"中的另一个重要方面。渠岩团队深入挖掘青田村的地方文化，通过编写《青田村志》、组织文化活动和公共艺术项目，激发了村民对本土文化的自豪感和归属感。这些活动不仅增强了村民的主体性，也吸引了社会各界的关注和参与，形成了一个多方参与、共同推进的乡村治理格局。在市场运作方面，"青田范式"采取了一种审慎的态度。渠岩团队鼓励村民开展与乡村文化相符的经营性活动，如乡村民宿、手工艺作坊等，但同时坚决抵制外来资本的过度介入，保护了乡村的原有风貌和文化特色。这种适度的市场运作既满足了村民对经济发展的需求，又保持了乡村的可持续发展。公共艺术的介入是"青田范式"中的一大亮点。渠岩团队通过对旧民居的修复和改造，将现代艺术与传统文化相结合，创造了具有地方特色的公共艺术空间，这些空间为村民提供了文化交流的场所，也变身为吸引外来游客的重要资源。公共艺术也通过这种方式提升了乡村的文化品位，成为推动乡村经济社会发展的重要力量。

本章思考题

1. 公共艺术的在地性体现在哪些方面？请结合具体作品进行分析。
2. 如何通过公共艺术展现地域特色和历史文化？请谈谈你的看法。

第九章 公共艺术的问题性：批判与反思的力量

公共艺术作为公共空间中的文化表现形式，具有独特的社会性和文化性。公共艺术在为公众带来视觉上审美享受的同时，更是社会现实、文化观念及人类情感的载体。这与公共艺术的属性是分不开的，本章将从公共艺术具有的批判性视角和反思性实践两个小节来阐述公共艺术是如何诊断社会的"病症"、激发公众的讨论并推动相关行动的。同时，围绕典型公共艺术案例的创作过程，分析其以何种材料与形式进行了怎样的反思性情境营造，制造了怎样的情感共鸣。

第一节 公共艺术的批判性视角

在城市的脉络与乡村的肌理之中，公共艺术不仅仅是装饰性的点缀，也是社会情感、价值观与文化认同的生动展现。作为一种跨越语言界限的艺术形式，公共艺术以其独有的方式，将个体的声音汇聚成集体的呐喊，将时代的风貌镌刻于空间之中，成为连接过去与未来、现实与梦想的桥梁。公共艺术的社会价值和意义主要体现在以下几个方面。

首先，公共艺术是社会情绪的晴雨表。它敏感地捕捉并反映着社会的情绪波动，无论是喜悦、哀愁、愤怒还是希望，都能通过艺术家的巧手转化为触动人心的视觉语言。这种即时性和共鸣性，使得公共艺术成为公众情感宣泄与交流的公共空间，促进了社会情绪的疏导与整合。

其次，公共艺术是文化多样性的展示窗。在全球化与本土化的交织背

景下,公共艺术以其包容性和开放性,成为不同文化、价值观与信仰体系交流对话的平台。艺术家们通过作品,将各自的文化传统、审美偏好与时代背景相融合,创造出既具地域特色又富有时代气息的艺术景观,丰富了城市的文化内涵,提升了公共空间的文化品位。

最后,公共艺术是时代精神的传承者。它不仅仅是对现状的描绘,更是对未来的展望与期许。艺术家们通过作品,传达出对时代问题的深刻洞察与独特见解,激发公众对社会现象的思考与讨论。同时,这些作品也以其独特的美学价值和历史意义,成为后人了解过去、认识现在、展望未来的重要窗口。

公共艺术的批判性视角的主要社会功能和意义主要表现在以下几个方面。

一、公共艺术的社会诊断功能

公共艺术的社会诊断功能体现在其能够敏锐地捕捉并揭示社会中的隐性问题,如环境退化、社会不公、文化边缘化等,从而引发公众的关注与讨论,促进社会的反思与变革。比如英国艺术家杰森·德·凯尔斯·泰勒(Jason de Caires Taylor)花费十几年时间在水下建造的博物馆和雕塑公园,他将1 200多件艺术品埋藏在世界各地的海洋中。比如矗立于墨西哥坎昆女人岛,深度4~8米的水下艺术博物馆(Museo Subacuático de Arte,MUSA)(图9-1),在墨西哥湾火山地震之后,在美丽的海底重新考古到史前的文明,这部博物馆作品是艺术家根据史前文明的资料将500多尊真人大小的雕塑永久性沉入海底,从而形成一个宏大的艺术景观。这些雕塑以墨西哥社会各阶层的人物为原型,形态各异,表情生动,不仅展示了人类社会的多样性,还通过其独特的艺术形式引发人们对社会问题的深刻思考。从主题上来看,MUSA将目光投射在对海洋生态环境方面,作品利用生态混凝土制作,通过将雕塑沉入海底,为海洋生物提供栖息环境,从而促进了珊瑚礁生态系统的恢复和发展。这一行为本身就是对人类活动破坏海洋生态的一种反思和批判,甚至是揭示了工业化、城市化进程中,海洋生态系统所承受的巨大压力,以及珊瑚礁等敏感生态系统面临的生存危机。通过这一艺术形式,作品向公众传达了保护海洋生态、实现人与自然和谐共存的紧迫性和重要性。

图9-1　杰森·德·凯尔斯·泰勒"水下艺术博物馆"[①]

在艺术呈现上，这部作品与其他雕塑作品并无二致，这500多个雕塑以雕塑群像的形式展现，这种群像雕塑的方式赋予了作品强大的视觉冲击力，并使得观者在欣赏过程中感受到人类社会的多样性和复杂性。每一尊雕塑都是独立的艺术品，但同时它们又共同构成了一个整体的艺术景观。与其他雕塑艺术作品不同的是，这部作品的展示场域位于水下。作品采用了环保无害的中性酸碱度的生态混凝土作为材料，能够为海洋生物提供栖息环境，促进珊瑚礁的生长和繁衍，这种材料与创作理念的结合既体现了艺术家的环保理念，又为作品增加了时间的元素，使得作品具有了生态价值。随着时间的推移，这些雕塑和海底生物一起，将会变成了新的海底景观。同时，当观者在水下观看时，水下特殊的光线和水流变化会为作品增添独特的视觉效果和神秘感，这种特殊环境为作品带来了别样的艺术效果。

[①] 参见艺术家杰森·德·凯尔斯·泰勒个人网站：https://underwatersculpture.com/works/chronological/#musagallery。引用日期：2024-10-09。

从社会意义上而言，该作品成功唤醒了公众对海洋环境的关注和保护意识，吸引了大量游客前来观赏，同时也带动了当地旅游业的发展。更重要的是，它激发了人们对海洋生态保护的热情和行动意愿，推动了相关环保政策的出台和实施。

二、激发公众意识与讨论

公共艺术如同一个强大的引子能够穿透日常生活的喧嚣，揭示那些常被遮蔽的社会问题，并激发公众的意识与讨论。

首先，公共艺术作品往往以直观且富有视觉冲击力的方式呈现社会问题。这种呈现方式打破了人们日常的视觉习惯，迫使公众停下脚步仔细观赏并思考作品背后的含义。比如艺术家可通过雕塑、壁画或装置艺术等形式，将环境污染、社会不公等议题具象化，使观众在震撼之余开始反思这些问题。其次，公共艺术经常使用隐喻和象征手法，将复杂的社会问题转化为易于理解和感知的艺术形象。这种方式让公众能够跨越认知障碍，深入理解作品的主题，并激发了他们的想象力和创造力，促使他们从不同角度审视社会问题，所以，隐喻和象征的运用使得公共艺术成为一种启发性的媒介，引导公众进行深入的思考和讨论。再次，公共艺术作品往往能够触动公众的情感，引发共鸣。艺术家通过细腻的艺术语言和深刻的情感表达，将社会问题与人类的共同情感联系起来，使观众在感受艺术之美的同时，也感受到社会问题的紧迫性和重要性。这种情感共鸣促使公众更加关注社会问题，积极参与讨论，并寻求解决方案。最后，公共艺术作品不仅是视觉的享受，更是思想的碰撞。它们为公众提供了一个开放的对话平台，鼓励人们围绕作品所揭示的社会问题进行交流和讨论。这种对话促进了公众之间的理解和共识，还激发了新的思想和观点的产生。通过对话，公众能够更深入地认识社会问题，形成更加全面和客观的看法。

比如艺术家路易丝·布尔乔亚（Louise Bourgeois）的作品《妈妈》（*Maman*）（图9-2），该作品是一座巨大的蜘蛛雕塑，高30米，宽33米，总重量达到6 000千克。该作品的灵感来源于艺术家对母亲深深的敬意和感激之情。布尔乔亚表示，蜘蛛是她母亲的颂歌，因为她的母亲就像蜘蛛一样勤劳、智慧且充满保护力。蜘蛛在自然界中虽然常被视为令人畏惧的生物，但它们却是人类的好朋友，因为它们捕食害虫如蚊子等，从而帮助人类减少疾病的传播。这部作品可引起公众多方面的情感

图9-2 路易丝·布尔乔亚《妈妈》①

① 路易丝·布尔乔亚：蜘蛛雕塑背后的女人[EB/OL](2025-1-14)[2025-1-24].https://www.myartbroker.com/artist-louise-bourgeois/articles/louise-bourgeois-woman-behind-spider-sculptures.

共鸣：一是母爱的伟大，这部作品通过蜘蛛的形象，强烈地传达了母爱的伟大和无私。观众在欣赏时，很容易联想到自己的母亲，以及她们在生活中的默默付出。这种情感的共鸣使得作品具有了深远的意义和感人的力量。二是勤劳与智慧。蜘蛛的勤劳和智慧在雕塑中得到了生动的体现，它们精心编织的网不仅是对生活的追求，也是对未来的规划。这种精神同样激励着公众，让他们思考如何在自己的生活中也展现出同样的勤劳和智慧。三是保护与被保护。蜘蛛网不仅是捕食的工具，也是保护蜘蛛自身和幼崽的屏障，这种保护与被保护的关系在作品中得到了深刻的表达，让观众感受到亲情的温暖和力量。同样的，《妈妈》这部作品的尺寸巨大，作品形态超越了观者的视觉常态，采用具有视觉冲击力的呈现方式。

除此之外，公共艺术通过激发公众意识和引起公共讨论，促进了公民参与和社会行动。当公众意识到社会问题的存在并积极参与讨论时，他们往往会采取实际行动来解决问题。这种行动可能是个人的努力，也可能是集体的呼吁和倡议。公共艺术通过激发公众的责任感和使命感，促进了社会的整体进步和发展。

三、推动政策与行动

公共艺术以其独特的表现形式和重要的导向作用，推动政策的制定或间接激发公众行动。

一方面，公共艺术在社会文化构建、公众参与及价值导向等方面的独特作用，使其具有推动政策与公众行动的属性。首先，公共艺术通过其广泛的传播和影响力，能够提高公众对社会问题的认识和理解，当越来越多的人开始关注某个社会问题时，政府和相关机构就更容易迫于舆论的压力，而加快政策制定的进程。其次，艺术家通过在创作过程中的深入调研和对社会问题的思考，还可提供解决问题的新思路和新方案。这些方案可以作为政策制定的参考，为政府决策提供有力支持。最后，公共艺术的批判性视角能够倡导社会变革和进步，当艺术作品传达出对社会不公的批判和对美好生活的向往时，它能够激发公众对社会变革的渴望和动力，从而推动政府采取更加积极和有效的政策措施。

一个经典的案例是美国艺术家理查德·塞拉（Richard Serra）的作品《倾斜的弧》（*Tilted Arc*）。尽管这个案例最终并未直接导致某项具体政策

的直接出台,但它引发了关于公共艺术、城市规划与公众权益之间关系的广泛讨论,从而间接影响了后续相关政策的制定和公共艺术作品的安置原则。《倾斜的弧》(图9-3)是1981年安装在美国纽约市联邦广场上的一件公共艺术作品,争议的焦点在于作品巨大的体积和倾斜的形态影响了周围建筑物中人们的通行和视野,从而引发了公众的不满和抗议。彼时,《倾斜的弧》一经安装,就因其独特的形态和对公共空间的影响而引发了广泛的争议。这场争议不仅限于艺术界,还涉及城市规划、公共空间使用及公众权益等多个方面。公众开始讨论公共艺术在公共空间中的定位和作用,以及如何在艺术创作与公众利益之间找到平衡点。随着争议的升级,政府和相关政策制定者不得不介入处理。他们开始重新审视公共艺术作品的审批和安置流程,考虑如何更好地平衡艺术创作与公众利益。这一过程中,政策制定者逐渐认识到公共艺术不仅仅是美化城市空间的艺术品,更是与公众生活息息相关的重要元素。虽然《倾斜的弧》最终于1989年被

图9-3 理查德·塞拉《倾斜的弧》(苏珊·斯威德摄)[①]

① 詹妮弗·芒迪.失落的艺术:理查德·塞拉——倾斜的弧线1981[EB/OL].[2024-10-09].https://www.tate.org.uk/art/artists/richard-serra-1923/lost-art-richard-serra.

拆除，但这一事件促使政府和相关机构对公共艺术政策进行了调整和完善。他们开始制定更加明确和具体的公共艺术安置指南和审批流程，以确保公共艺术作品在尊重艺术创作的同时，也应充分考虑公众的利益和需求，如建立公共参与机制、完善公共艺术作品的审批流程、加强后期对作品的评估与调整等。

另一方面，公共艺术能够激发公众行动。首先是通过其开放性和互动性，能够引导公众积极参与到社会问题的解决中来。例如，一些公共艺术项目会邀请公众参与创作和讨论，让他们在参与过程中深入了解社会问题并思考解决方案。其次是通过独特的创意和想象力激发公众的创造力和创新思维。当公众受到艺术作品的启发时，他们可能会产生新的想法和解决方案，从而为社会问题的解决贡献自己的力量。最后是促进社会团结和协作，公共艺术作为一种公共文化形式，能够促进社会成员之间的团结和协作。当公众共同关注某个社会问题时，他们可能会形成共同的价值观和行动目标，从而更加紧密地团结在一起，为解决问题而努力。

"7 000棵橡树"（7 000 Oaks）（图9-4）是德国艺术家约瑟夫·博伊斯（Joseph Beuys）在1982年德国卡塞尔文献展上发起的一个艺术项目，该作品在解读公共艺术激发公众行动方面具有代表性。作品的形成有其特殊的社会背景：艺术家博伊斯生活在二战后的德国，这一时期欧洲社会经历了巨大的创伤和变革。他深刻反思历史、批判当下并向往未来，希望通过艺术来推动社会的进步和变革。因此，博伊斯提出了"社会雕塑"的概念，认为艺术应该超越传统的形式限制成为影响社会、改变世界的力量，他强调"人人都是艺术家"，鼓励公众参与到艺术创作中来。同时，博伊斯对自然和生态有着深厚的情感，他希望通过种植橡树来绿化城市、改善生态环境，并呼吁人们关注自然、保护生态。在1982年第七届卡塞尔文献展的开幕式上，博伊斯在弗里德利希阿鲁门博物馆（Museum Fridericianum）前的广场上堆放了7 000个玄武岩石柱，并在其中一个石柱旁种下了第一棵橡树，正式启动了"7 000棵橡树"项目。博伊斯鼓励市民购买树苗和玄武岩石柱，并在卡塞尔市内种植和安置。每种下一棵树，在旁边竖立一根玄武岩石柱作为标记，这种方式使得公众成为艺术创作的直接参与者。在接下来的几年里，博伊斯和他的支持者们在卡塞尔市内不断种植橡树，直到1987年第八届卡塞尔文献展时，最后一棵树被种下，广场上的玄武岩石柱也全部被移走。

图 9-4 约瑟夫·博伊斯"7 000 棵橡树"项目①

这个项目在生态、社会、艺术方面都产生了深远的影响：大量的橡树被种植在卡塞尔市内，既美化了城市环境，也改善了空气质量，提升了城市的生态价值；激发了公众对艺术、自然和社会的关注，促进了社区的凝聚力和团结，让人们意识到每个人都可以为社会做出贡献，都可以通过自己的行动来改变世界；此外，"7 000 棵橡树"作为一个公共艺术项目，打破了艺术与生活的界限，让艺术真正融入人们的日常生活中，成为卡塞尔市的文化标志之一，吸引了无数游客前来参观和体验。

① 路易莎·巴克. 为了纪念约瑟夫·博伊斯的里程碑式城市森林装置，泰特现代美术馆外种植了 100 棵橡树 [EB/OL]. (2024-10-09)[2021-05-04]https://www.theartnewspaper.com/2021/05/04/to-honour-joseph-beuyss-landmark-urban-forest-installation-100-oak-trees-have-been-planted-outside-tate-modern.

由此看来，在"7 000棵橡树"项目中，博伊斯通过种植第一棵橡树并竖立玄武岩石柱的象征性举动，激发了公众的好奇心和参与欲望，这种直观且富有视觉冲击力的方式让人们愿意加入这一行动中来。艺术家通过演讲、宣传等方式呼吁公众关注自然、保护生态，并号召他们参与到项目中来。他的呼吁和号召具有强大的感染力，使得越来越多的人加入这一行动中来。更重要的是，博伊斯为公众提供了明确的参与途径和方式，即购买树苗和玄武岩石柱并在卡塞尔市内种植，这种简单易行的方式降低了公众参与的门槛和难度，使得更多的人能够参与到这一行动中来。"社会雕塑"概念的提出强调艺术的社会性、参与性和创造性，这一理论打破了艺术与生活的界限，将整个社会视为一件巨大的艺术品，鼓励每个人通过自己的行动和表达来影响和改变社会。而《倾斜的弧》所引发的争议和讨论，实际上是一种公众参与的"社会雕塑"过程。公众通过表达自己的观点和感受，参与到对公共艺术作品的评价和反思中，从而共同塑造了社会对公共艺术的理解和接受度。这与博伊斯"人人都是艺术家"的理念相呼应，即每个人都具有创造性和参与"社会雕塑"的潜力。

在深入分析公共艺术的批判性视角后，我们可以发现这一视角能敏锐地剖析社会现象，引发公众的思考与讨论，进而推动相关政策的制定与实施。然而，公共艺术的价值并不仅限于此，它更体现在其实践层面的反思与行动上。因此，本章的第二节将聚焦于公共艺术的反思性实践，详细阐述艺术家如何将批判性思维融入创作过程，利用新颖的材料与形式、公众的深入互动及技术的巧妙融合，使艺术作品成为反思社会现状、激发公众行动意识的关键媒介。这一过程深化了公众对公共艺术本质的理解，论证了公共艺术是推动社会进步与创新的重要力量，也为深入探索艺术与社会之间的复杂关系提供了学术视角。

第二节　公共艺术的反思性实践

公共艺术的反思性实践，作为一种深度介入社会空间与文化语境的创造性活动，其核心在于艺术家在创作过程中的持续自我审视与批判性思考。这一过程体现在对材料选择与形式构建的精妙考量上，更深刻

地蕴含于对作品隐喻意义的挖掘之中，艺术家通过与材料、形式的对话，揭示社会现象、文化价值及个人经验之间的深层关联，促使观者在直观体验之外进行思维的延展与反思。同时，情境营造是公共艺术不可或缺的一环，艺术家巧妙地将作品置于特定环境之中，使之与周遭空间、时间乃至历史脉络产生互动，从而激发公众的情感共鸣、重构集体记忆。这种情境下的艺术实践是对物理空间的再定义，更是对社会心理、文化身份及个体经验的一次深刻反思与重新定位，促进了公众在观赏、参与乃至批判过程中的自我意识觉醒与共同价值的探索。本节将从公共艺术的创作过程中的自我审视、材料与形式的隐喻、情境营造与情感共鸣三个方面，围绕具体案例来阐述公共艺术的反思性属性。

一、创作过程中的自我审视

公共艺术的创作过程展现了艺术家的技艺，更是其自我审视与思想探索的深刻体现。以艺术家安东尼·葛姆雷（Antony Gormley）的公共艺术作品《另一个地方》（*Another Place*）（图9-5）为例，该作品是安东尼·葛姆雷于1997年在英国克罗默海岸创作的一组大型人体雕塑群。这些雕塑以真人的比例铸造，形态各异，但均呈现出一种沉思或静默的姿态，仿佛在与大海、天空及过往的行人进行无声的交流。葛姆雷在创作这件作品时深受存在主义哲学的影响，尤其沉浸在对个体存在、身份认同及人与自然关系的思考中。这些深刻的哲学问题促使他通过雕塑这一媒介，探索人类内在的精神世界。在创作过程中，葛姆雷不断反思自己的身份、情感及对世界的感知，将这些思考转化为雕塑的创作。葛姆雷的雕塑并非简单的形象复制，而是经过精心设计与反复推敲的艺术作品。他通过雕塑的形态、比例、材质及摆放位置，营造出一种独特的氛围与情境，使观者在面对这些雕塑时，能够感受到一种强烈的情感共鸣与心灵触动。这种共鸣正是艺术家自我审视的结果，也是他对人类共同精神追求的表达。当观者漫步在克罗默海岸与这些雕塑不期而遇时，他们往往会停下脚步，驻足凝视。这些雕塑仿佛成了观者内心世界的镜像，促使他们反思自己的存在、情感及与周围环境的关系。葛姆雷通过《另一个地方》既实现了自我审视，更激发了观者的自我审视与深入思考，这是因为：

图 9-5 安东尼·葛姆雷《另一个地方》①

首先，该作品通过在海滩上散布的 100 座真人大小的铸铁雕塑，营造了一个独特的情境。这些雕塑面朝大海，形态各异，但都呈现出一种静默而深沉的姿态，仿佛在与大海对话，又仿佛在沉思。这种情境的营造，使得观者在面对这些雕塑时，能够迅速沉浸其中，感受到一种强烈的情感共鸣。其次，雕塑的材质（铸铁）与自然环境（海滩、大海）的对比，形成了强烈的视觉冲击。铸铁雕塑的冷硬与海滩的柔软、大海的广阔形成鲜明对比，这种对比不仅突出了雕塑的存在感，更让观者思考人类身体与自然环境之间的关系。在自然面前，人类的身体是如此渺小，而我们的存在又与自然相互依存、相互影响。再次，该作品被放置在海滩上，它们随着潮汐的涨落而经历着不同的变化。这种变化不仅是物理上的，更是精神上的。观者可以观察到雕塑在不同时间、不同光线下的不同面貌，感受到时间的流逝与空间的变化。这种体验让观者开始思考时间与空间的意义，以及人类在这些宏大概念中的位置与作用。最后，雕塑的形态与姿态，使得观者

① 参见白立方官方网站：https://www.whitecube.com/artists/antony-gormley。引用日期：2024-10-09。

无法忽视它们的存在。它们像是一面面镜子，映照出观者自己的形象与内心世界。观者在凝视这些雕塑时，可能会开始思考自己的存在意义、身份认同及与世界的关系。这些雕塑成为观者自我审视的媒介，促使他们深入思考自己的内心世界与外在环境之间的联系。观者在与这些雕塑的互动中，会不断产生新的思考与感悟，这些思考与感悟又会反过来影响他们的日常生活与精神状态。这种艺术与生活的交融，让观者更加深刻地理解到艺术对于人类精神世界的滋养与启迪作用。

因此，这件作品通过情境营造，触发观者的自我审视与反思。作品展示了艺术家对于人类与自然关系的深刻思考，并引导观者探索自身内心世界与外在环境之间的关系。

二、材料与形式的隐喻

另一个至关重要的层面是材料与形式的隐喻。自我审视为艺术家提供了深刻的内在驱动力和独特的视角，正是这些内在的思考与情感，指引着艺术家在选取材料和塑造形式时做出独特而富有深意的选择。材料与形式作为艺术表达的语言承载着艺术家的审美追求，更是其思想内涵与反思性内容的直接体现。因此，探讨材料与形式的隐喻，实际上是在进一步揭示艺术家如何通过外在的媒介，将内在的自我审视与反思转化为可感知、可共鸣的艺术作品，从而与观者建立起深刻的情感与思想连接。

拥有学医背景的印度艺术家苏博德·科尔卡（Subodh Kerkar）受到甘地的影响，认为乱扔垃圾是对大自然的暴力行为。因此科尔卡发起了艺术行动，试图将大自然的美与人工创造的美并置在一起，以此来唤醒人们对于乱扔垃圾问题的重视。在科尔卡的精心策划下，其作品《欢乐的地毯》（*The Carpet of Joy*）（图9-6）召集了大约3 000名当地学生参与其中，志愿者们负责收集废弃瓶子、给瓶子上色、改造成塑料花朵的工作。作品通过选择特定的材料与形式，传达了深刻的反思性内容。该作品采用了150 000个废弃塑料瓶，通过精心排列和组合，创造出一片色彩斑斓的地毯，材料和形式赋予了作品独特的视觉效果，也承载了艺术家对环境问题和社会现状的深刻反思。

图 9-6　苏博德·科尔卡《欢乐的地毯》①

第一，在材料选择上，废弃塑料瓶具有强烈的隐喻意义。塑料瓶是现代生活中常见的废弃物，其大量存在且难以降解，对环境造成了巨大影响。通过使用废弃塑料瓶，科尔卡引导观众关注环境污染问题，还在作品中体现了循环利用和环保意识。材料的选择直接将环保问题带入观众的视野，促使他们思考个人行为对环境的影响，并激发观众对可持续发展的关注和行动。废弃塑料瓶的选择让反思和隐喻有了内容上的传达，这使得《欢乐的地毯》不仅仅是一个视觉艺术品，更是一种对人类消费行为和环境保护的深刻反思。

第二，在作品的形式呈现上，作品通过色彩的运用和整齐的排列将视觉冲击放大，并形成强烈的震撼。科尔卡通过对塑料瓶进行分类和上色，创造出绚丽多彩的地毯效果，色彩的丰富和多样象征着自然的多样性和生命的多姿多彩，同时也反映了人类社会的丰富性和复杂性。色彩的运用吸

① 参见艺术家苏博德·科尔卡个人网站：https://subodhkerkar.com/products/carpet-of-joy。引用日期：2024-10-09。

引了观众的注意，并为其在视觉上创造出愉悦和反思并存的体验。地毯的形式选择象征了家庭和舒适，然而，由废弃塑料瓶组成的地毯又揭示了隐藏在舒适生活背后的环境代价。这种对比和矛盾引发观众对消费主义和环境保护之间关系的思考。艺术家通过对这些塑料瓶精心排列和组合，使作品在视觉上既具有美感，又具有强烈的反思性。更重要的是，作品处于一条主干道旁的显眼位置上，它能够吸引游客和当地居民的注意力，从而加强其作为参观点和互动平台的重要性。

然而，公共艺术的反思性实践并不仅仅依赖于材料和形式的选择，更加重要的是通过情境营造和情感共鸣，进一步深化这种反思体验。情境的营造涉及物理空间的设计、多感官的体验及互动性，通过这些手段，艺术家能够引导观众在体验作品的过程中产生深刻的情感共鸣和反思。

三、情境营造与情感共鸣

公共艺术中的情境营造是指艺术家通过设计和构建特定的物理和心理环境，使观众在特定的情境中体验和感受艺术作品，从而产生情感共鸣和反思。这一过程站在艺术作品本身的创作角度，还涉及作品所处的环境、展示方式和互动机制等多方面的设计。一般来说，艺术家通过设计作品所在的物理空间，使观众在特定的环境中体验作品，或者是将艺术作品与周围环境有机结合，增强作品的情境感。

《盛放（ofofofo）-2021花火计划》（图9-7）是由艺术家李豪带领的团队在四川大凉山彝族自治州西昌市普格县特尔果中心校实施的一项公益建造项目。该项目以回收来自城市的二手共享单车为材料，作品通过孩子们的双手，将这些单车改造成了一个梦幻的"旋转木马"。这一艺术装置是一个物理空间上的创新，更是一个情感与想象交织的情境营造。从视觉上来看，作品由十二辆ofo单车首尾相连，形成一个类似旋转木马的形态，中间以顶棚完成庇护功能，形成了一个可以依靠人力驱动的旋转木马。这种设计既安全又充满趣味性，为孩子们提供了一个独特的游乐空间。作品的名字"盛放"则寓意着生命的蓬勃与希望，与孩子们纯真的笑脸和充满活力的身影相得益彰。在蓝天白云下，这个由废旧单车组成的旋转木马仿佛变成了一个梦想的起点，激发了孩子们对美好生活的向往和追求。

图 9-7　李豪《盛放 ofofofo-2021 花火计划》（李可欣，南雪倩摄）[①]

从内涵上来看，作品通过对共同记忆的体验而触发共鸣。对于当地的留守儿童来说，这个旋转木马既是他们亲手创造的成果，更是他们心灵的寄托。在创造和玩耍的过程中，孩子们体验到了成就感和快乐，这种情感与公众产生共鸣，让公众在观看时也能感受到那份纯真的喜悦。对于许多成年人来说，自行车承载着他们童年的记忆，看到这些废旧单车被改造成旋转木马，在唤起了他们童年记忆的同时，也让他们对当下孩子们的生活产生了更多的关注和理解。这种跨越年龄的情感共鸣，使得作品具有更加广泛的社会意义。在此基础上，作品有着三个层面的反思：首先，是对环保问题的反思。城市的高速扩张和发展所带来的环境问题不仅在逐步吞噬城市也已蔓延至乡村，城市已经无法消耗过剩的产能，而乡村或许是能够缓解尖锐城市问题的容器，来自城市回收的二手共享单车提醒人们关注环保问题，提倡资源循环利用的理念。其次，该作品的核心理念是服务被边缘化的农村留守儿童，它将社区需求放在首位，作品完全由孩子主导，艺

[①] 参见一本造官方网站：http://www.onetakearchitects.com/?page_id=12034。引用日期：2024-10-09。

术家只作为引导者的身份协助创作,这让平时较少接触艺术的留守儿童有了自己的感知、情感和思考。最后,作品揭示了留守儿童这一社会问题,作品为孩子们创造了一个梦幻般的游乐空间,这在一定程度上消解了尖锐的社会问题,将它孩童化、艺术化。作品坐落在彝族区域,旋转木马的顶棚纹样由孩子们根据彝文创作,具有在地性特征,这些纹样也在提示观者对传统文化的关注和对社会问题的反思。

本章思考题

1. 公共艺术在创作和展示过程中可能面临哪些问题?请举例说明。
2. 如何看待公共艺术问题性对艺术创作的挑战和机遇?请谈谈你的看法。

参考文献

[1] 弗里德里希·席勒. 审美教育书简 [M]. 冯至，范大灿，译. 上海：上海人民出版社，2021.

[2] 曾繁仁. 美育十五讲 [M]. 北京：北京大学出版社，2012.

[3] 曾繁仁. 生态美学导论 [M]. 北京：商务印书馆，2010.

[4] 彭立勋，陈鼎如，汤文进. 美育辞典 [M]. 南昌：江西教育出版社，2018.

[5] 杜卫. 美育论 [M]. 北京：教育科学出版社，2000.

[6] 孙振华. 公共艺术的观念与方法 [M]. 上海：上海书画出版社，2022.

[7] 鲍诗度，王淮梁，黄更，等. 城市公共艺术景观 [M]. 北京：中国建筑工业出版社，2006.

[8] 王中. 公共艺术概论 [M].2 版. 北京：北京大学出版社，2014.

[9] 翁剑青. 城市公共艺术：一种与公众社会互动的艺术及其文化的阐释 [M]. 南京：东南大学出版社，2004.

[10] 翁剑青. 公共艺术的观念与取向：当代公共艺术文化及价值研究 [M]. 北京：北京大学出版社，2002.

[11] 马钦忠. 公共艺术基本理论 [M]. 天津：天津大学出版社，2008.

[12] 杨奇瑞. 公共艺术实践案例解析 [M]. 北京：中国建筑工业出版社，2020.

[13] 赵志红. 当代公共艺术研究 [M]. 北京：商务印书馆，2015.

[14] 马歇尔·麦克卢汉. 理解媒介:论人的延伸 [M]. 何道宽，译. 南京：译林出版社，2019.

[15] 哈贝马斯. 现代性的哲学话语 [M]. 刘东，译. 南京：译林出版社，2008.

[16] 哈贝马斯. 公共领域的结构转型 [M]. 曹卫东，王晓珏，刘北城，等译. 上海：学林出版社，1999.

[17] Suzanne Lacy. 量绘形貌：新类型公共艺术 [M]. 吴玛莉，译. 台北：远流出版社，2004.

[18] 王曜. 用视觉去生活：公共艺术日本行 [M]. 北京：中国电力出版社，2008.

[19] 陈惠婷.公共艺术在台湾[M].长春：吉林科学技术出版社，2002.

[20] 扬·盖尔,拉尔斯·吉姆松.公共空间·公共生活[M].汤羽扬，等，译.北京：中国建筑工业出版社，2003.

[21] 格鲁.艺术介入空间：都会里的艺术创作[M].姚孟吟，译.桂林：广西师范大学出版社，2005.

[22] 殷双喜.永恒的象征：人民英雄纪念碑研究[M].石家庄：河北美术出版社，2006.

[23] 卡特琳.古特.重返风景：当代艺术的地景再现[M].黄金菊,译.台北：远流出版社，2009.

[24] 金江波,潘力.地方重塑：公共艺术的挑战与机遇[M].上海：上海大学出版社，2016.

[25] 金江波.地方重塑:国际公共艺术奖案例解读(全二册)[M].上海：上海大学出版社，2014.

[26] 金江波.地方重塑：两岸三地公共艺术政策解读[M].上海：上海大学出版社，2015.

[27] 金江波,欧阳甦.地方重塑：莫干共识—乡村公共艺术实践解读[M].上海：上海书画出版社，2017.

后 记

在《公共艺术美育》一书付梓之际，重新审视"公共艺术""美育"这些关键词，深感公共艺术正以前所未有的活力与多样性，逐步从专业艺术领域走向大众生活。无论是传统媒介在公共空间中的美学呈现，还是现代媒介在公共空间中的创新表达，乃至新兴媒介在公共空间中的前沿探索，公共艺术借由其形式与媒介语言带给人们不同于其他艺术形式的审美体验与文化感触。而公共艺术，也从艺术家的个人创作成为连接个体与社会、现实与想象、过去与未来的桥梁，其影响力与覆盖面日益扩大。

随着公共艺术步入大众视野，其美育的重要性也日益凸显。美育，作为培养个体审美素养、激发创新精神与促进社会和谐的重要途径，其在提升公众生活质量、推动社会文化进步方面具有不可替代的作用。公共艺术在不同场域中的独特呈现与空间互动，也在提示我们，美育在塑造公共空间、提高社区凝聚力与提升公众审美体验感方面的巨大潜力。而公共艺术的美育属性正在通过对其文化内涵与社会功能的深度挖掘，激发公众对于美好生活的向往与追求。

与此同时，公共艺术与美育之间的关系也是本书探讨的核心议题之一。公共艺术的公共性、在地性与问题性这三大核心内涵，与美育的目标和追求紧密相连。公共艺术的公共性强调了公众参与共享的重要性，这与美育强调的个体审美素养的普遍提升不谋而合；公共艺术的在地性则关注地域文化与特色的呈现，这与美育倡导的尊重多元、包容差异的文化理念相契合；公共艺术的问题性则突出了其批判与反思的力量，这与美育培养个体批判性思维、激发创新精神的目标相一致。

本书期望通过系统的理论构建与丰富的案例分析，为公共艺术美育的实践提供有力的理论支撑与实践指导，推动公共艺术美育在未来的发展中，

能够逐步梳理自身的学术脉络，更好地服务于社会文化的进步与公众审美素养的提升，为构建更加和谐美好的美育社会环境贡献力量。

书中选用了大量中外优秀公共艺术作品案例和图片，这些作品案例和图片丰富了本书的研究内容，也使内容的呈现更加直观和具象，在此向这些作品的作者表示最诚挚的感谢。

<div style="text-align:right">编　者</div>